動畫動態

動作基礎

動畫概念×人體透視×比例規律，掌握好技法，讓你筆下的人物栩栩如生！

從動畫概念到人物體態分析，從人體內在肌理到流暢動作表現

寫生摹畫、透視規律、骨架與「力」的呈現……

想成為專業動畫師的你，一定要懂的人物動作技法！

孫立軍 編著

CONTENTS

目錄

前言

寫在前面

第一部分　動畫動態動作基礎概述

第 1 章
動畫的概念及動畫動態動作在動畫創作中的重要性

1.1　動畫的概念……………………………………………………015

1.2　動態、動作的概念……………………………………………017

1.3　動畫動態動作在動畫創作中的重要性　　　　　　　　019

第 2 章
動畫動態動作要符合劇本和導演的創作藍圖

第 3 章
動畫動態動作的訓練方法

3.1　寫生與默畫相結合……………………………………………025

3.2　慢寫與速寫相結合……………………………………………026

3.3　動態與動作相結合……………………………………………030

3.4　動作與情節相結合……………………………………………032

第二部分　動畫動態的具體內容

目錄

第 4 章
對人體的理解

4.1　人體結構的整體認識 ……………………………………………037

　　4.1.1　人體解剖學常用術語的界定和分類方法　　　　　　　037

　　4.1.2　全人體的骨骼結構與肌肉特徵 ……………………………040

　　4.1.3　全人體關節及其活動 ………………………………………046

　　4.1.4　影響人體外形較大的肌肉特徵 ……………………………048

　　4.1.5　對人體不同部位的誇張 ……………………………………060

4.2　對人體比例的理解 ………………………………………………071

　　4.2.1　東、西方理想的人體比例 …………………………………072

　　4.2.2　不同年齡和不同人種的人體比例 …………………………074

　　4.2.3　動漫人體比例 ………………………………………………075

4.3　全人體的幾何形形體概括 ………………………………………078

　　4.3.1　如何理解「體塊」的概念 …………………………………078

　　4.3.2　樹立人體「體塊」意識 ……………………………………079

　　4.3.3　人體的幾何形形體概括 ……………………………………080

　　4.3.4　動漫人體的幾何形形體概括 ………………………………081

4.4　全人體的透視規律 ………………………………………………083

　　4.4.1　認識透視規律 ………………………………………………083

　　4.4.2　全人體的幾何形透視規律 …………………………………084

　　4.4.3　寫實人體透視 ………………………………………………085

　　4.4.4　動漫裡人物透視中的誇張 …………………………………086

第 5 章
對運動的理解和掌握

5.1　人體產生運動的三大生理因素 …………………………………089

　　5.1.1　人體產生運動的基礎結構——骨骼 ………………………090

　　5.1.2　人體產生運動的動力源泉——肌肉 ………………………091

　　5.1.3　人體產生運動的指揮系統——神經 ………………………092

5.2　對人體運動骨架的了解與應用 …………………………………095

　　5.2.1　「人體骨架」的歸納與簡化 ………………………………096

CONTENTS

5.2.2 運動「人體骨架」的畫法 ································ 097

5.2.3 用「人體骨架」表現各種情緒 ···················· 099

5.2.4 用「人體骨架」表現帶情節的誇張動作 099

5.3 對運動重心的了解與應用 ·································· 103

5.3.1 人體重心、重心線與支撐面 ···················· 104

5.3.2 由重心不同引起的不同動態的畫法 106

5.4 對動態線的了解與應用 ······································ 109

5.4.1 動態線的概念與作用 ································ 109

5.4.2 動態線的具體應用 ···································· 111

5.4.3 動漫中對動態線的極限誇張 ···················· 113

5.5 動態中「力」的分析與應用 ································ 115

5.5.1 動態中「力」的分析 ································ 115

5.5.2 動態中「力」的應用 ································ 117

第 6 章
動態造型的表現方法

6.1 動漫「線」的基本含義 ······································ 121

6.1.1 「線」的基本含義 ···································· 122

6.1.2 動漫「線」的基本含義 ···························· 127

6.2 「線」在動態造型中的作用 ································ 130

6.3 「線」的性質與作用 ·· 132

6.3.1 「線」的界定性和凝聚性 ························ 132

6.3.2 「線」的表形作用 ···································· 132

6.3.3 「線」的表意功能 ···································· 137

6.3.4 「線」的錯視性 ·· 141

6.4 「線」的種類與性格特徵 ···································· 143

6.4.1 直線 ·· 143

6.4.2 曲線 ·· 144

6.4.3 排線 ·· 145

6.5 明暗色調的表現 ·· 147

6.5.1 光影明暗的表現 ·· 147

目錄

6.5.2　黑白色調的表現 ⋯⋯⋯⋯⋯⋯⋯⋯⋯⋯⋯⋯⋯⋯⋯⋯ 151

6.6　線調結合的表現 ⋯⋯⋯⋯⋯⋯⋯⋯⋯⋯⋯⋯⋯⋯⋯⋯⋯⋯ 152

第三部分　動畫動作的具體內容

第 7 章
連續動作的寫生

7.1　連續動作中關鍵動作的寫生 ⋯⋯⋯⋯⋯⋯⋯⋯⋯⋯⋯⋯ 160

7.1.1　動作「關鍵格」⋯⋯⋯⋯⋯⋯⋯⋯⋯⋯⋯⋯⋯⋯⋯ 160

7.1.2　有規律的連續動作 ⋯⋯⋯⋯⋯⋯⋯⋯⋯⋯⋯⋯⋯ 164

7.1.3　無規律的連續動作 ⋯⋯⋯⋯⋯⋯⋯⋯⋯⋯⋯⋯⋯ 165

7.2　人物連續動作的具體解析 ⋯⋯⋯⋯⋯⋯⋯⋯⋯⋯⋯⋯⋯ 166

7.2.1　對人物動作的細心觀察與深入分析 166

7.2.2　動作分解 ⋯⋯⋯⋯⋯⋯⋯⋯⋯⋯⋯⋯⋯⋯⋯⋯ 167

7.2.3　形態歸納下的連續動作 ⋯⋯⋯⋯⋯⋯⋯⋯⋯⋯ 168

7.3　連續動作的角色替代 ⋯⋯⋯⋯⋯⋯⋯⋯⋯⋯⋯⋯⋯⋯⋯ 170

第 8 章
連續動作的默畫

8.1　從寫生到默畫 ⋯⋯⋯⋯⋯⋯⋯⋯⋯⋯⋯⋯⋯⋯⋯⋯⋯⋯⋯ 174

8.2　默畫在動畫教學與創作中的重要性 177

8.2.1　動畫教學中默畫的重要性 ⋯⋯⋯⋯⋯⋯⋯⋯⋯ 177

8.2.2　動畫創作中默畫的重要性 ⋯⋯⋯⋯⋯⋯⋯⋯⋯ 179

8.3　連續動作的默畫 ⋯⋯⋯⋯⋯⋯⋯⋯⋯⋯⋯⋯⋯⋯⋯⋯⋯ 181

8.3.1　連續動作的寫實默畫 ⋯⋯⋯⋯⋯⋯⋯⋯⋯⋯⋯ 182

8.3.2　連續動作的誇張默畫 ⋯⋯⋯⋯⋯⋯⋯⋯⋯⋯⋯ 184

8.3.3　連續動作的情境默畫 ⋯⋯⋯⋯⋯⋯⋯⋯⋯⋯⋯ 188

CONTENTS

第 9 章
連續動作的運動形式

9.1　走路的連續動作 ··191

　9.1.1　常人走路關鍵格的連續動作 ····································191

　9.1.2　動漫走路關鍵格的連續動作 ····································193

9.2　跑步的連續動作 ··199

　9.2.1　常人跑步關鍵格的連續動作 ····································200

　9.2.2　動漫跑步關鍵格的連續動作 ····································201

9.3　跳躍的連續動作 ··202

　9.3.1　常人跳躍關鍵格的連續動作 ····································202

　9.3.2　動漫跳躍關鍵格的連續動作 ····································203

9.4　其他類型動作形式 ··205

　9.4.1　表現重量的動作 ··205

　9.4.2　表現力量的動作 ··207

　9.4.3　表現體育類的動作 ···210

9.5　人物組合動作表現 ··214

　9.5.1　雙人格鬥的動作 ··214

　9.5.2　雙人籃球對抗的動作 ···218

　9.5.3　雙人足球對抗的動作 ···220

第 10 章
特定環境下的人物動態動作

10.1　場景與人物動態動作的關係 ···223

　10.1.1　場景與人物動態的關係 ···223

　10.1.2　場景與人物動作的關係 ···225

10.2　特定環境下的人物動態動作 ···226

前言

在影視動畫創作中，動態動作訓練是基礎。作品無論是靜止的還是動態的，都必須將人體客觀的內在結構視覺感受根據需要表現出來。對結構的表現，不應局限在對形象的外在刻劃上，更多的是表現藝術家對其內涵的感受和掌握，使作品有較深層次的藝術表現，讓觀眾留下難以抹去的印象，動漫表現尤其如此。

二十一世紀，科技不斷進步，經濟高速發展，資訊廣泛傳播以及生活方式的深刻變革，「網路通訊」在全世界的範圍內迅速普及和發展，產生了新時代的美學特徵和文化傾向。視覺圖像化成為時代主流。在這個時代中，由於生活節奏不斷加快，人們已經不再適應原有的純粹文字式和文字配圖式的敘事方式，人們需要更直接的畫面來講述故事，從畫面上獲得故事各方面的資訊。靜止不動的畫面已經不能滿足人們的視覺要求，具有強烈視覺衝擊力的動態畫面才是這個時代的特色。

影視動畫業的本質是一門跨越多個領域的、高度綜合的藝術學科。動畫是由「動」和「畫」兩部分內容組成，動畫動態動作基礎就是專門針對「動」和「畫」開設的課程，主要在訓練造型能力的同時，研究形象動態的變化和規律，是當前大多數動畫系所必修的一門動畫基礎學科。目前，由於動畫教育的不完善，有時會把美術學校的基礎課程與動畫學科的基礎課教學混為一談，簡單地把美術學校的基礎課程拿到動畫學科的教學上來。雖然都是「畫」，美術的繪畫強調的是在光、影、形、色中尋找構成畫面的語言，主要是在靜態中尋求形體的內在結構和外在形式；而動畫中的動態動作則是瞬息萬變的，它強調的是動態動作的觀察方法，對造型不只是單一角度的觀察，而是全方面、全角度的整體的觀察，而且強調動作的連續性、色彩的誇張性和整部影片的故事性，因此簡單地將美術繪畫方法套用在動畫的基礎教學上是不符合動畫學科特點的。

為了因應動畫科系的學生及具有一定基礎的動漫愛好者的學習需要，本書使動畫創作理論和製作相結合，根據動畫創作課程的教學特點來合理地安排教學內容。動畫表現的不是「會動的畫」，而是「畫出來的運動」，因此動態動作基礎課程的主要任務是訓練學生從動畫的專業角度出發，強調動態的觀察方法，培養學生敏銳的觀察能力和快速而準確地捕捉不同角度、不同方位的形體特徵與運動中動態瞬間的能力，即研究、刻劃在實際中運動形體的「關鍵格」的動態造型，同時也要理解整個動作的規律性。

　　總之，動畫動態動作基礎不是學生掌握一個角度、一個動勢就好，而是使學生掌握不同角度的連續動作的運動過程和規律，最後達到默畫的目的，從而進入動畫創作的狀態。

　　本書除了作者自身總結的理論和各種圖片資料外，為了闡述其理論觀點，還收錄了大量動畫運動規律作品和經典動畫範例，作者在此向這些中、外藝術家和動畫家們表示由衷的敬意。同時在本書撰寫過程中，得到同事們的大力支持，在此表示感謝。

　　由於時間、篇幅、作者的能力有限，倉促之處還請各位讀者、專家、學者給予批評指正。

<div style="text-align: right">編　者</div>

寫在前面

　　這是一個從「訓練」到「認識」，從「認識」到「應用」的課堂。「訓練」中的「訓」是教師的職責，「練」是學生的任務。「訓」的宗旨是讓學生提高認知，掌握技能；「練」的宗旨是讓學生不斷地犯錯誤，然後接著再練，直到隨心所欲地讓各種形體運動起來，從而使學生步入一個新的層次，達到動漫創作基礎訓練的目的。

　　「動畫動態動作基礎」的內容主要是人物的「動態」與「動作」兩部分，而動態動作的基礎又是「結構」和「運動」在動漫中的應用。在學習這些內容之前，首先回顧一下古今中外的藝術家是如何認識和表現人物的動態動作的，這樣有助於我們對其結構與運動有深入的認識和理解。

　　人類在滿足物質需要的同時，逐漸對周圍的事物產生興趣，進而表現為熱愛。當靜止的事物滿足不了人們的需要時，人們便想讓美好的事物「運動」起來。但這種轉變是出自人們對自身的了解，於是人體藝術便誕生了。人們對人體藝術的關注，是由於人體作為大自然最完美的造物，展現了自然界最微妙、最生動、最均衡、最和諧的美。人們把「人體」視為「小宇宙」，是因為人體具有大自然所賦予的理想的數量關係和組成宇宙的根本要素——和諧、秩序、均衡、對稱、比例等美的本質特徵。藝術家們透過他們智慧的雙手創作了許許多多無與倫比的人像傑作，展示了人體絕妙、非凡的藝術魅力，並將美妙的動態加以瞬間凝固。他們對人體的表現帶有很強的主觀性，體現了一種與自然抗爭的本能，這與他們的觀察角度有關。比如一個危險的敵人拿著武器走過來，很顯然首先要觀察的是他的臉部表情以及武器所在的位置，而不是去考慮他衣服的顏色或者是照在他身上的迷人的光線。史前藝術家對人的觀察角度帶有很強很樸素的主觀性，他們表現的是當時人們最重要的關注

圖 0-1 祕魯遠古生殖崇拜

圖 0-2 維倫多夫的維納斯

點。(見圖 0-1 和圖 0-2)

　　直到一種成熟的文化在古代的中東地區發展起來以後，人類才開始觀察和描繪實體外形，由主觀觀察轉變到客觀視覺觀察上來，而這種轉變有一個漸進的過程，經典動態瞬間一直伴隨其中。

　　早期埃及的繪畫與浮雕藝術強調的是威嚴、莊重和穩定。在結

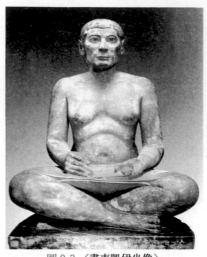

圖 0-3 〈書吏凱伊坐像〉

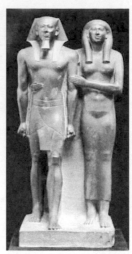

圖 0-4 〈孟卡拉及其王妃立像〉

構上不是解剖式的，而是強調絕對的對稱與平衡，在動態上也是端莊挺拔的。如古埃及的傑出雕塑作品〈書吏凱伊坐像〉和公元前 2510 年的〈孟卡拉及其王妃立像〉雕塑表現出的端莊姿態。古希臘藝術家始終保持著對人體完美比例的崇尚，在動態上也是極顯自信的，完美地融合了體格的健全和優美，雖然殘缺不全，但仍顯豐潤、柔美和活力，如〈望樓中的軀幹〉、〈薩莫色雷斯的勝利女神〉和西方美神〈米洛的維納斯〉雕塑（見圖 0-3 ～圖 0-7）。

圖 0-5 〈望樓中的軀幹〉

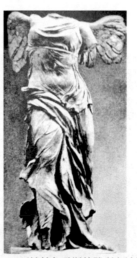

圖 0-6 〈薩莫色雷斯的勝利女神〉

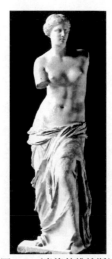

圖 0-7 〈米洛的維納斯〉

　　中世紀宗教藝術普遍帶有一種困惑和神祕感，對人體結構已理解的非常透徹，但

在動態上顯出一種神情恍惚，充滿渴望得到上帝拯救的慾望，如〈格羅十字架〉中基督被釘在十字架上的身體沉重地下垂，腹部突出，極為真實地表現出手臂和肩膀承受的壓力，他瘦削的面容、緊閉的眼睛和鬆弛的嘴角，呈現出生命趨近消失的痛苦。到了文藝復興時期，義大利藝術家們試圖使古代裸體塑像獲得重生，又回到了科學的觀察解剖上，動態上也出現自信的氣質。如李奧納多‧達文西（Leonardo da Vinci, 1452—1519）的很多雕塑作品表現的姿體動態呈現出真實的解放和自由，對束縛人們的宗教行為有強烈的反抗意識和慾望，但又離不開對基督教的精神寄託。當時還有另一巨匠米開朗基羅（Michelangelo, 1475—1564）創作的雕塑作品〈叛逆的奴隸〉和〈垂死的奴隸〉（見圖 0-8 ～圖 0-10），從其形象中我們看到的是奴隸們繃緊著的肌肉，動態中讓人感到其身體裡蘊藏著無比強大的反抗力量，這正是這一時期作品的精神寫照。

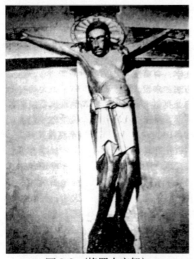

圖 0-8 〈格羅十字架〉

圖 0-9 〈叛逆的奴隸〉

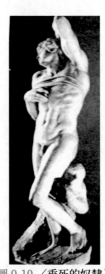

圖 0-10 〈垂死的奴隸〉

　　十七至十八世紀的藝術一改中世紀美術的神祕性和對人性的束縛性，代之以對人性健康生存行為的描繪。藝術家們把人性健康、高貴、美好的一面展示出來，使之成為人類美好追求的主要方面，動態上顯得非常流暢、和諧、自然。如貝尼尼（Gian Lorenzo Bernini, 1598—1680）創作的〈聖女大德蘭的神魂超拔〉雕塑，把人物刻劃得極為優美，結構解剖關係處理得恰到好處。十九世紀初的人體藝術帶有較強的浪漫主義和理想主義色彩。藝術家們在準確掌握人體結構的基礎上，有意使形體發生變形，體現自己內在的浪漫性和理想性，如德拉克羅瓦（（Eugene Delacroix, 1798—1863）的〈人獅搏鬥〉和安格爾（Jean Auguste Dominique Ingres, 1780—1867）的

〈大宮女〉，動態悠閒而不寫實，這正是安格爾為了達到理想的視覺效果而表現出近乎神話般形象的女性象徵。十九世紀末至二十世紀初人們崇尚科學技術，希望透過科技的進步改變自己的生活，然而，現實卻並非如此，甚至走向他們所期望的反面。兩次世界大戰徹底摧毀了人們美好的夢想，資本主義社會機器化大生產使人們的個性受到壓制，孤獨、空虛成了當時人們的通病。人們感到了前所未有的絕望、恐懼與痛苦，有的藝術家甚至投身到革命當中。從另一個角度講，科技的不斷發展，腦力工作代替了體力工作，人們從求生方式改變為競爭方式，這種環境的改變，使大多數人的形體發生變化，人們都變成畸形甚至出現醜態百出的怪人。近代藝術家們所經歷的巨大變化必然導致他們對恐懼、痛苦、荒誕、孤傲不安的各方面加以渲染。如愛德加‧竇加（Edgar Hilaire Germain de Gas, 1834—1917）的〈舞女〉把人體一切瑣碎的細節無情地去掉，只保留富有生命力的主要形體，整體感非常強，動態也極其優美。雕塑家奧古斯特‧羅丹（Auguste Rodin, 1840—1917）被瞬間即逝的人體整體表現力所感動，他讓模特兒不停地在工作室裡來回走動，尋找瞬間的優美動態，用富有感染力的線條，捕捉超越人體局限的形態，如〈沉思者〉。野獸派畫家亨利‧馬諦斯（Henri Émile Benoît Matisse, 1869—1954）把人體簡化的不能再簡化了，其目的是抓住人體結構上的本質聯繫。這些都是在特定背景下出現的特殊現象，無疑給我們帶來一種要解放思想和充分表現主觀意念的啟示，對動態的理解會更加深刻。（見圖 0-11 ～圖 0-17）

縱觀整個造型藝術的歷史演變，人對自身的研究與認識始終伴隨著藝術活動而展開。在藝術的演變中，不可否認人體解剖的重要性以及對人體動態的探索，這些已成為各大專院校各門造型藝術的必修課。隨著社會的發展，各門造型藝術的特殊性，又在掌握人體結構的基礎上，總結出每一種造型藝術特殊的教學目的和教學方法，以符合本學科的特殊需求。因此，動畫動態動作基礎的教學也是為了能自由創作動漫作品而打下堅實的基礎。

由於動畫是一門集文學、繪畫、音樂、舞蹈、表演、電腦藝術與技術為一體的新型的綜合學科，繪畫是其重要的環節之一。而其繪畫又不同於一般的繪畫創作，作為繪畫基礎的人體結構與運動課程訓練，理應根據學生在從事動畫創作之前所必須要掌握的造型需求，循序漸進地設計出一套適合於動畫特點的教學體系，其教學目的也應以研究人體結構與運動為核心課程而展開。首先透過有系統的人體寫生訓練，樹立正確的觀察方法和表現方法，練習掌握人體結構的規律和運動規律，並進一步培養學生的快速捕捉和概括造型能力。其次要累積視覺經驗，訓練和培養學生們的審美能力。

根據動畫的特殊性和教學訓練目的整理出教學方法。其一，要熱愛生活，熱愛

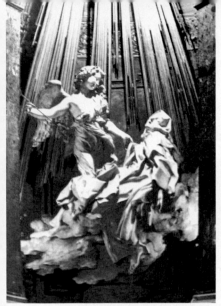

圖 0-11 〈聖女大德蘭的神魂超拔〉

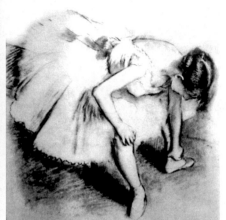

圖 0-14 〈舞女〉

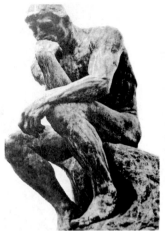

圖 0-15 《沉思者》

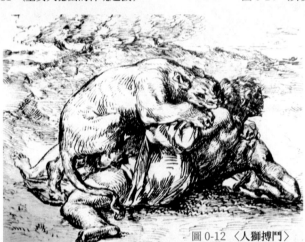

圖 0-12 〈人獅搏鬥〉

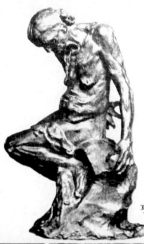

圖 0-16 [法]
亨利・馬諦斯的雕塑

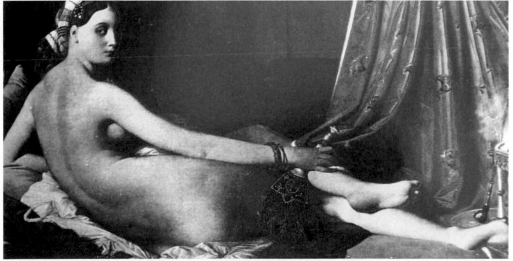

圖 0-13 〈大宮女〉

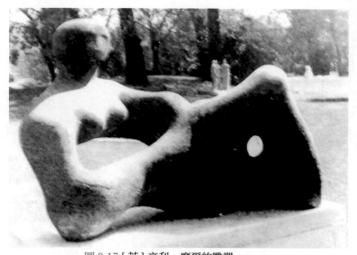

圖 0-17 [英] 亨利・摩爾的雕塑

人生，熱愛一切美好的事物。勇於面對大千世界，努力觀察，仔細分辨，抓住事物的特殊的、內在的、本質的東西，因為良好的觀察和準確的分辨能力是創造新形象的基本能力。其二，要有一種真誠樸素的熱情。這樣才能培養起自己對生活的真理、高尚的情操、豐富的情感和自然生活的自我感受力。其三，要嚴格按照有系統的人體寫生訓練的指南去做。人體寫生訓練分為三種形式，即較長期訓練（最多不超過 30 分鐘）、短期訓練（即速寫訓練，最多不超過 10 分鐘）和默畫訓練，培養學生們的記憶能力。這三種形式交替使用，互相促進，以提高學生們的觀察能力和表現能力。其四要做大量的轉面訓練。由於動畫是要讓一張張不動的畫面運動起來，這就需要學生有較強的空間意識，而轉面訓練正是訓練空間意識的最佳辦法。要讓模特兒做正面、側面、背面、四分之一側面和四分之三側面以及仰視、俯視等多角度的轉面訓練，以達到對形體的深刻認識。其五，要有豐富的想像力，準確捕捉並大膽地誇張對象的特徵和表情。這種訓練是非常重要的，因為動畫的一大本質特徵就是極端誇張性，需要用個性鮮活的人物行為的生動性來講故事，對寫生對象的特徵和表情的聯想、誇張、變形是必須要熟練掌握的，以便學生能對所學知識靈活應用。

　　以上從人體認識和應用的歷史角度、有針對性的學習目的和學習方法三方面加以闡述。本書的特點是從人體結構與運動的整體—局部—整體來介紹的，在每一部位相關結構的介紹中加入大量與此結構有關的運動變化以及與其他結構的相互關係，有系統且清晰地說明人體結構與運動的關係以及如何應用的問題，是一本動漫初學者必備的基礎教材。（見圖 0-18 ～圖 0-23）

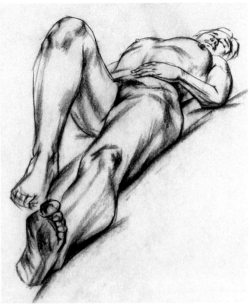

圖 0-18 人體寫生的較長期訓練

圖 0-19 人體的短期創作訓練（一）

圖 0-20 人體的短期創作訓練（二）

圖 0-21 人體的默畫創作訓練

圖 0-22 人體的創作訓練

圖 0-23 動畫電影《大魚海棠》中的角色設計

第一部分　動畫動態動作基礎概述

「動畫動態動作」是「動畫創作」的基礎課程，主要講解「動態」和「動作」兩部分。以理論和實踐結合為原則，以多角度的連續動作為軌跡，從「訓練」到「認識」，再從「認識」到「訓練」，最終達到能默畫的目的，進入動畫創作狀態。因此，首先要了解「動畫的概念」以及「動態動作」在動畫創作中的重要性，從而認識動畫劇本，根據劇本和導演的要求，依照劇情進行動作訓練，用不同設計方案加以比較，反覆思索動態動作的合理性，運用正確的訓練方法，達到了解和掌握人體結構和運動的目的，提高對動畫創作中任何形象的控制能力。因為動畫作品離不開角色，角色又離不開動態、動作和表情的處理，所以要進行角色動態動作的設計，繪畫及創作的基本功就顯得十分重要，否則在形象、動態控制上就達不到游刃有餘的狀態，更有損於對情感的表達。（見圖 A-1 和圖 A-2）

圖 A-1 各種動態訓練

圖 A-2 動畫電影《神隱少女》中千尋的動態動作

第 1 章
動畫的概念及動畫動態動作在動畫創作中的重要性

▶ **學習目的：** 透過本章的學習，在理解動畫動態動作概念的同時，也了解了動畫的概念和動畫角色動態動作在動畫創作中的重要性，為學生以後的學習打下良好的基礎。

▶ **學習重點：** 了解動畫及動畫動態動作的概念，明白動畫動態動作在動畫創作中的重要地位，以及應如何去學習和應用。

1.1 動畫的概念

　　隨著科技的發展，動畫的概念被不斷賦予新的內涵。其實動畫概念的不斷界定，就是動畫發展的過程。最早的「動畫」一詞是由 animation 英文單詞轉化而來，其字源 anima 在拉丁語中是「靈魂」之意。animare 則有「賦予生命」的意義，引申為 animat 是「使某物活起來」的意思。因此，把 animated film 或 animation 翻譯成「動畫」是「經過創作者的努力，使原本不具生命的東西像獲得生命一樣活動起來」，這只代表了原意的一小部分意思而已。實際上，animation 包括了所有用逐格攝影拍攝出的影片，換句話說，只要用逐格攝影拍攝出來的影片都叫「動畫」。早期有很多國家對「動畫」的稱呼皆不一樣，有些國家稱之為「動畫」，有些國家稱之為「卡通」（cartoon）。

　　卡通是一種由報紙上的多格漫畫轉化成的繪畫形式，主要是對幽默諷刺漫畫的稱呼，是以時事或生活實景等為主題，並運用簡單而誇張的手法來加以表現的特殊繪畫作品，實際上，卡通與動畫不屬於同一種藝術形式，卡通屬於平面的繪畫藝術形式，而動畫則是時空的電影藝術形式。是以繪畫或其他造型藝術形式作為人物造型和環境空間造型相結合的主要表現手段，運用誇張、神似、變形的手法，借助於幻想、想像和象徵，反映人們的生活、理想和願望，是一種極端誇張性的藝術。採用逐格攝影的方法，把一系列不動的畫面逐格按規定時速連續拍攝下來，在銀幕上使之活動起來，稱之為「動畫」。但現在又提出一個更大的概念，不僅包括了動畫片，還包括了後續

的衍生產品，被稱為「動畫產業」。因此，「動畫」不是只到「動畫影片」為止，而是以「動畫影片」為基礎，不斷開發衍生產品，使整個動畫產業能有效地循環起來，這就是現代動畫的概念。因此，動畫角色的設計，不只滿足影片的需要，還要考慮後續開發的因素。（見圖 1-1 ～圖 1-5）

圖 1-1 《南郭先生》

圖 1-2 《鼴鼠的故事》（捷克卡通）

圖 1-3 《世界的另一端》（俄國動畫藝術短片）

圖1-4 《小馬王》（美國動畫電影）

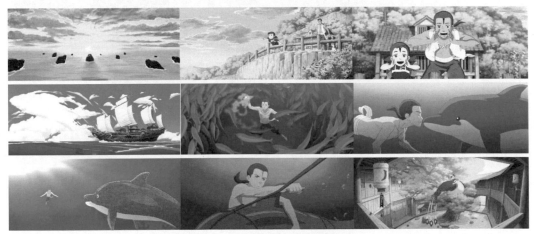

圖1-5 《大魚海棠》（動畫電影）

1.2 動態、動作的概念

　　所謂動態是當人體在做一定的運動時，各大體塊不在同一條中軸線上，而運動方向也不一樣，就會產生變化，形成各部位之間的相互關係，如標準的立正姿勢，無論從正面還是背面都沒有大的動態可言，因為當人體立正站立時，各部位處於同一條中軸線上，並且人體的各大體塊和局部結構左右兩邊是對稱的。但有些動作的動態就比較大，如打球、跑步和跳高等動作就會使人體各部位的體塊角度有很大的變化，產生動態。因此，動態在某種程度上講，也是人體造型結構的一部分。我們對動態的理解和描繪，能夠使畫面形體動作避免呆板，使畫面具有一種生動的感覺，讓整個畫面活動起來。

　　所謂動作是造型連續運動而形成的，是瞬息萬變的，它強調的是動作的觀察方法，對造型不是單一角度的觀察，而是全方面、全角度的整體的觀察，而且強調動作的連續性、色彩的誇張性和整部影片的故事性。

　　動態動作是相輔相成的，動態是靜止的，動作是運動的。對動畫創作來說，動態動作就是基礎中的基礎，不能打好基礎，就做不出好的動畫作品來。（見圖 1-6 和圖 1-7）

圖 1-6 哪吒、上官婉兒、狄仁杰的造型動態

圖 1-7 「哪吒自殺」的動作

1.3　動畫動態動作在動畫創作中的重要性

　　動畫是電影的一種形式,是一門反映時
空延續的藝術。動畫作品就是要表現一段時
空裡發生的故事,讓觀眾從中得到快樂和啟
發。因此動畫創作就是強調畫面的連續性和
故事性,運用角色去演繹故事。動畫又有其
特殊的特徵,可以賦予無生命的事物生命。
而這些故事的演繹是要讓角色來承擔的,這
些角色的表演具有多樣性、變化性和深刻
性,並隨著故事的發展而變化,要完成角色
的豐富表現就離不開對動態動作的精確掌

圖 1-8 動畫角色動態

握。這種基本功是造型設計師和原畫設計師必備的基本素養,他們都是以豐富的生活
經驗和紮實的基本功透過借鑑、模仿和想像來完成的。可以說設計師們對動畫動態動
作的理解表現會直接影響動畫創作的品質,因此練好動態動作的基本功,對動畫創作
來說是非常重要的。(見圖 1-8 ～圖 1-10)

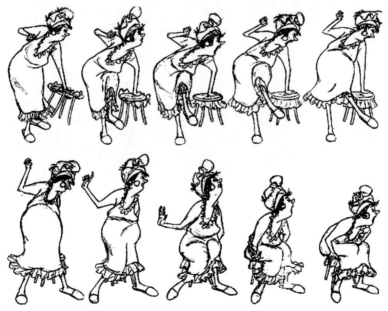

圖 1-9 動畫角色坐下的動作

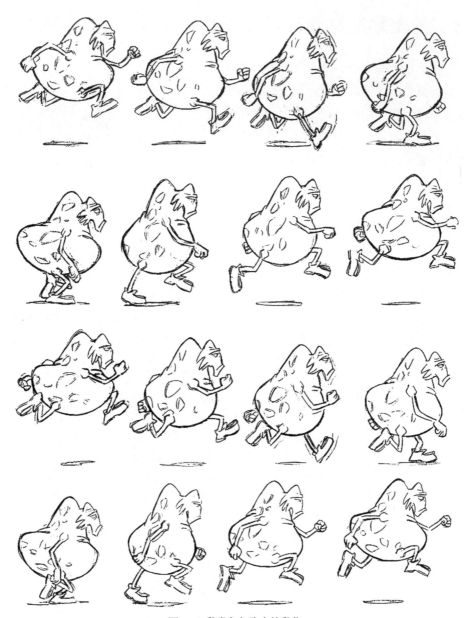

圖 1-10 動畫角色跑步的動作

第 2 章
動畫動態動作要符合劇本和導演的創作藍圖

▸ **學習目的：** 透過本章的學習，讓學生們進一步了解動畫動態動作的概念、所涉及的範圍、在動畫創作中相應的位置以及與編劇和導演的關係。

▸ **學習重點：** 明白動態動作需按照導演的統一安排進行是非常重要的。

　　動畫動態動作與動畫素描、動畫色彩同屬於動畫基礎課程的範疇。從狹義上講，是指為動畫創作的角色設計、原畫設計、場景設計等打下堅實的基礎。從廣義上講，是在完成繪畫的基礎上提高審美素養。透過紮實的基本功讓角色在特定場景中活動來表現故事情節，從而達到自己藝術理想的目標。因此，導演要遵循編劇的創作，即劇本的要求；美術設計人員要遵循導演的要求，完成導演及劇本的理念。

　　在影視動畫的創作中，劇本是一劇之本，導演是根據劇本來創作的，當然也有導演加入一些自己的創作意念。動畫劇本決定著角色設計、場景設計和道具設計的類型。由導演掌握的動畫的藝術風格很大程度上受劇本內容的影響，不同的故事情節決定了不同的風格表現形式，從而設計出不同風格類型的動畫角色、場景設計和道具設計。如喜劇、悲劇、鬧劇都有不同的基調，科幻、童話、鬼怪、青春偶像類型也都決定了屬於自身藝術風格的角色設計樣式。一般情況下，人們可以清楚地察覺到，科幻題材的角色設計顯得更神祕、虛幻，有很強的想像力；童話類題材的角色設計要可愛、甜美一些；鬼怪類題材的角色設計要增加兇殘恐怖的設計元素來突出其恐怖猙獰的形象；青春偶像類題材要盡量追求陽光、健康、色彩明亮的效果。導演往往透過劇本中文字的敘述，要求美術設計人員在設計角色造型時，認真分析角色的形態特徵、衣著特徵、性格特徵、動作特徵及語言特徵等因素，從而掌握角色在特定環境下的造型基調及色調，進而塑造出具體鮮活的角色形象來，並透過形體、動作、聲音的協調統一，最終呈現給觀眾一個豐滿而具有生命力的角色形象。這些都離不開動畫動態動作基本功的支持。（見圖 2-1～圖 2-8）

美國動畫電影《怪獸電力公司》　　　《9：末世決戰》　　　　日本動畫電影《風之谷》

圖 2-1 科幻題材的角色造型

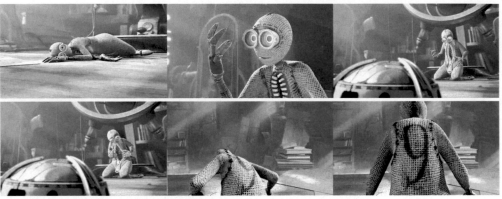

圖 2-2 科幻題材的動畫電影《9：末世決戰》的截圖

《鼴鼠的故事》中的鼴鼠　　　　鼴鼠的漫畫　　《大耳朵圖圖》中的圖圖　《原子小金剛》中的小金剛

圖 2-3 童話題材的角色造型

圖 2-4 童話題材的動畫《鼴鼠的故事》的截圖

怪物的造型

幽靈的漫畫

怪物的漫畫（學生作業）

圖 2-5 鬼怪類題材的角色造型

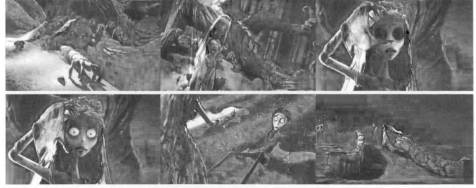

圖 2-6 鬼怪類題材的動畫電影《地獄新娘》的截圖

動畫連續劇《我為歌狂》中人物的造型　　　　　　　　　　《我為歌狂》中的少年少女

圖 2-7 青春偶像類題材的人物造型

圖 2-8 青春偶像類題材的動畫《灌籃高手》的截圖

第 3 章
動畫動態動作的訓練方法

▶ **學習目的：**透過本章的學習，在理解動畫動態動作基本概念的同時，了解動畫動態動作的訓練方法，為以後的學習打下良好的基礎。

▶ **學習重點：**了解動畫動態動作的概念，掌握動畫動態動作的訓練方法，並在實踐中應用。

「動畫動態動作」作為「動畫創作」的基礎課程，首先要培養學生的動手能力，而「動畫創作」又不同於其他美術創作，需要對動態準確、誇張的掌握，並要按照一定的目的進行一系列的動態描繪，要不斷地培養學生對動作的認識，從感性到理性，再從理性到感性的漸進認識過程，把動作的全過程進行有意識的記憶並分解成「關鍵格」加以默畫，這就需要有一套行之有效的方法來訓練。

3.1 寫生與默畫相結合

寫生是對著創作對象進行深入細緻的描繪。在寫生的過程中，要注意強調觀察、體驗、分析，研究自然對象，認識並掌握它們的規律，要特別注重不加修飾地準確描繪表現對象。寫生又分為室內寫生和室外寫生。室內寫生訓練對於準確深刻地掌握造型的能力來講是非常重要的，可以允許我們在較為充裕的時間內，針對寫生對象做較深入細緻地反覆觀察和描繪，認識所描繪對象的規律性，掌握較全面表現對象的能力。室外寫生是訓練我們藝術感覺的最好方法，不容我們細緻、從容地觀察，更不能進行長時間的描繪，而是要迅速地根據自己的認知和感受作出判斷，抓住對象主要的特徵，並描寫和記錄下來，強迫我們丟棄許多瑣碎的細節描寫，鍛鍊我們的概括和提煉的能力。

默畫是在對象不在眼前的情況下，把對象存留在大腦記憶中的影像描繪出來。通常我們從觀察模特兒視線移動到到看畫面的時間雖然只是一剎那，但不可否認的是先有了記憶之後才能畫出所看到的東西。事實上我們已經有了很多默畫與想像的成分，可見純粹的「邊看邊畫」是不存在的。默畫訓練就是要把這種觀察的記憶延長，根據記憶和想像去完成畫面。

　　影視動畫的創作和練習集中培養理解能力、形象記憶能力和準確掌握形體的能力。影視動畫作品中的角色會有一段時空的延續，在這段時空延續中，角色會有許多的運動表現，光靠「寫生」是遠遠不夠的，還必須依靠想像默畫來完成。剛開始默畫時可能有一定的難度，所畫出的與我們記憶理解的造型和對象總是有一定的出入。剛開始作畫時可以先找一個模特兒動作，整體觀察幾分鐘，不要關注細節部分，從大的姿態上先畫一張速寫，然後再看著模特兒修改。反覆做這樣的練習，觀察力和形象記憶力就會自然提高，默畫的能力也會相應地加強。因此默畫是透過自己處處細心的觀察，再加上自己的理解和個性化的處理來完成的。寫生與默畫從畫法上是一致的，都是以速寫的方法和技巧來進行練習。寫生和默畫是相輔相成的，並不是得在寫生的課程完成以後才能進行默畫，一般是默畫技巧貫穿在寫生之中進行，在寫生的同時有意識地加強默畫的練習。默畫是在反覆地觀察、理解和練習的基礎上進步的。觀察、理解和記憶三者的關係是非常密切的。觀察得越細，對形體結構的理解就越深入，記憶也就越準確生動。

　　默畫的步驟可以從整體出發，由大到小，從概括到具體、從模糊到清晰逐步地進行，也可以根據對象的神態與氣氛從印象最深的部分開始，按照主次關係循序漸進。默畫也要進行校對，透過校對可以找出自己在觀察方法方面存在的缺點。不能只靠記憶，還得憑藉聯想和想像來完成。若想提高默畫能力一是依賴於我們對所畫對象相關的知識以及有關人體解剖、運動規律、透視規律的了解和掌握，二是依賴於我們的視覺記憶能力和空間想像力，而前者又是後者的基礎。

　　默畫訓練方法是讓模特兒擺一個姿勢，先不馬上寫生，而是讓學生從各個角度做全面觀察，然後讓模特兒走開，讓學生憑記憶畫出。另外再讓模特兒再擺一個姿勢，讓學生畫出一個反向支撐姿勢或者其他幾個角度的姿勢。前一種方法是訓練學生的視覺記憶能力，後一種方法是訓練學生的空間想像力。默畫的方法還有待於不斷地在訓練中總結和更完善，默畫能力的提高將會在未來的創作實踐中，為安排畫面、勾勒草圖帶來巨大的方便和自由。（見圖 3-1 和圖 3-2）

3.2　慢寫與速寫相結合

　　慢寫可以理解為對觀察對象的形體結構、骨骼肌肉解剖、探索描繪和研究表現方法等的練習，但主要精力仍在於學習捕捉事物的神態、本質，如人物的精神面貌、儀表風度、性格特徵、情調氣氛等形象與神態的變化規律。主要是鍛鍊敏銳的觀察能力，能在較短的時間內迅速掌握對象的特徵特點，鍛鍊膽大心細、落筆肯定的作畫習

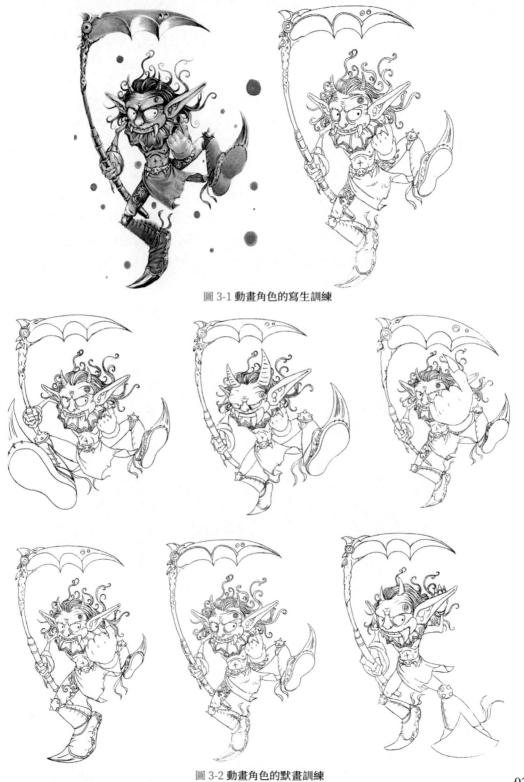

圖 3-1 動畫角色的寫生訓練

圖 3-2 動畫角色的默畫訓練

慣，養成改動很少就能把對象生動地表現出來的能力。在描寫方法上允許誇張、變形等藝術處理手段，但最好不要脫離客觀形象太遠。

速寫主要是捕捉動態即活動著的事物的姿態。線條有簡單、明確、流暢的特點，因此速寫多採用線條描畫法為主的描寫形式，但也有在線描的基礎上適當加上一些明暗，以增加畫面的氣氛和體積感。速寫往往是從局部開始，它要求下筆肯定、用線明確、落筆有形。線條最忌斷斷續續、似是而非，行筆要沉著穩健，在穩中求快。畫速寫要靈活，帶著激情一氣呵成；畫速寫要果斷下筆。應始終根據第一印象的感受去組織畫面，要以簡潔的線條、肯定的心態、整體的感覺，大膽地調整突出主體。速寫應有所側重，有的速寫側重於捕捉大的動態特徵，有的速寫側重於捕捉布局氣勢，有的速寫則側重於細部刻劃，有的速寫側重於氣氛烘托，有的速寫側重於捕捉生活情趣，無論是側重什麼，首先在腦海裡要先確認對象是什麼感動了你？這幅速寫要表現什麼。然後根據這一原則去構思和迅速捕捉對象。

慢寫和速寫是相輔相成的，在練習時應交替進行，相互促進，才能不斷進步。(見圖 3-3 ～圖 3-6)

圖 3-3 學生慢寫訓練（一）

圖 3-4 學生慢寫訓練（二）

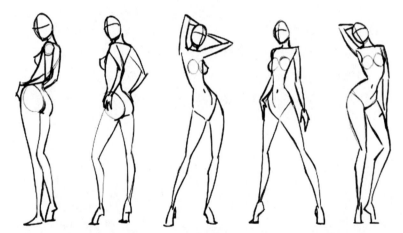

圖 3-5 學生速寫訓練（一）

圖 3-6 學生速寫訓練（二）

3.3　動態與動作相結合

　　動作是動態的運動過程，是一系列的動態變化。有些動作的動態比較大，如打球、跑步、跳高等許多動作，不僅使人體的角度有了很大的變化，還會出現正面、側面或背面的變化，而且各體塊之間的關係也發生了很大的改變。畫面上形體動作的生動與否，絕大部分取決於對動態的準確掌握，對動態的理解和描繪，從而避免了畫面上呆板的形體動作，使得整個畫面生動起來。

　　由於動態表情瞬息萬變，寫生時不允許我們仔細觀察，只能憑瞬間的印象作畫。這就需要學生學會邊看邊畫的描繪技法和表現形式，力求簡練概括地去畫，不求完整，但求生動真實。在表現好動態的基礎上力求對動作的確實描繪，從而追求動作的流暢性。動作中的每一個姿態光憑速寫是不能解決的，看一眼畫一筆的寫生方法也是不可取的。因為無論手眼動作多麼快也沒有姿態動作變化得快，因此速寫不僅要靠對對象的理解、對人體解剖結構的理解和運動規律的認識，而且要靠形象記憶、形象思考和形象默畫等理性功能來完成，這就需要靠記憶、默畫、想像來補充完成。若想畫好動態姿態，要先熟悉了解動作姿態的意義。對動作姿態認識理解得越深入越透徹，動態姿態才能描繪得越生動越自然，所以設計師必須要深入生活，否則就不可能畫出有血有肉、生動感人的形象動態速寫來。（見圖 3-7 ～圖 3-9）

圖 3-7 學生動態訓練（一）

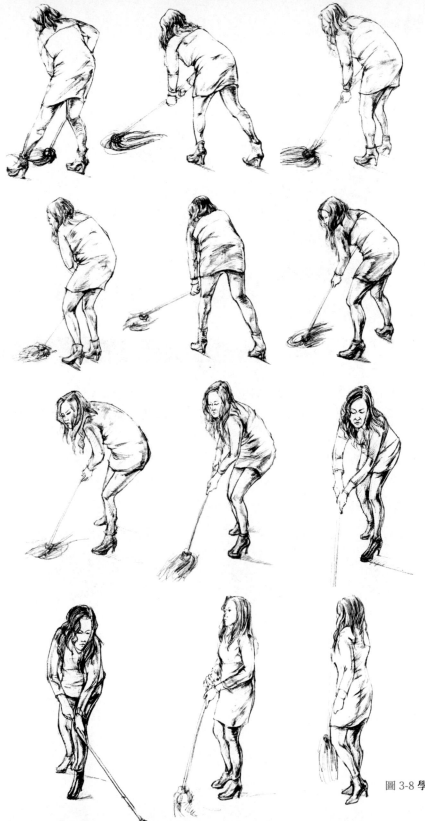

圖 3-8 學生「拖地」動作訓練

圖 3-9 學生動態訓練（二）

3.4　動作與情節相結合

　　影視動畫是由許多生動有趣的情節組成，而情節又離不開角色準確細膩的動作表演，如果在動畫動態動作訓練的階段加入對特定劇情的理解，動態動作將更接近動畫表現的目的。

　　情節是有故事的，在情節的表現中，枯燥的動作就會變得生動有趣起來。動作與情節相結合，不僅打破了傳統美術訓練的框架，使純藝術的基礎訓練變得活潑起來，而且也為以後的動畫創作打下良好的基礎。（見圖 3-10）

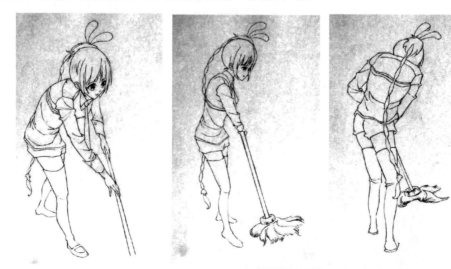

圖 3-10 學生「拖地」情境動作訓練

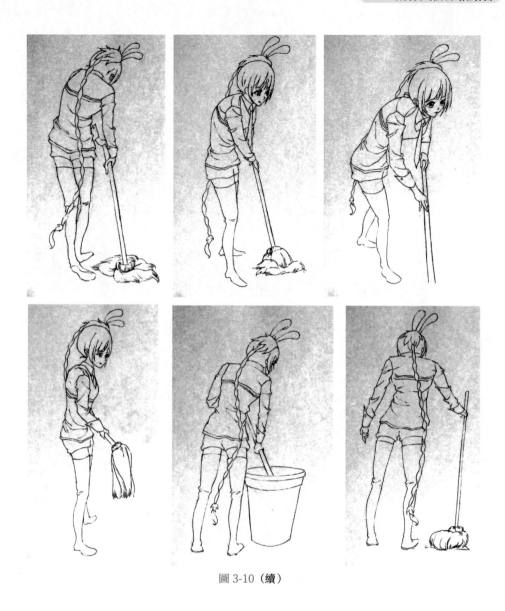

圖 3-10（續）

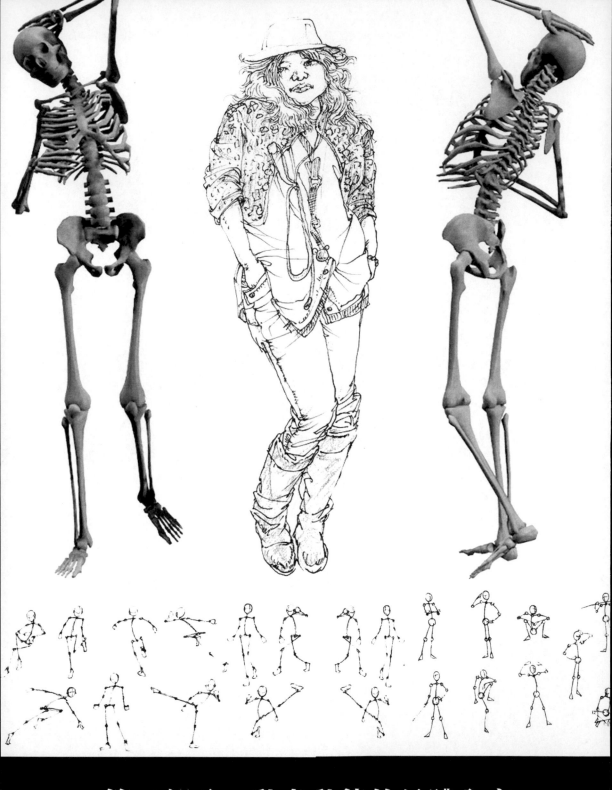

第二部分　動畫動態的具體內容

動畫動態」是「動作」的基礎，更是「動畫創作」的基礎。對「動畫動態」的理解要和動畫這門專業緊密地結合在一起，有別於純繪畫和其他學科的訓練方法。「動畫動態」要從認識動畫劇本開始，以劇本和導演的要求為前提，根據劇情去進行動作訓練，就必須深入了解和掌握人體結構與運動的知識。從「認識」到「訓練」，再從「訓練」到「認識」，最終達到能精準畫出有針對性的動態來。以下內容就是對「動畫動態」知識具體詳細的講解，並進行適當的「訓練」。（見圖 B-1 和圖 B-2）

圖 B-1 學生動態訓練作業（一）

圖 B-2 學生動態訓練作業（二）

第二部分　動畫動態的具體內容

第 4 章
對人體的理解

▶ **學習目的：**透過本章的學習，理解人體結構、透視、比例等基本知識，並在動畫動態動作的練習中得到全面的掌握。

▶ **學習重點：**了解人體的結構、透視和比例知識，掌握這些知識在動畫動態動作中的應用。

「動態」從某種程度上講，也是人體造型結構的一部分，所以對人體的理解就非常必要了。現在讓我們拿出速寫本和畫筆，嘗試一下人體的一些基本繪製，包括不同類型的人體比例以及人體骨骼、肌肉、關節、幾何形概括、透視、重心和動態線等。

4.1 人體結構的整體認識

現在我們要進入本章的重點部分，前面拿出的速寫本和畫筆還不能收進抽屜裡，而要更加認真地加以記錄，接受更加嚴格而枯燥的「訓練」。首先澄清幾個概念，以便後面闡述時更加清晰。

「人體結構」是指人體形態的內在組織和外表體表的結合方式，內在組織又稱為「解剖結構」，外表體表又稱為「形體結構」。「解剖結構」決定著「形體結構」，二者相輔相成，共同作用，構成藝術家心目中的藝術形象，影響著觀眾的心理。

「人體解剖結構」是指有關人體造型內在的組織結構，其內容包括「骨骼系統」和「肌肉系統」。骨骼是人體的支架，支撐著外層組織結構和形態。「骨骼系統」是人體動態變化的主要因素，決定著人體形態的比例特徵。「肌肉」是骨骼和器官產生動態的動力泉源，也是直接構成人體外形的主要結構。「肌肉系統」則是協調運作，能產生各種各樣的動態。

「人體形體結構」指形成人體外表形態的類型及相互關係，它直接影響人們的視覺感受。

4.1.1 人體解剖學常用術語的界定和分類方法

為了正確闡述人體結構的形態位置以及它們之間的相互關係，必須參考解剖學中

的一些公認的、統一的術語界定標準和人體的分類方法。

下面是解剖學中幾種常用的、統一的基本術語界定標準。

1．解剖學中對標準姿勢的規定

身體直立，兩眼平視前方，兩腳併攏，足尖朝前，上肢垂於軀幹兩側，手掌向前。（見圖 4-1）依據標準人體解剖學知識，規定了以下一些方位術語。（見圖 4-2）

- ◆ 「上」與「下」：靠近人體頭部的結構為「上」，靠近人體足部的結構為「下」。
- ◆ 「前」與「後」：靠近人體腹部的結構為「前」，靠近人體背部的結構為「後」。
- ◆ 「淺」與「深」：靠近人體表層的部分為「淺」，遠離人體皮膚而近內部中心者為「深」。
- ◆ 「內側」與「外側」：以身體的中心線為準，距中心線近者為「內側」，離中心線相對遠者為「外側」。
- ◆ 「近端」與「遠端」：人體四肢，靠近軀幹的結構部分為「近端」，遠離軀幹的結構部分為「遠端」。
- ◆ 「橈側」與「尺側」：人體前臂的外側為「橈側」，內側為「尺側」。
- ◆ 「腓側」與「脛側」：人體小腿的外側為「腓側」，內側為「脛側」。

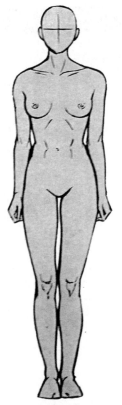

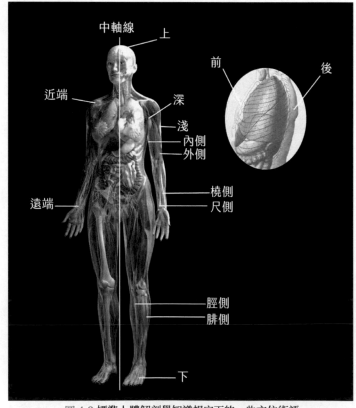

圖 4-1 解剖學中的標準姿勢　　　　　　圖 4-2 標準人體解剖學知識規定下的一些方位術語

　　有時為了便於理解人體內部組織，可用以下不同類型的切面模式加以說明，這些切面大致有三種類型。(見圖 4-3)

- ◆ **水平面－**（Horizontal Plane）：即對人體作橫斷切面。
- ◆ **額狀面**（Frontal plane）：即對人體作左右向縱斷切面。
- ◆ **矢狀面**（Sagittal plane）：即對人體作前後向縱斷切面。

　　為了進一步分析人體運動規律，常假設與切面相對應的三種不同類型的軸進行運動特徵說明。

- ◆ **垂直軸**：垂直於水平面的一切軸線。
- ◆ **額狀軸**：垂直於矢狀面的一切軸線。
- ◆ **矢狀軸**：垂直於額狀面的一切軸線。

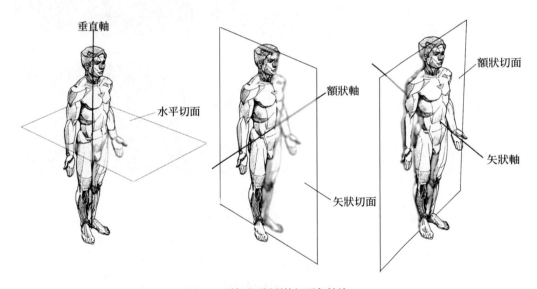

圖 4-3 三種不同類型的切面和軸線

2‧解剖學中對人體的分類方法

　　為了研究人體整體與局部的關係，根據解剖學把人體一般分為四個部分，即頭部、軀幹部、上肢部和下肢部。(見圖 4-4)

- ◆ **頭部**：人體頭頂至下顎底及枕外隆凸的部分。
- ◆ **軀幹部**：人體下顎底、枕外隆凸至恥骨之間的部分，包括頸、胸、腹、背等幾個部分。
- ◆ **上肢部**：從與人體肩胛骨、鎖骨連結的肩關節開始至手指部分，包括上臂、下臂、手部幾個部分。

◆ 下肢部：從與髖骨連接的髖關節開始至腳底部分，包括大腿、小腿、腳掌幾個部分。

4.1.2 全人體的骨骼結構與肌肉特徵

在了解具體的人體骨骼、肌肉以及運動時，必須先從人體的整體結構入手，這裡稱之為「全人體」，包括「骨骼系統」和「肌肉系統」。

「骨骼系統」又稱作「人體骨架」，共由 206 塊骨頭及超過 200 個關節所組成。所有的骨頭都絕妙地發揮著特殊功能，而它們的有機組合形成一個堅固而輕巧的結構。主要由頭骨、脊椎、胸廓、髖骨、鎖骨、肩胛骨、肱骨、尺骨、橈骨、腕骨、掌骨、指骨、股骨、髕骨、脛骨、腓骨、跗骨、蹠骨和趾骨組成。

根據全身骨骼圖（見圖 4-5 所示），人體裡最重要的支撐結構是脊椎。呈 S 形，上面與頭顱相連，中部與細而彎曲的肋骨組成的胸廓相連，下面與髖骨相連，這樣就把幾個骨胳部位從上到下連接起來了。然後就是四肢的連接，上肢的肩部是鎖骨、肩

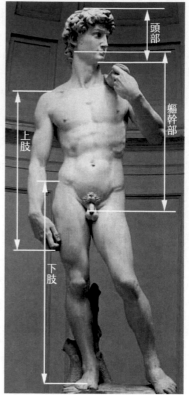

圖 4-4 解剖學中人體的分類方法

胛骨、肱骨三塊骨頭的交匯處，鎖骨的內端與胸骨相連，外端與肩胛骨相連，而肩胛骨的「肩窩」正好與肱骨上面的光滑面相連，肱骨在下端與尺骨和橈骨的上端相連，尺骨、橈骨的下端又與腕骨相連，腕骨與掌骨相連，而掌骨又與指骨相連，這樣上肢就連接起來並與整體骨架相連接。下肢的連接也與上肢相似，粗而強壯的大股骨的上端與髖骨的髖臼相連，下端與脛骨、腓骨的上部、髕骨相連，脛骨、腓骨的下端又與跗骨相連，跗骨與蹠骨相連，蹠骨與趾骨相連，這樣下肢就連接起來並與整體骨架相連接，形成了完整的骨骼系統。

按照骨的形態基本上可分為長骨、短骨、扁平骨和不規則骨四個類型。

◆ 長骨：呈長管狀，分為骨幹和兩端，骨幹是指長骨中間較細的部分，骨的兩端膨大，其光滑面稱為關節面，覆有關節軟骨。長骨分布於四肢，在運動中起槓桿作用，如肱骨、股骨等。（見圖 4-6）

◆ 短骨：一般呈方塊形，多成群地分布於運動較複雜和受力較大的部位，如腕和足的末端。短骨能承受較大的壓力，連接牢固，主要起支撐作用。短骨具有多個關節面，所表現的運動較為複雜且幅度較小。（見圖 4-7）

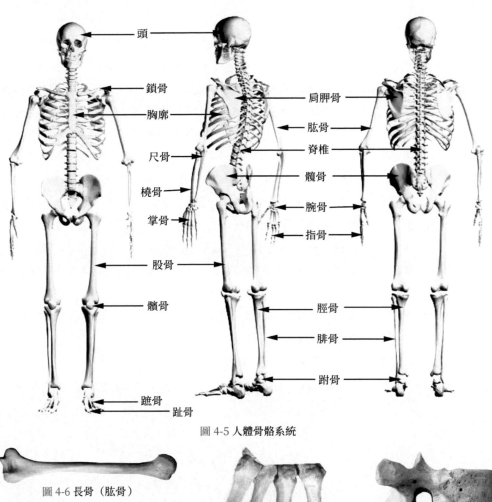

圖 4-5 人體骨骼系統

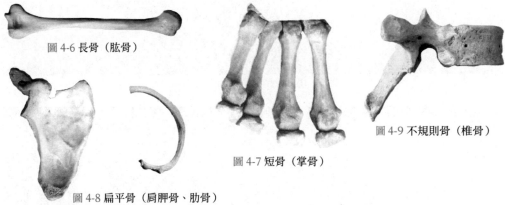

圖 4-6 長骨（肱骨）

圖 4-7 短骨（掌骨）

圖 4-8 扁平骨（肩胛骨、肋骨）

圖 4-9 不規則骨（椎骨）

◆ **扁平骨**：呈扁寬的板狀，分布於頭、胸等處。常圍成腔，支持保護著重要器官。如頭蓋骨保護著腦，胸骨和肋骨構成胸廓保護著內臟等。扁平骨也為骨骼肌提供了廣闊的附著面，如肋骨、肩胛骨等。（見圖 4-8）

◆ **不規則骨**：其形狀不規則，多種多樣且功能各不相同，如椎骨、髖骨等。（見圖 4-9）

　　以上是對人體骨骼簡單的描寫，較詳盡的描述在後面的幾章內容裡。對初學者來講，最初學習起來會非常陌生而且枯燥，但還要耐著性子努力記筆記，最終牢記在心裡。不管怎麼說，這對建立系統的基本功能的印象還是很有幫助的。現在看起來可能是毫無生氣的骨架，但只要改變一下活動方式，其完美造型與各自具有的特殊功能就能絲毫不差地連接成整體並展示出來，這時我們就會為這些精巧的構造而讚嘆不已。（見圖 4-10 ～圖 4-12）

　　「肌肉系統」是比較複雜而重要的。從內到外分為三層，即深層肌肉、中層肌肉和淺層肌肉。在造型藝術中，只有影響外表的淺層肌肉的形狀特徵、大小比例才是重要的。而且肌肉是活動肌能很強的器官，它們透過收縮和舒展產生運動，使人體完成各種各樣的動作。一般來說，沒有一塊肌肉是獨自運動的。人體無論發生什麼樣的運動，都會有一部分肌肉收縮，而與這個運動部位相關的其他肌肉就會產生不同程度的放鬆，不管是彎曲手指還是彎曲軀幹都是這樣的。了解每一個姿勢中哪些肌肉收縮，哪些肌肉放鬆可以幫助我們確定哪些表面形體需要被強調。這在動漫創作中尤為重要，動漫藝術家通常以這些特徵為參考，有意識地誇張那些緊張的肌肉，而緩和那些放鬆的肌肉。但無論如何去誇張變形，內部的結構必須是正確的。

圖 4-10 **骨骼運動（一）**

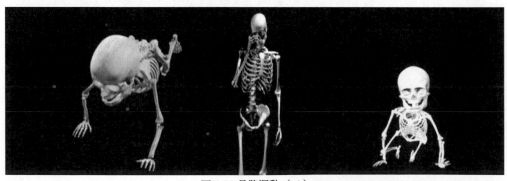

圖 4-11 **骨骼運動（二）**

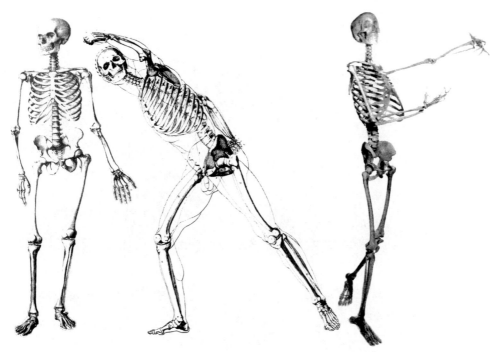

圖 4-12 骨骼運動（三）

　　影響外形的淺層肌肉主要包括：枕額肌（枕肌、額肌）、胸鎖乳突肌、三角肌、胸大肌、前鋸肌、腹直肌、腹外斜肌、斜方肌、背闊肌、棘下肌、小圓肌、大圓肌、臀肌、二頭肌、三頭肌、橈肌、尺側屈腕肌、橈側屈腕肌、肱肌、闊筋膜張肌、縫匠肌、股內側肌群、股四頭肌、半腱肌、半膜肌、股二頭肌、腓腸肌、比目魚肌、跟腱、伸趾長肌等。

　　以上肌肉的名稱是根據其形態、大小、位置、起止點、作用和肌肉走向等來命名的。如斜方肌、菱形肌和三角肌等是按其形態來命名的；肋間內肌、肋間外肌等是按方位來命名的；肱三頭肌、股二頭肌等是按其形態和位置來綜合命名的；臀大肌、臀中肌、臀小肌是按其大小和位置來綜合命名的；胸鎖乳突肌、喙肱肌等是按起止命名的；腹內斜肌、腹外斜肌、腹橫肌等是按其位置和肌束來命名的。不管按什麼來命名，最終的目的是要名稱能與肌肉形狀和位置連結起來，牢記於心，並能實際具體應用。（見圖 4-13 和圖 4-14）

　　人體肌肉整體上可分為骨骼肌、平滑肌和心肌三個類型。在這些肌肉類型中，骨骼肌是最重要的，因為人體肌肉主要是附著於人的骨骼上，在神經系統的支配和調節下可隨意伸展與收縮，這是肌肉的特點。骨骼肌一般都由中間的肌腹和兩端的肌腱兩

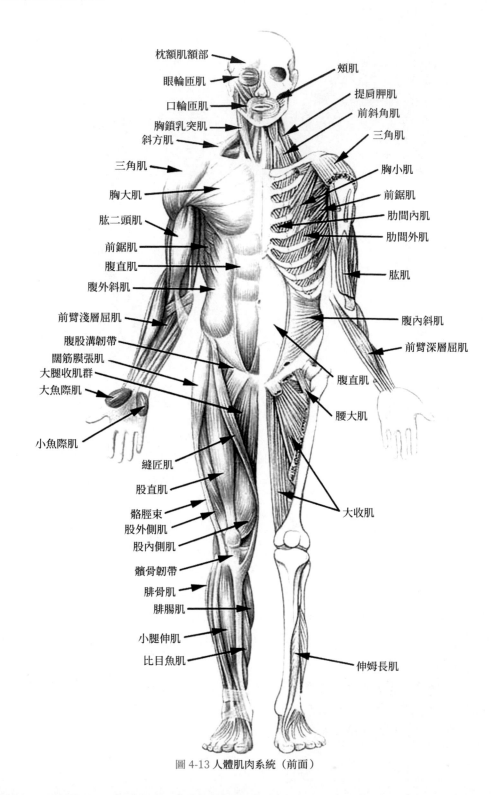

枕額肌額部

眼輪匝肌

口輪匝肌

胸鎖乳突肌

斜方肌

三角肌

胸大肌

肱二頭肌

前鋸肌

腹直肌

腹外斜肌

前臂淺層屈肌

腹股溝韌帶

闊筋膜張肌

大腿收肌群

大魚際肌

小魚際肌

縫匠肌

股直肌

骼脛束

股外側肌

股內側肌

髕骨韌帶

腓骨肌

腓腸肌

小腿伸肌

比目魚肌

頰肌

提肩胛肌

前斜角肌

三角肌

胸小肌

前鋸肌

肋間內肌

肋間外肌

肱肌

腹內斜肌

前臂深層屈肌

腹直肌

腰大肌

大收肌

伸姆長肌

圖 4-13 人體肌肉系統（前面）

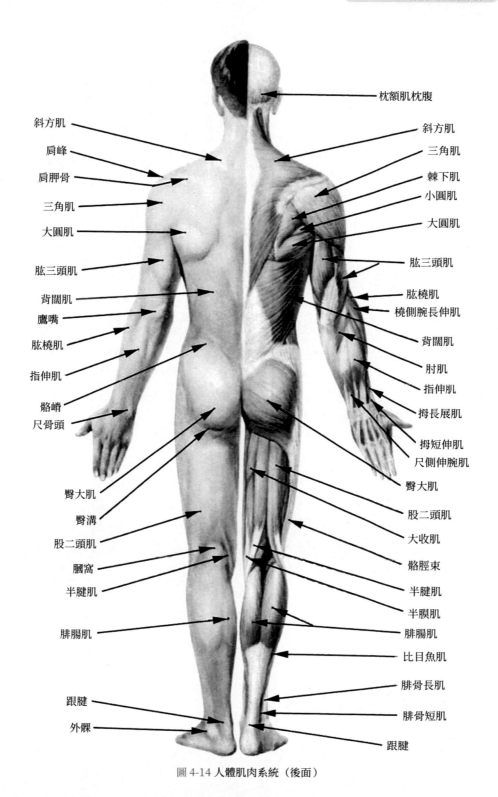

斜方肌
肩峰
肩胛骨
三角肌
大圓肌
肱三頭肌
背闊肌
鷹嘴
肱橈肌
指伸肌
髂嵴
尺骨頭

臀大肌
臀溝
股二頭肌
膕窩
半腱肌

腓腸肌

跟腱
外髁

枕額肌枕腹

斜方肌
三角肌
棘下肌
小圓肌
大圓肌

肱三頭肌

肱橈肌
橈側腕長伸肌

背闊肌

肘肌
指伸肌
拇長展肌

拇短伸肌
尺側伸腕肌

臀大肌

股二頭肌
大收肌
髂脛束
半腱肌
半膜肌
腓腸肌
比目魚肌

腓骨長肌
腓骨短肌

跟腱

圖 4-14 人體肌肉系統（後面）

部分組成，肌腹有收縮能力，人的運動就是靠骨骼肌的收縮而產生的。肌腱較堅韌而沒有收縮能力，正因為如此，它能保持骨骼的有效連接。平滑肌由數層扁平的細胞組成，它存在於身體器官的內表面，負責器官內部運動。心肌僅位於心臟壁上，負責心臟的跳動。從造型藝術角度講，與我們關係緊密的是骨骼肌。

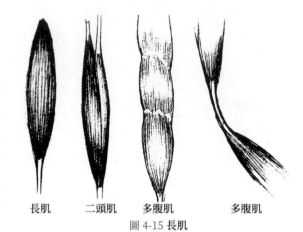

長肌　　二頭肌　　多腹肌　　多腹肌

圖 4-15 長肌

　　骨骼肌又分為長肌、短肌、扁（闊）肌和輪匝肌四種類型。造型研究又以長肌、闊肌為主。

◆ 長肌：其肌腹成菱形，多分布於四肢。有些長肌的起端有兩個以上的頭，合成一個肌腹。如二頭肌、三頭肌、四頭肌。還有一些長肌，其肌腹被從中間分成兩個或兩個以上的肌腹。如二腹肌和腹直肌。（見圖 4-15）

◆ 闊肌：呈板狀，主要分布於胸、腰部位，其腱呈膜狀。（見圖 4-16）

◆ 短肌：主要分布於深層，我們只能間接認識。

◆ 輪匝肌：多呈環形，分布於口與眼的周圍，如口輪匝肌、眼輪匝肌。肌肉收縮能開、關口和眼睛，是表情肌的主要肌肉之一。（見圖 4-17）

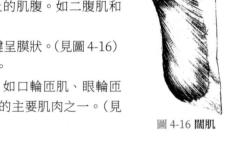

圖 4-16 闊肌

　　以上這些人體肌肉只是簡單地介紹，給初學者一個直觀的整體印象，具體詳盡的講解在後面的幾章內容裡。但我們要牢記，沒有一塊肌肉會單獨運動，要組合協調運動才能有無窮的表情及情緒供我們選用，來表達我們的思想情感。（見圖 4-18 和圖 4-19）

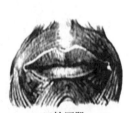

口輪匝肌　　　　　　眼輪匝肌

圖 4-17 輪匝肌

4.1.3　全人體關節及其活動

　　初學者在畫人體結構和運動時，往往對全人體的關節點有些模糊，更談不上如何恰當地應用關節因素來表達自己的感受了，因此，了解全人體的關節點及其特徵是非

常必要的。尤其在動漫創作中，這種能力是一個動漫家和原畫工作者必須具備的素養
之一。

圖 4-18 健美（一）

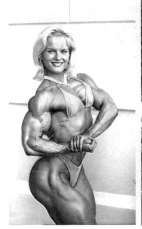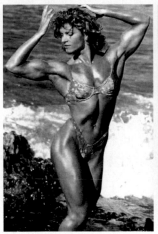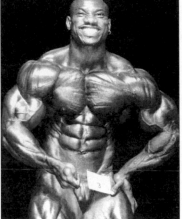

圖 4-19 健美（二）

◆ 關節：是指能活動的骨與骨之間的連接點。人體上大小能活動的關節點共有 70 個，
 其活動範圍各不相同。它們分別為頸關節（第七頸椎）、腰關節（第十二腰椎）、肩
 關節（一對）、肘關節（一對）、腕關節（一對）、腕掌關節（五對）、指關節（九對）、
 髖關節（一對）、膝關節（一對）、踝關節（一對）、附蹠關節（五對）、趾關節（九
 對），這些大小關節點構成了全人體活動的條件。掌握這些關節的特徵及關節點的位
 置和活動範圍對速寫、默畫人體是至關重要的。（見圖 4-20）

關節一般由關節面、關節囊和關節腔三部分組成。關節面是兩個或兩個以上相鄰骨的接觸面，一個略凸，叫關節頭；一個略凹，叫骨節窩。關節面上覆蓋著一層光滑的軟骨，可減少運動時的摩擦，軟骨有彈性，還能減緩運動時的振動和衝力。關節囊是很柔韌的一種結締組織，把相鄰兩骨牢固地連結起來。關節腔是關節軟骨和關節囊圍成的狹窄間隙，作用是使兩骨關節面的形狀相互適應，減少運動時的衝擊，有利於關節的活動。（見圖 4-21）

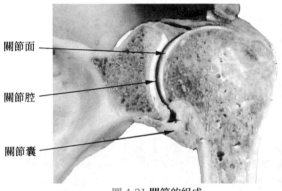

圖 4-21 關節的組成

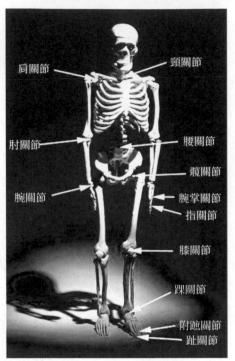

圖 4-20 全人體關節點

關節在肌肉的牽引下，可做各種各樣的動作。其運動形式有以下幾種。

◆ **屈和伸**：屈時，相鄰兩骨之間的角度較小，伸時較大。
◆ **內收和外展**：向人體正中心靠近的肢體為內收，遠離的為外展。
◆ **內旋和外旋**：旋轉是骨頭本身的軸轉動，如肢體前面轉向內側為內旋，轉向外側為外旋。
◆ **環轉**：屈、伸、內收、外展的複合運動為環轉。這時骨的近點在原地轉動，遠端做圓周運動。但要注意環轉時的運動範圍。（見圖 4-22 ～圖 4-25）

4.1.4　影響人體外形較大的肌肉特徵

影響人體外形較大的肌肉部位主要有頸部、軀幹部、上肢部和下肢部，每一部位肌肉的大小形狀都對外形有巨大的影響。

（1）

頸部肌肉在解剖上比較複雜，但影響外形的肌肉不太多，主要是頸闊肌、胸鎖乳

圖 4-22 頭關節的運動

圖 4-23 髖、膝、附蹠關節的運動

圖 4-24 肩、肘、腕關節的運動

圖 4-25 腰關節的運動

突肌和斜方肌上部分。其中左右胸鎖乳突肌將頸部分為明顯的頸前三角和左、右頸側三角三個部分。頸前三角從外形上看呈 V 字形，上以左、右顎骨乳突和下顎舌骨肌後腹為界，下以胸骨上窩為界，上寬下窄，左右等邊，頸前三角中的喉結與氣管軟骨向上凸起，明顯突出於外形，尤其是較老、較瘦的男性老人。左右頸側三角呈 A 形凹陷，明顯突出於外形。其頂點為胸鎖乳突肌與斜方肌在枕外隆突止點的交合處，兩側以胸鎖乳突肌和斜方肌為外輪廓，下以鎖骨中段上緣為界。在頸側三角中有頭夾肌、提肩胛肌和前中後斜角肌、部分肩胛舌骨肌，但一般情況下，這些肌肉都隱藏在內，只有做激烈運動時，部分肌肉才能凸顯於鎖骨線上緣凹陷處。因此在動漫創作中，對

胸鎖乳突肌和斜方肌上部、喉結這些部位要做大幅度地誇張，以表現造型的表情和情緒。

◆ **頸闊肌**：這是頸淺肌群的一部分，覆蓋著頸部的前面和側面，起於胸大肌、肩三角肌的筋膜，越過鎖骨和下顎骨至頭臉部下的咬肌筋膜、下唇方肌和笑肌而止，頸闊肌參與了臉部表情運動，但只有在臉部表情極端恐懼和憤怒時，或用了很大力氣時，頸闊肌才有更明顯的體現。同時外面的頸闊膜覆蓋了頸部全部的前面和側面，使表皮變得光滑。

◆ **胸鎖乳突肌**：這是頸部正面和側面最顯著的外形，斜行於頸部的兩側，位於頸闊肌之下，是一對強有力的骨骼肌。此肌下端分兩個頭，內頭附著於胸骨柄前面，外頭則嵌在鎖骨內側、三分之一處的鎖骨胸骨端，它們聯合成一個更圓的外形，呈方錘體，斜向後行，兩頭止於顳骨乳突。胸鎖乳突肌是由胸乳肌和鎖乳肌進化而成的，其主要作用是兩塊胸鎖乳突肌彼此相對收縮而控制頭部的左右轉動，但它們同時收縮的時候則可以控制低頭和抬頭。當頭部扭向一側到一定程度時，整塊肌肉都被看得一清二楚了，並明顯地影響著整個頸部外形。在動漫藝術表現中，要特別強調這塊頸部肌肉，可以把造型表現得強壯有力，體現出剛強之美。

◆ **斜方肌**：這本是背部的一塊淺層肌肉，但斜方肌上部填充了頸部輪廓和鎖骨之間的區域，並呈三角楔形。這就構成了頸部的一塊重要肌肉，它從頭骨的根部生出，位於耳根部之上的地方，向下延伸。斜方肌在頸溝及頸部中間的溝槽的兩邊形成一個縱向的高起的平面。這條溝沿著脊椎向下，形成第七頸椎和脊突的重要標誌。斜方肌的輪廓線被下方的斜角肌和提肩胛肌的肌群擴展得較寬，形成了頸部和肩部微微突起的外形特徵。這個弧度是由斜方肌的肌肉纖維從肩峰斜著向第五頸椎突起時形成的。輪廓線的方向發生了變化，在表現時也應特別注意，適當地誇張化繪製這個弧線，也可以表現魁梧剛強的氣質。（見圖 4-26 和圖 4-27）

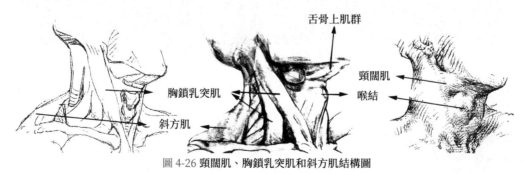

圖 4-26 頸闊肌、胸鎖乳突肌和斜方肌結構圖

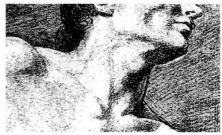

圖 4-27 頸部肌的表現

(2)

　　軀幹部影響人體外形的肌肉主要有：軀幹前部的胸大肌、腹直肌和腹外斜肌；軀幹後部的斜方肌、背闊肌、臀中肌和臀大肌。

◆ **胸大肌**：是胸部的最大肌肉，呈厚厚的三角形，位於胸骨兩側，是一對強壯的淺層骨骼肌。胸大肌起點分為上、中、下三個部分，上部為鎖骨內二分之一處；中部為胸鎖關節至第六肋的前半側，相當於軟骨部分；下部為腹直肌腱前葉。胸大肌的肌尾，位於肱骨前的肩三角肌與肱二頭肌長頭中間，而止於肱骨大結節脊肌上。該肌的作用是內收上臂，在胸骨的骨面上，尤其是男性，由於胸骨兩側胸大肌的緣故，在外形上胸骨呈溝狀的特徵，稱為「胸溝」。如兩側胸大肌同時收縮時，胸溝的外形特徵更加明顯。介紹的更詳細一點就是從胸骨上窩及左右兩鎖骨的正中心，垂直地伸展到劍突軟骨，其胸肌下部與胸骨的前表面相連接，在那兒可以數出五塊突出的肋骨。尤其是瘦子和老人更明顯一些。如果是女性的胸大肌，其乳房置於第三肋骨的部位，肥大的乳房覆蓋了胸大肌的下半部，在表現時，要注意女性的胸廓較男性小，在乳房的「腋尾」處，塊狀的胸大肌橫越過胸小肌，經由三角肌的下方嵌入肱骨。在這裡應表現出腋窩的立體感，避免造成平板的「黑洞」，這也是對結構不甚了解學習者經常需要面對的問題之一。如果要表現手臂上舉的動作，胸肌也應隨著手臂的向上運動而活動。胸肌細長的邊緣與背闊肌的前緣，胸部的側面及前鋸肌、手臂內側共同形成了腋窩明顯的輪廓。因此，腋窩的表現是非常重要的。另外胸肌上方在它的起點處與肩胛骨相接，這一部分胸肌隨著手臂的不同位置而變化。當手臂向下時，胸肌向內收縮，當手臂平伸時，胸肌外展，將手臂舉起，當手臂上舉時，胸肌向上拉動鎖骨下的肌肉纖維，在肩關節中部的上方轉動，與此同時，這些肌肉纖維停止內收，代之以肱骨外展，完成上舉的動作任務。(見圖 4-28 和圖 4-29)

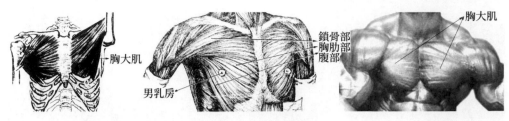

圖 4-28 胸部肌肉結構圖

圖 4-29 胸大肌結構表現圖

- ◆ **腹直肌**：這是腹部的淺層肌肉。也可以看作是軀幹前部胸廓與骨盆之間的連接部分。腹直肌位於腹中部腹膜肌上層，腹內斜肌下層，左右各一塊，腹直肌為多腹肌，通常以三個腱將腹直肌隔斷，並且相互連接在一起。最上方的一條腱在劍突的稍下方，最下方的一條腱在肚臍處，中間的一條腱正好處於兩者中部，這三條腱分割的部位極易從人體皮膚表面上看到，尤其在瘦而健康的人的體表上看得更清楚。腹直肌為上寬下窄的帶形多腹肌，兩側腹直肌外緣由腹白線隔開，腹白線在肚臍上方為帶狀，肚臍下方為線狀。腹直肌起於胸廓的第五至七根肋骨上及劍突的前面，向下為長而平坦的垂直肌肉一直到恥骨聯合和恥骨結節為止。該肌的運動，能使腰椎向前彎曲。

- ◆ **腹外斜肌**：這是腹部淺層肌肉。外型像是手風琴的褶皺層，與前鋸肌和背闊肌互相交錯，對外形的影響較大。腹外斜肌位於腰的兩側，左右分布各一塊，以八個肌齒起於胸廓的第五至十二對肋骨的外側面，肌纖維分為兩個部分，向腰下方發展。該肌止點為兩個部分，一方為髂骨髂嵴的前半部；一方向內下方發展；逐漸變寬為腱膜，止於腹白線和腹股溝韌帶。腹外斜肌的運動，可做胸廓前屈、側屈或迴旋。如果適當地表現此肌肉，可使人體形象更結實。腹外斜肌的八個肌齒中，上五個肌齒與前鋸肌交錯，下三個肌齒與背闊肌交錯，形成胸側鋸齒狀肌肉的造型結構，在動漫表現中，對此肌肉的誇張變形，能有力地表達健壯優美的形態。（見圖 4-30 和圖 4-31）

- ◆ **斜方肌**：這是背部的淺層肌肉，對外形影響很大。斜方肌左右各一塊，形狀像一個大菱形。該肌起於顱底的枕骨、項韌帶、第七頸椎及全部胸椎的棘突部。止點分為上、中、下三個部分，上部止於鎖骨外側和肩峰的內部邊緣；中部止於肩胛骨棘的

上邊緣；下部止於肩胛岡結節處的扁平三角狀腱。斜方肌的運動，能上提肩峰和下拉肩胛骨。從人體背部外形上看，斜方肌上部，在第七頸椎和第一胸椎棘突部分，由韌帶構成的菱形狀腱膜，對外形有較大的影響，我們在表現時應特別注意。（見圖4-32）

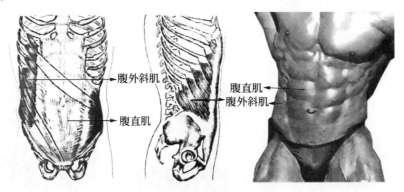

圖 4-30 腹直肌和腹外斜肌結構圖

圖 4-31 腹直肌和腹外斜肌結構表現圖

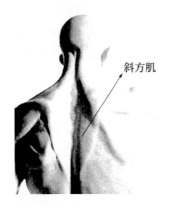
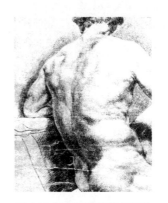

圖 4-32 斜方肌結構與表現圖

◆ **背闊肌**：這也是背部面積較大的淺層肌，對外形影響極大。該肌肌肉層較薄，位於其下的各種構造仍能看清楚。該肌在斜方肌之下，起於第七胸椎棘突至骶正中嵴、髂嵴外唇後三分之一處的「腰背筋膜」，肌束向外上方集中，在肩後繞過大圓肌，與大圓肌共同止於肱骨上部的小結節嵴。因此，該肌的作用可以內收、下拉和向後拉上臂。背闊肌同大圓肌共同構成了腋窩後壁的主要造型結構。在動漫表現人體背部結構時，應著重對斜方肌和背闊肌加以誇張變形，來體現人體的強壯健康。（見圖4-33）

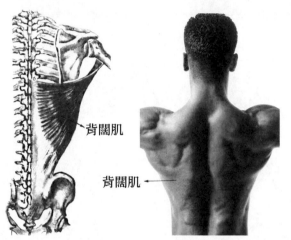

背闊肌

背闊肌 ←

圖 4-33 **背闊肌結構與表現**

◆ **臀中肌**：位於臀部的中部，是淺層肌，直接影響臀部的外形。此肌起於髂嵴前束的全長，止於股骨大轉子的尖端。臀中肌在外形和作用上都與肩部的三角肌相類似。它的側面肌肉纖維與下面的臀小肌一起形成使股骨外展的作用；其前部的肌肉纖維，形成使股骨向外側旋轉及屈伸的作用；後部的肌肉纖維，可使股骨伸展並使之向外轉動。在表現時應注意這些細微的變化。

◆ **臀大肌**：位於臀中肌的後側，為淺層肥厚的扁肌。該肌起於髂嵴後端的髂後上棘和骶骨至尾骨的外側面，止點分為前上部和前下部，前上部三分之一處止於髂脛束；前下部三分之二處止於股骨的臀肌粗隆。該肌的作用很大，它可使人體的大腿伸直和旋轉，使人體從坐姿中站立起來，並在走路時擺動你的大腿。在外形上，臀大肌是構成臀部外形的主要肌肉結構。在動漫表現中，誇張其肌肉，可使體態發胖並變得結實強壯，尤其是對女性的臀部誇張，可以更突顯女性魅力。（見圖4-34 ～ 圖4-36）

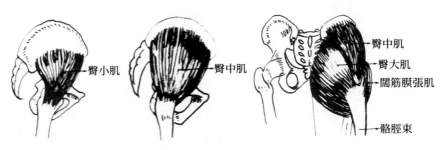

圖 4-34 臀部肌肉結構

圖 4-35 臀部肌肉結構與表現

圖 4-36 軀幹部肌肉結構表現圖

（3）

　　上肢部影響人體外形的肌肉主要有：三角肌、肱二頭肌、肱三頭肌、前臂伸肌群和前臂屈肌群。

　◆ 三角肌：位於肩頭，是比較肥厚的肌肉。肩三角肌呈三角形，結構較為複雜。該肌的起點分為前、中、後三束，前束起點為鎖骨外端下緣三分之一處，中束起點為肩峰，後束起點為肩胛骨下緣，三束共同止於肱骨外面二分之一處的三角肌粗隆。該肌的肌肉纖維能產生較大的力量，收縮時，可使肱骨上舉。比如人體的右臂做上舉

的動作，即肱骨外展時，是由整個三角肌來完成的，同時配合肩胛骨的轉動。向前或向內的轉動是由三角肌的前部輔助完成的。三角肌中束到肩胛骨肩峰上的起點在外形上有一種起伏變化，三角形前束從肩峰後面向內伸到鎖骨外側的三分之一處。三角肌的外端向內收縮在中途嵌入肱骨之中。三角肌的後束幫助向後伸展和轉動手臂。依靠三角肌幾束肌肉的相互配合，使右臂能靈活地上舉並做旋轉運動。在造型當中，肩三角肌是肩頭最有影響力的淺層肌，並與鎖骨外端和肩峰、肩胛岡外上緣構成上 V 字形的溝，肩三角肌整體形狀的下方構成下 V 字形溝。這樣聯想在記憶時比較方便，動漫表現中要極力誇張對外形影響較大的肩三角肌，能使造型顯得有力魁梧。（見圖 4-37 和圖 4-38）

圖 4-37 肩部三角肌肌肉結構與表現圖

圖 4-38 肩部三角肌肌肉結構動漫表現圖

◆ **肱二頭肌**：這是前側非常明顯的一塊肌肉。也是較強壯的肌肉之一。其起點有兩頭，即長頭與短頭。長頭起於肩胛骨之上的位置，並通過結節間溝。短頭起於肩胛骨喙突尖部，兩頭在肱骨前二分之一處合併為肌腹。止於橈骨粗隆。其功能是使上臂前屈。

◆ **肱三頭肌**：這是上臂肌最為強大的一塊肌肉，是由三條垂直的肌肉組成的，其起點分為三個頭即內側頭、外側頭和長頭。內側頭起於肱骨中間的內側，外側頭起於肱骨上端的外側，長頭起於肩胛骨盂下粗隆，三頭於肱骨二分之一處合為肌腹，並變為一長方形肌腱嵌入到尺骨鷹嘴的末端。肱三頭肌的肌腹與其腱膜的特殊形態結構，對上臂後方造型具有重要的影響。其最主要的特徵就是伸展肘部，在伸肘時會變得更加突出，在表現時應特別注意。當手臂上舉時，就會看到一條溝紋將肱三頭肌的長頭和內頭區別開來；當手臂伸展時，肱三頭肌的外頭和長頭處於備用狀態。身體

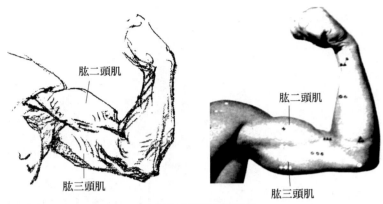

圖 4-39 上臂肌肉的表現

肱二頭肌

肱三頭肌

肱二頭肌

肱三頭肌

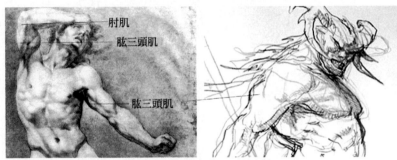

肘肌
肱三頭肌

肱三頭肌

圖 4-40 上臂後側肌群的表現

上的不同肌肉透過穩定和支持主要動作共同輔助彼此的動作，肌肉會遵照身體的要求執行各種動作，這一切都保證了體能的效率和保存了能量。（見圖 4-39 和圖 4-40）

◆ 前臂伸肌群：在前臂的外側有一組強大的伸肌群，對外形影響較大，但它不是一塊肌肉，是由多塊肌肉共同組成。影響外形的主要是淺層肌，包括伸指總肌、伸小指肌和尺側伸腕肌。

◆ 伸指總肌：為淺層肌，位於前臂背的外側，起於肱骨外上髁的外側面，止於 2 ～ 5 指的末節指骨底背，其功能是伸肘、伸腕、伸指。

◆ 伸小指肌：為淺層肌，位於伸指總

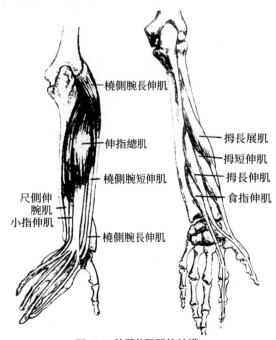

橈側腕長伸肌

伸指總肌

橈側腕短伸肌

尺側伸
腕肌
小指伸肌

橈側腕長伸肌

拇長展肌

拇短伸肌

拇長伸肌

食指伸肌

圖 4-41 前臂伸肌群的結構

肌內側。起於肱骨外上髁背外側面，止於第5指近側指骨底，可視為是伸指總肌分離出的肌肉。其功能是伸肘、伸腕、伸小指。

◆ 尺側伸腕肌：為淺層肌，起於肱骨外上髁，止於第五掌骨底背面，其功能是伸肘、伸腕。（見圖 4-41）

◆ 前臂屈肌群：在前臂的前內側有一組強大的屈肌群，稱為「尺側屈肌群」。影響外形的主要是淺層肌，由肱橈肌、尺側屈腕肌、掌長肌和橈側屈腕肌構成。

◆ 肱橈肌：位於上臂的前外側，起於肱骨外上髁上方外側，止於橈

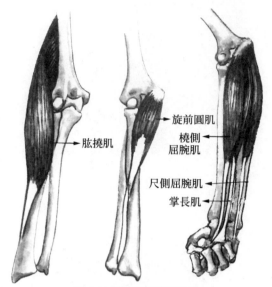

圖 4-42 前臂屈肌群的結構

骨踝的突起位置，主要起屈肘的作用，並與旋前圓肌共同構成肘窩的造型。

◆ 尺側屈腕肌：屬於淺層肌，是影響前臂內側造型的肌肉之一。位於前臂前面表層掌長肌的內側，起於肱骨內上髁前下面，止於豌豆骨。其功能是屈肘、屈腕，並使腕內收。

◆ 掌長肌：屬於淺層肌，位於前臂前面表層尺側屈腕肌的外側，對前臂上端內側中部有一定的影響。起於肱骨內上髁前下外側，止於掌腱膜，其功能是屈肘、屈腕和屈掌骨。

◆ 橈側屈腕肌：屬於淺層肌。位於前臂前面表層掌長肌的外側，起於肱骨內上髁前，止於第二掌骨底的前面。其功能是屈肘、屈腕，並使腕外展。（見圖 4-42 和圖 4-43）

（4）

下肢部影響人體外形的肌肉主要有：股直肌、股外肌、股內肌、腓腸肌和比目魚肌組成。

◆ 股直肌：位於骨間肌的上層，起於髂前下棘，止於髕骨上緣周圍韌帶，其功能為屈大腿，伸小腿。

◆ 股外肌：位於股直肌的外側，起於股骨脊（粗線）的外側唇，止於髕骨上緣周圍韌帶。其功能是伸小腿。

◆ 股內肌：位於股直肌的內側，起於股骨脊（粗線）的內側唇，止於髕骨上緣周圍韌帶，其功能是伸小腿。

◆ 腓腸肌：位於比目魚肌上層，幾乎覆蓋了整個比目魚肌，其起點分為內外兩頭，分別起自股骨內外踝，兩頭於小腿中間相匯合，止於跟腱，其中內頭有很強的縮短和

圖中標示：
旋前圓肌
橈側屈腕肌
肱橈肌
尺側屈腕肌
掌長肌

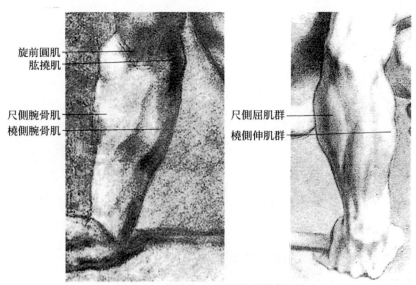

旋前圓肌
肱撓肌

尺側腕骨肌
橈側腕骨肌

尺側屈肌群
橈側伸肌群

圖 4-43 前臂伸、屈肌群的結構應用圖

收縮能力。因此,其主要功能為屈膝、伸足。

◆ **比目魚肌**:是小腿部最大的肌肉,完全覆蓋了其他深層肌肉的主體,並且在很大程度上影響了小腿的外形特徵。比目魚肌位於腓腸肌的下層,起於小腿外側腓骨後方上段,以長腱和腓腸肌的肌腱相匯合組成跟腱,止於足跟骨。其主要功能為伸足。(見圖 4-44 和圖 4-45)

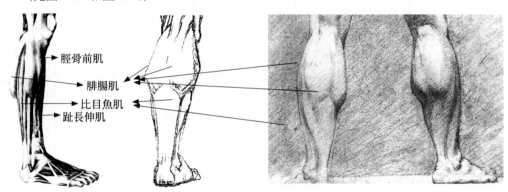

脛骨前肌
腓腸肌
比目魚肌
趾長伸肌

圖 4-44 腓腸肌和比目魚肌的結構和應用圖

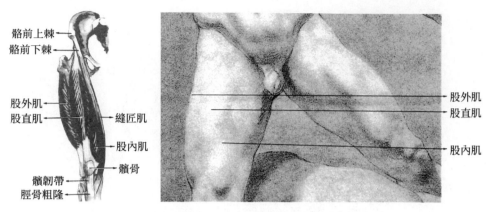

圖 4-45 股直肌、股外肌和股內肌的結構和應用圖

骼前上棘
骼前下棘
股外肌
股直肌
縫匠肌
股內肌
髕骨
髕韌帶
脛骨粗隆

股外肌
股直肌
股內肌

4.1.5 對人體不同部位的誇張

對人體不同部位的誇張是動漫創作的特色，常常能使角色悲傷時更加悲傷，高興時更加高興，瘋狂時更加瘋狂，吃驚時更加吃驚。如果我們能掌握各種表情肌的結構和特點，按照位置和情境隨心所欲地誇張和變形，使表現的表情更加強烈，就不會很難了。

1·不同表情時頭、頸部的誇張

「興奮」一般是發自內心的喜悅，表露在臉部上應該是情不自禁的。這時，笑肌、顴大肌和顴小肌一起將嘴唇拉到後方，同時加深了鼻子與嘴唇之間的溝紋，與周圍的眼輪匝肌一起形成眼角的皺紋。如極度興奮時眼輪匝肌、降眉肌、降眉間肌盡力向上張開，並搭配肢體動作。表現時要極力誇張嘴部和眉部，盡量使其張開，達到更加興奮的目的。（見圖 4-46）

「高興」不一定是發自內心的，一般情況下，高興就會笑，甚至大笑。這時，嘴周圍的表情肌就會有各種動作，頰部隆升產生影子，肌肉因緊張鼓起，使得頰部向上隆起。笑肌、顴大（小）肌、極力向外向上拉動嘴唇，使口輪匝肌盡力張開。故而使鼻肌向上拉動，產生壓縮。眼睛周圍的表情肌向外舒展，使眉毛下彎。大笑時頭部後仰，嘴巴張到最大，同時上唇向上翻而暴露出牙齒。誇張時要找對位置，用嘴巴和眼睛的配合將高興的表情誇張到最大。（見圖 4-47）

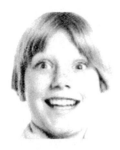

圖 4-46 「興奮」時的臉部狀態

圖 4-47 「高興」時的頭部狀態

　　「輕蔑、嘲笑、不屑、憎恨」等表情，是透過各種不同的臉部動作，搭配頭部和四肢的姿態表達出來的，對某件事和某個人的反對。做出這幾種表情時的肌肉動作都是相同的，只是程度的強弱不同而已。「輕蔑」主要用到的部位是鼻子和嘴。在造型表現中，降眉間肌向下，提上唇肌向上拉將鼻子稍微掀起，在鼻子根部形成皺紋。犬齒肌將上唇向上微微聳起，鼻孔邊的鼻翼肌將鼻子微微壓縮，並不斷抽動。（見圖 4-48）

圖 4-48 「輕蔑」時的頭部狀態

　　「憎恨」的嘴角在三角肌的作用下向下撇，顴大肌將上唇和雙頰向後和向上牽動，加深了鼻唇之間的溝紋。前額的皮膚被兩邊的額肌和皺眉肌下拉並皺起，加重了皺眉的表情。在動漫表現中，著重強調鼻部肌肉、眉間肌肉和眼角肌肉的變化，以增強憎恨的氣氛。（見圖 4-49）

　　「注意」的表情是利用額肌將雙眉高挑，以睜大眼睛，想看清引起他注意的東西，

並抿著嘴像是沉思。並將皺眉肌、降眉肌、降眉間肌向下拉動，形成皺紋。再配合眉毛和眼睛把注意力引向耳朵，像是專心聆聽一個尚未確定的聲音。在動漫中表現注意的表情時，應著重誇張額肌、皺眉肌、降眉肌等肌肉，使注意力更加強烈。（見圖4-50）

圖 4-49　「憎恨」時的頭部狀態

圖 4-50　「注意」時的頭部狀態

「恐懼」的特徵更加明顯，額肌把眉毛更向上挑，眼睛睜得更大，呈三角形，眉間有較深的垂直線，上唇方肌把上唇極力上拉，下唇方肌把下唇極力下扯，下顎變長，使嘴唇張到最大，在動漫表現中，若達到極度恐懼的狀態，還會配合頭髮的運動，使頭髮豎起來，或眼珠似乎要鼓出眼眶，並且使頸部伸出斜向皺紋。有時還會有汗珠。（見圖 4-51）

圖 4-51　「恐懼」時的頭部狀態

　　「憂傷」是一種發自內心的情緒。皺眉肌是對憂傷做出反應的肌肉,透過它的收縮,將眉毛向內拉使之皺起,傳達一種憂傷的表情以及平靜的內心遇到某些困難或干擾的狀態。「痛苦」是憂傷情緒的加深,可配合微微張開的嘴,表現出長期忍受絕望而產生與歡笑時截然不同的動作,隨著痛苦的增加,眼角的魚尾紋、上眼瞼的皺紋以及前額上的皺紋都會增加,使人看出眼睛周圍球狀的眼瞼與上方垂直的前額肌運動的頻繁,還有整條皺起的眉毛被鼻子兩側垂直的降眉間肌進一步下拉,從而造成鼻根的水平皺紋。(見圖 4-52)

圖 4-52　「憂傷」時的頭部狀態

　　「憤怒」也是一種發自內心的強烈情緒。上唇方肌、顴肌極力地把上唇提高,露出駭人的犬齒,好像要去撕咬敵人似的。下唇方肌把下唇極力地下拉使嘴巴張得很大,嘴唇也被拉向兩邊,並向上加深了鼻唇之間的溝紋以及頰骨上的顴骨溝。鼻孔被鼻孔擴張肌擴大,以吸入更多的空氣,準備兇猛地反擊。球狀的眼珠、皺眉肌、降眉肌、降眉間肌極力下拉將眉毛壓縮,使鼻樑上形成深深的皺紋。這樣一來眼睛、嘴、整個臉部的肌肉都會抽搐起來,甚至影響到頸前和頸側的頸闊肌的收縮。這塊肌肉在憤怒、極度恐懼和極度憎惡時可以看到,它還可以幫助將下唇和嘴的邊緣向下拉動。當頭轉向敵人時,胸鎖乳突肌也變得特別突出,周圍捲曲的衣物既強調了這個動作,同時又與之協調。為了誇張化還可強調因憤怒而直豎的頭髮,這是由額肌的收縮而造成的。這些運動都強化了整個情緒的動感,在動漫造型創作中尤為重要。(見圖 4-53)

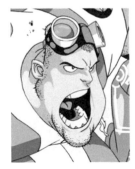

圖 4-53　「憤怒」時的頭部狀態

「喊叫」是極端情緒的表現。臉部肌肉都強烈地抽搐，額肌極力地使左右眼外角提起，而皺眉肌、降眉肌和降眉間肌極力向下拉拽眉毛，鼻肌內上唇提起，而向上壓縮，使鼻樑上形成深深的橫紋。眼睛也因受到壓迫而瞇成窄縫。嘴巴受上唇方肌向上的拉伸和下唇方肌向下的拉拽而張到最大，嘴下皺紋拉緊，牙齒露出。好像要撕咬別人似的。為了配合喊叫的動作，耳朵後拉並帶動肩膀上縮，甚至兩手緊張地上舉，指尖彎曲欲摀住耳朵。在動漫表現中，應著重強調緊縮的眉頭和張大的嘴巴，甚至加上手的配合，對牙齒的露出也應有所誇張。（見圖 4-54）

「哭泣」的情緒就比較緩和一些。同樣用到眉和嘴的表情肌，眉宇之間因皺眉肌下壓而變得有了皺紋，並形成八字形。眼睛向下彎曲，並不停地擠壓淚水。同時，嘴角因口輪匝肌向外拉扯，嘴角下垂，表現不停地抽泣狀。在動漫表現中，應強調抽泣的動作，下垂的眉、眼、嘴等表情部位。（見圖 4-55）

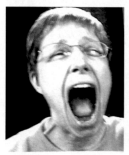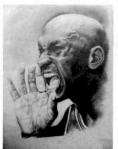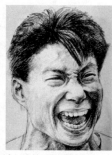

圖 4-54 「喊叫」時的頭部狀態

圖 4-55 「哭泣」時的頭部狀態

「斜視」一般是指瞧不起、裝腔作勢、獻媚的資態。主要是用眼睛和嘴巴配合，額肌、降眉肌等表情肌顯得很平靜，眼輪匝肌使得眼睛半睜，頭部和身體反方向，但眼珠仍然與身體平行，盡量偏向與身體平行的眼角一邊，形成斜視感。再配合嘴巴不自然地抿著，微微偏向身體平衡的方向。這樣的表情很不自然，給人一種矯揉造作之感。如用在動漫表現中，可稍微誇張眼角和嘴巴的表情，使眼睛和嘴巴能引起人們的注意。（如圖 4-56）

圖 4-56 「斜視」時的頭部狀態

　　「嘟嘴」一般是指「不服氣」的表現，主要表現在五官中的嘴巴上。上唇方肌將上唇下拽。下唇方肌將下唇上拉，口輪匝肌緊縮嘴唇，使腮鼓起，嘴角下垂。在動漫表現中，可以誇張嘴部表情，同時還應配合眼睛的變化。可讓眼睛無精打采地下垂，或瞪起眼睛，表示強烈的不滿情緒。（見圖 4-57）

　　「沉思」的整體神態比較凝重，但恰恰展現出內心的激烈活動。在臉部表情上，眉毛呈水平狀，眉角微微下垂，眉間透過降眉肌、降眉間肌的作用而堆起皺紋。使眉頭緊鎖，好像受到煎熬似的。若想誇張這種情態就應強調眉頭，還可以配合眼睛，表現眼的焦點不固定，眼珠溜來溜去的'樣子，眼睛下方隨著眼輪匝肌的收縮而起皺紋。嘴角呈八字形，結合手的托腮動作，使沉思的表情呈現得更加完美。（如圖 4-58）

圖 4-57 「嘟嘴」時的頭部狀態

圖 4-58 「沉思」時的頭部狀態

「困惑」的神態恍惚，視線不定，眼珠亂轉顯示出不安的神情。降眉肌使眉頭下扯，頭一會兒低沉，一會兒上揚。嘴形自言自語，配合手輕輕托腮，揣摸不出內心的感情。還有一種欲說無語的困惑感。在動漫表現中，要適當誇張眉部、眼部和嘴部的表情，使神態更加飄忽不定。（見圖 4-59）

圖 4-59 「困惑」時的頭部狀態

「懷疑」是心中有疑慮的一種情態。表現在臉部表情上是一種窺視般的眼神，用眼角掃描，或者是隔著眼鏡而又不透過鏡片凝視，有一種不信任的感覺。表現這種情感重點是眉部、眼部和嘴部的變化。皺眉肌、降眉肌、降眉間肌向下拉扯眉頭，使眉頭緊皺，眼珠偏向一邊，鼻翼向內收緊，嘴巴微微向上撇起，使得額肌突起。如適當地誇張可使這種表情更加強烈。（見圖 4-60）

圖 4-60 「懷疑」時的頭部狀態

「吃驚」是一種強烈的情緒表現，好像受到突然打擊和襲擊一樣。表現在臉部表情上，眉毛上挑，額肌、皺眉肌極力向上運動，眼輪匝肌盡力向四周張開，使眼睛睜大；上唇方肌向上拉，下唇方肌向下扯，口輪匝肌向四周張開，使嘴巴最大限度地張開，呈大口呼氣的表情；額頭上的橫向皺紋加深，瞳孔在眼白中間。如果加強這些特徵，就可使吃驚的表情更加強烈。（見圖 4-61）

圖 4-61　「吃驚」時的頭部狀態

2．軀幹部的誇張

　　軀幹有多個關鍵部位供創作者去誇張，如表現特別強壯的感覺，胸廓的胸大肌就是一個可以誇張的部位，這時往往把胸大肌的肌肉畫得非常飽滿和碩大，胸廓圓潤結實。再配合肩部的斜方肌和上肢的三角肌，顯得昂首挺胸，透視略帶仰視，把臀部有意縮小，其雄壯的感覺氣勢逼人；若要表現瘦骨嶙峋的人，就要在其肋骨的表現上下工夫，用胸廓的一根根肋骨和前鋸肌去誇張表現，再配上乾巴巴的肌肉，動作彎腰駝背，有氣無力，使這種氣氛更加濃郁，使人感到心酸。有時為了表現的需要，故意把連接胸廓和臀部的腰部拉長，產生更大的動作，表現一種變了形的美感，使角色變得修長，更加優美。有時為了表現女人味，不僅要誇張其胸部的一對乳房，更重要的是要誇張其臀部，減弱胸部，使其臀部變得碩大無比，而且豐滿圓潤，更加顯示出女人味。更有甚者，在表現一種妖豔的女人時，可使其臀部更加肥大，走起路來一扭一扭的，不時地拋著媚眼，更增加其妖豔之美，使人物性格鮮明突出。這些都是建立在軀幹結構準確掌握的基礎上，只要其內在結構正確，怎麼誇張都是可以的，否則，就是型態掌握不準，會產生拙劣的效果，達不到強調的效果反而減弱衝擊力。（見圖4-62～圖 4-66）

圖 4-62 軀幹在動漫中的誇張變形表現（一）

圖 4-63 軀幹在動漫中的誇張變形表現（二）

圖 4-64 軀幹在動漫中的誇張變形表現（三）

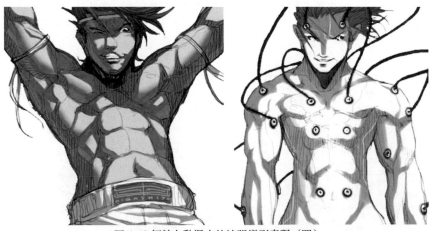

圖 4-65 軀幹在動漫中的誇張變形表現（四）

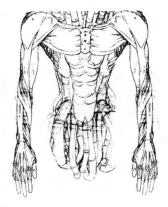

圖 4-66 軀幹在動漫中的誇張變形表現（五）

3 · 上肢與手部的誇張

　　上肢與手部是最靈活的部位，也是各種動態表現最活潑、最富情感的地方之一，如表現強壯時，肱二頭肌配合肱三頭肌的伸展、小臂向上用力彎屈，手腕盡力向內彎屈，同時使得肱二頭肌有彈性的高高隆起，使得強壯的動作更加強壯。在適當的範圍內進行盡可能大的誇張變形時要特別提醒一點，無論做什麼樣的動作，都要以整個身體的整體動態為主，上臂與手部都是配合其運動，否則就會因動作不符合整體結構而產生變形、扭曲，出現非常彆扭的姿態。（見圖 4-67 ～圖 4-69）

4 · 下肢與腳部的誇張

　　下肢與腳部雖然分工不同，但在人的整體運動過程中是非常重要的，強壯的股四頭肌群透過髕骨向上拉伸小腿；比目魚肌和腓腸肌從大腿後面延伸下來並隆起，與跟腱配合使腳能夠抬起和伸展。這些功能性發達的肌肉，都是我們在創作時的表現對象。如要表現一個身體強壯的人，除了身體其他部位的誇張之外，大腿上的股四頭肌群和股二頭肌、半腱肌、半膜肌都要進行相應的加強，使肌肉強烈隆起，再配合上小腿上的比目魚肌和強大的腓腸肌及跟腱，使各組肌肉都適當地隆起，這種強壯的感覺就會更加明顯突出。但如果我們要表現一個非常瘦弱的人，也要把相應的骨感強化出來，肌肉的形狀、位置找出來，再進行必要的強調和誇張，使瘦弱的感覺更加到位，才能引起觀眾的同情心。（見圖 4-70 ～圖 4-72）

圖 4-67 臂部的動漫表現

圖 4-68 手部的動漫表現（一）

圖 4-69 手部的動漫表現（二）

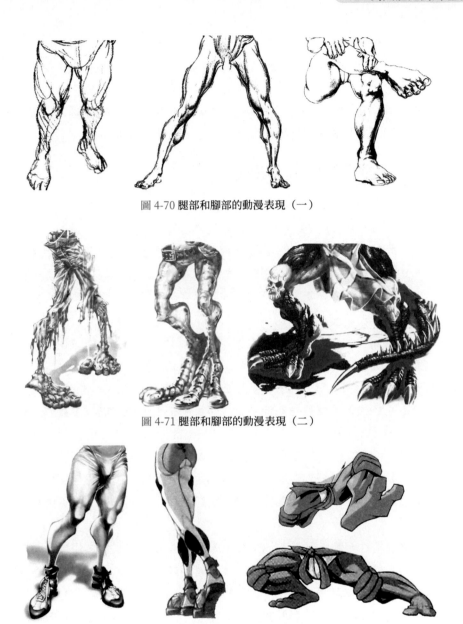

圖 4-70 腿部和腳部的動漫表現（一）

圖 4-71 腿部和腳部的動漫表現（二）

圖 4-72 腿部和腳部的動漫表現（三）

4.2 對人體比例的理解

「比例」是美學研究的重要課題之一，也是動畫動態動作必須要解決的問題之一。
美學認為「勻稱、和諧的比例是美的」。為了更廣泛地認識人體比例，理性地分析人

體的一般比例關係，對創作是有益無害的，但絕不可以讓比例過度支配我們的感覺。

人體比例是非常複雜的，有東、西方的差異，不同年齡的差異，不同種族的差異。尤其在動漫創作中，由於涉及各種角度的特點和誇飾變形的誇張性特徵，使得動漫中角色的比例以及角色與角色之間的比例關係呈現出豐富多彩的變化。這必須要在熟悉一般比例關係的前提下進行靈活運用，以達到理想的效果。

4.2.1 東、西方理想的人體比例

人體比例存在著東、西方的差異，這些差異顯示出各自不同的和諧之美。東方人的人體比例一般為七個至七個半頭身，以頭長為基準，從下巴向下量出一個頭長，到達乳房部位，再往下量出一個頭長到達肚臍部位，再往下量出一個頭長到達恥骨部位即在大轉子以下二英寸的部位。反過來我們從腳底向上測量，第一個頭長到達小腿中部，第二個頭長到達膝部，第三個頭長到達股骨中部，第四個頭長到達大轉子頂部。從上到下測量的第三頭長的底部恥骨部分至從下向上測量的第三頭長的頂部股骨中部之間正好為半個頭身，全身合起來為七個半頭身。另外上臂為 5/4 頭長，前臂為 1 個頭長，腕部到指尖為 3/4 頭長。下肢髖關節到膝為 3/2 頭長，膝部至足跟為 3/2 頭長。人體的橫向比例如肩寬為 3/2 頭長，乳距為 1 個頭長，腰寬為 1 個頭長，臀寬為 3/2 頭長，足長為 1 個頭長，兩臂左右伸展長度與身高相等，這些構成了東方人體的理想比例。

可是，男、女體型也略有差異，一般認為女性上窄（肩部）下寬（臀部），男性正好相反。女性胸部豐隆，臀部寬厚，男性胸部平坦，臀部較窄。男性腰線較女性低。女性體形較豐滿圓潤，男性肌肉發達，骨格明顯。這些特徵要透過直覺觀測來掌握。（見圖 4-73）

西方理想的男性人體比例是歐洲文藝復興時期義大利畫家達文西所表現的人體比例。其定義是人體直立、雙臂齊肩平伸時，人體的高度與左、右平伸的中指末端距離相等，當人體雙臂上舉，兩手中指末端對齊頭頂，並且雙腿叉開，使身高下降 1/10 時，以肚臍至腳底為半徑，又以肚臍為圓心作圓，此時兩足和上肢中指末端都處在此圓上。（見圖 4-74）

人體直立，兩腳併攏，頭長是身高的 1/8 是西方理想的男性人體比例。從正面看，頭頂至足底之一半正好在恥骨聯合處，頭頂至恥骨的一半正好為乳頭處，乳頭至頭頂的一半正好為一頭身，乳頭至恥骨的一半正好為肚臍處，恥骨至腳底的一半正好為髖骨處。頸長（頭部下顎底至肩峰）的高度大約為 1/3 頭長，肩寬為 2 個頭長。上肢垂直併攏於軀幹時，肘部鷹嘴突約與肚臍齊平，腕部正好在股骨大轉子處。腰寬略

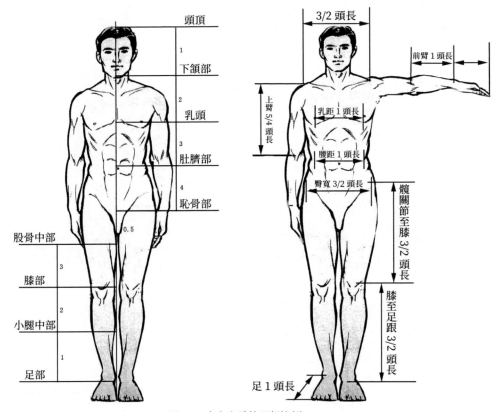

圖 4-73 東方人體的理想比例

大於頭長。臀寬（即左右股骨大轉子的連線寬度）略小於胸寬（即左右腋窩的連線寬度）。從背面看，人體直立時，頭頂至腳底的一半正好在尾椎處，頭長相當於第三頸椎處，第七頸椎與肩齊平。從側面看，人體直立時，頭頂至腳底的一半正好在股骨大轉子處，胸背之間的最寬處為1個頭長。這些人體比例只是一個參考，具體仍視描繪對象的情況和作者的創作意圖而定。

　　西方理想化的女性人體比例雖然也是頭長為身高的1/8，但女性人體的軀幹和下肢的比例係數略大於男性。因而，理想化的女性人體直立時，頭頂至腳底的一半是高於恥骨聯合處的。這一特點是表現女性人體的一個重要的比例參數。女性的肩寬小於男性不足兩個頭長，而臀部和胸部略大於男性，且自身臀寬也大於胸寬，腰寬大約與頭長相同，顯然是小於男性腰寬。因此，在表現理想化女性人體時應當注意與男性人體的這些差別，以取得良好的效果。（見圖 4-75）

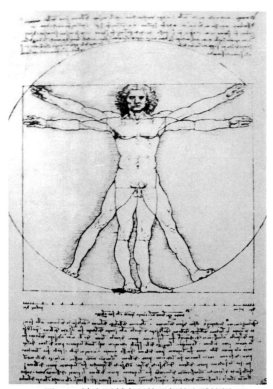

圖 4-74 達文西所表現的理想的人體比例

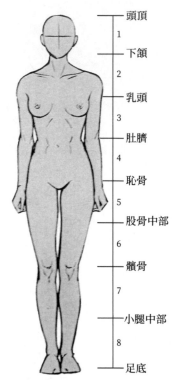

圖 4-75 西方人體的理想比例

4.2.2　不同年齡和不同人種的人體比例

　　認識不同年齡階段的人體比例，在動漫藝術創作中也是非常必要的。由於人的生理現象，不論男孩還是女孩在各個發育階段都有很神奇的變化。一般來說，一歲兒童的身高與頭長的比例為 4：1，而身高的中點在肚臍處。隨著年齡的增長，身高的中點逐漸向恥骨處發展變化，到二十歲左右大約每五年增加一個頭身，直至身高與頭長的比例成為 8：1 的理想比例。肩寬與頭長的比例在兒童時為 1：1，到成人變成為 2：1。隨著年齡的增加和性別的不同，其比例也在變化。在外形特徵上，一歲兒童的胸寬、腰寬、臀寬大致相同。隨著年齡的變化，這三者的寬度比例就會有明顯的變化。但這都是因人而異的，最後還是要視實際情況和創作目的而定，一句話，就是要相信自己的眼睛。（見圖 4-76）

　　在人體比例的探索中，還有不同人種的變化。德國的施特拉茨（Carl Heinrich Stratz）在 1901 年考察全球女性人體的學術著作中指出了黑種人、黃種人、白種人在身體比例上細微的差別。黑種人屬於短軀幹型，身高中點在恥骨處，頭大，具有較

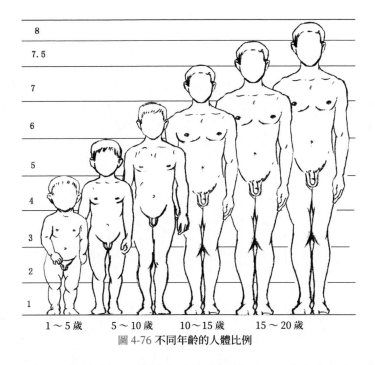

圖 4-76 不同年齡的人體比例

長的下肢和上肢,而軀幹較短;黃種人屬於長軀幹型,人體中點在恥骨處的上面,頭大,具有較短的下肢和較長的上肢;白種人頭小、頸粗、胸小、腹長、上肢短、下肢比黃種人長,人體中點接近恥骨處。(見圖 4-77)

4.2.3 動漫人體比例

　　學習一般人體比例就是為了在不同藝術類別中加以靈活應用。由於動漫在近幾十年才快速發展起來,具有與其他繪畫藝術不同的特徵,其中的極端誇張性的特徵是非常明顯的,動漫創作中的各種因素具有極其誇張的特點。不論是一部動漫作品中的角色與環境之間、角色與角色之間,還是每個角色自身的不同比例特徵,都要具備統一的風格特點以及典型的人物個性,這就為創作者提供了廣泛的創作條件,能隨心所欲地發揮自己的藝術才華。同時,動漫人體比例也變得豐富多彩,身高、胖瘦與頭身的比例也不是固定的,只要結構正確,動漫藝術家可以隨意誇張變形每一個部位,盡情地表達自己的創作意圖。但動漫創作是要講故事的,在創作的各個階段都要遵循導演的意圖,受劇本與表現形式的限制,這是動漫的另一特徵。無論如何,動漫人體比例要按照這種特殊要求進行特殊的「訓練」,在人物的不同比例之間游刃有餘地加以變化,才能勝任這種工作。(見圖 4-78 ～圖 4-86)

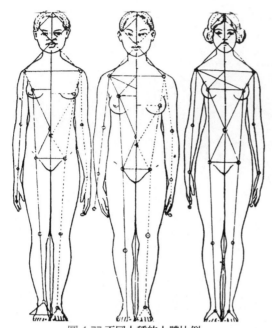

圖 4-77 不同人種的人體比例

圖 4-78 動漫人體比例（一）

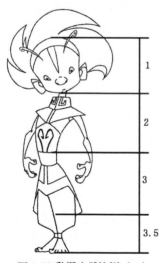

圖 4-79 動漫人體比例（二）

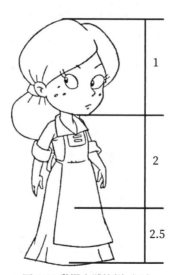

圖 4-80 動漫人體比例（三）

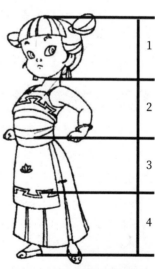

圖 4-81 動漫人體比例（四）

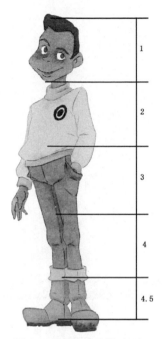

圖 4-82 動漫人體比例（五）

圖 4-83 動漫人體比例（六）

圖 4-84 動漫人體比例（七）

圖 4-85 動漫人體比例（八）

圖 4-86 動漫人體比例（九）

4.3　全人體的幾何形形體概括

以上我們感性地認識到人體複雜而精妙的形態，接下來就是要對這些形體進行簡化處理，直到我們能用簡練的形體表達豐富多彩的動作。因為對初學者來說，眼前呈現著美妙絕倫的人體動態動作時，他們往往試圖透過關注輪廓、表面肌理以及各種各樣有趣而細小的外觀面貌來捕捉它。由於全神貫注地注視這些表面細節而導致學習者對外形的幾何形態、一般的布局安排和內在精神以及任務的姿態舉止視而不見。他們從一連串常為互不相干的片段中拼湊形象，使得從特徵和比例上探索所表現人物的身姿動作也變得不可能。就像旅行者只見樹木不見森林一樣。這是把精力集中在一系列細節上而忘了掌握人體的基本運動和體塊，好比畫了一個漂亮的眼睛，結果沒有長在頭上一樣。因此，完美的人體動態素描或是動態速寫最首要的洞察力之一，就是要把人體理解為簡單的幾何形基本結構並進行表現。（見圖 4-87）

4.3.1　如何理解「體塊」的概念

對於複雜人體的詮釋可以產生不止一種幾何形表達模式，有的學習者把人體歸納為較具體的塊狀形態，像半圓形、柱形、橢圓形、梯形等形態。有的學習者把人體歸納成單純的幾何形體，像偉大的法國畫家保羅·塞尚（Paul Cézanne）所描述的：「把自然界看成是柱體、球體、椎體。」換句話說，就是去發現隱藏在所有形態之下的基本幾何形狀。也有的學習者把人體歸納為方形和柱形的結合。但無論如何簡化，都是為了幫助我們更容易地理解人體結構以及各種運動變化。（見圖 4-88 和圖 4-89）

4.3.2　樹立人體

我們在進行動畫創作時，對人體的理解應該是立體的，而不應該是平面的。動畫動態動作的立體空間感是實際存在的，所以，為了理解的方便我們在畫之前首先要概括人體，捨棄細節，注重大的形體結構，建立人體的「體塊」意識。不能只注重描繪人體的外輪廓線，還要注重描繪人體的內輪廓線，這樣才能畫出具有深度空間感的人體結構，而不是缺少立體感的平面圖。(見圖 4-90)

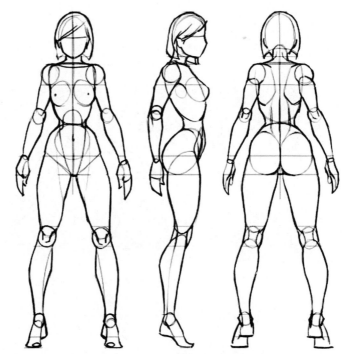

圖 4-87 全人體幾何形概要

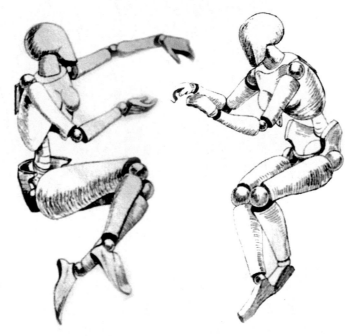

圖 4-88 幾何形基本人體結構概括（一）

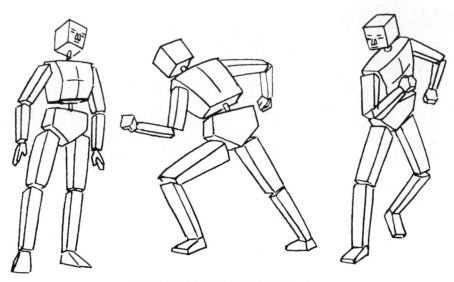

圖 4-89 幾何形基本人體結構概括（二）

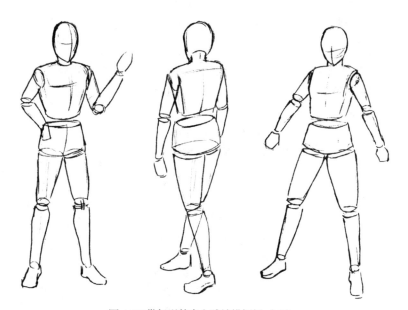

圖 4-90 幾何形基本人體結構概括（三）

4.3.3　人體的幾何形形體概括

在訓練簡化複雜而精妙的人體結構時，用雞蛋形來表示頭部，圓柱形表現頸部，倒梯形表現胸部，正梯形表現臀部，中間用圓柱形連接。上肢中的上臂、手臂用圓台形，手用菱形，其中間連接部位都用小圓形畫出。下肢中的大腿、小腿用倒圓台形，

腳用不規則形，關節也用小圓形來連接。
這樣就可以較簡練而形象地表現出複雜而
精妙的人體結構來，而且能隨心所欲地運
動變化，便於捕捉大的形態和表情，同時
也使人體的各種姿態的變化更容易理解和
記憶。（見圖 4-91 ～圖 4-93）

4.3.4　動漫人體的幾何形形體概

　　由於動漫創作的特殊要求，要隨時隨
地地勾勒角色豐富而生動的人體動態和表
情，就需要對人體有一個熟練的理解和處
理動態的技巧。用線條去描繪角色的輪

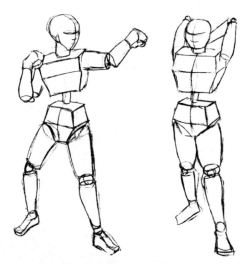

圖 4-91 **幾何形基本結構概括（四）**

廓，畫出其「體塊」造型設計圖，不斷表現人體的各種動態動作在造型上出現的重
疊、遮擋、扭轉和彎曲的狀態，才能很好地設計出導演需要的動作來。（見圖 4-94 ～
圖 4-96）

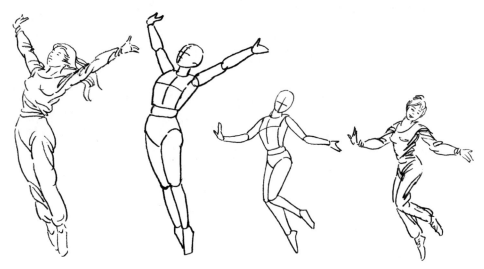

圖 4-92 **幾何形基本結構概括（五）**

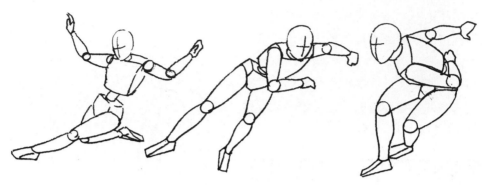

圖 4-93 幾何形基本結構概括（六）

圖 4-94 動漫造型的幾何形基本結構概括（一）

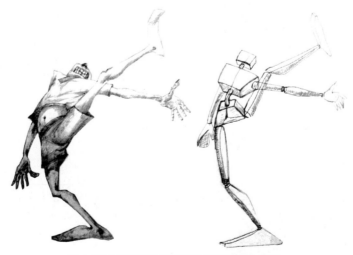

圖 4-95 動漫造型的幾何形基本結構概括（二）

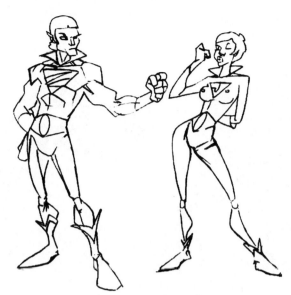

圖 4-96 動漫造型的幾何形基本結構概括（三）

4.4 全人體的透視規律

像自然界所有的形態一樣，人體也要遵循透視學的法則。因為透視是一個永遠存在的現象，也是非常實用的表現空間的技法。闡明透視法的一些基本規律和原則還是十分必要的。

4.4.1 認識透視規律

對初學者而言，正確掌握人體透視是非常困難的。因為，我們經常會看到距離比較近的形體總是遮蓋比它遠的形體，如果我們不太了解人體結構，那麼表現完整的人體是不可能的。在表現人體透視關係時，一定要掌握好透視「近大遠小」的一般規律。雖然這一規律看起來很簡單，但具體應用時就不太容易了，因為在觀察一個姿勢（包括頭部、軀幹、四肢）時與觀察者眼睛的高度有關，一旦觀察者眼睛的高度確定了，那麼，所顯示的透視關係也就確定了。以觀察者的視線與被觀察者成直角的角度為標準，所有角度的視角都視為有「近大遠小」的透視關係。這就是我們在畫畫時，一定要讓學生把畫板立起來，保持眼睛與畫板中心互相垂直的緣故。平面的位置越是平行於觀察者的視平線，其所看到的表面面積就越小；當平面正好位於觀察者的視線上時，就只能看到他最近的那條邊。這就是「近大遠小」的透視規律在人體繪畫中的

作用，我們就是運用這一客觀現實來隨心所欲地表達自己的想法。不過這需要艱苦的
「練習」才能實現。(見圖 4-97 和圖 4-98)

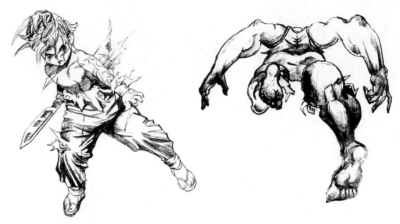

圖 4-97 人體透視概括 (一)

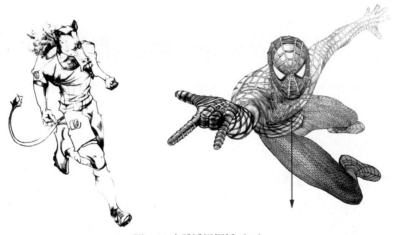

圖 4-98 人體透視概括 (二)

4.4.2　全人體的幾何形透視規律

　　「透視規律」的掌握，對於初學繪畫者來說都是比較重要的，也是比較困難的。因
為「繪畫感覺」的培養需要時間、努力和思考。我們對全人體的理解可以概括成不同
幾何形體的組合，放棄一些不必要表達的細節。同樣的，對於「透視」感覺的培養，
也可以從幾何形的透視開始，不能被一些細節所干擾而失去整體的感覺。「透視」不只
是大的方面，在一個動態中也存在著局部的透視。比如一個用手指著你的動作，身體
可能是平視的，而指人的臂膀和手就有很大的透視。臂膀和手的長度雖沒有變，但看

起來就顯得短了。在繪畫的過程中，如果不懂透視規律，將無法去表現手臂和手。因為實際空間不夠，但空間感要有，否則畫出來就會很「彆扭」，這些都是透視中常有的問題，也是重點和困難點，應該特別關注和掌握，使感覺到位，幾何形的透視訓練是一條捷徑。（見圖 4-99 和圖 4-100）

圖 4-99 全人體的幾何形透視規律（一）

圖 4-100 全人體的幾何形透視規律（二）

4.4.3　寫實人體透視

「寫實人體」的訓練是接近於真人的訓練，掌握其透視規律是必須的。由於幾乎不能變形，對透視的要求就會更高，稍有不對，就會感覺怪異。因此訓練時要畫出多條輔助線。在透視理論上要運用正確，但要提升到感性上，繪畫是注重感覺而並非光用

工具去正確地測量。只要感覺對就行，展現出一種寫意性和意境美。若想達到這種境界，寫實性透視訓練是其必經之路。（見圖 4-101 和圖 4-102）

圖 4-101 真實人體的透視

圖 4-102 寫實人體繪畫的透視（大師作品）

4.4.4 動漫裡人物透視中的誇張

「透視訓練」是個漸進過程，從一開始用工具測量到放棄工具憑感覺，直到出現一種「靈動」，就是達到了融技法於感覺之中。動漫中的「誇張」本身就是獨特的特徵，對透視的要求是要超越真實狀態的。在你能想到的透視基礎上，再誇張一些的話，表現出來的效果就會與眾不同，達到強調的作用。如對四肢透視的誇張表現就是要在真實的基礎上加以「極限誇張」，突出透視的感覺，體現「強而有力」的效果。（見圖 4-103 ～圖 4-105）

圖 4-103 動漫人物的透視規律（一）

圖 4-104 動漫人物的透視規律（二）

圖 4-105 動漫人物的透視規律（三）

第二部分　動畫動態的具體內容

第 5 章
對運動的理解和掌握

▸ **學習目的：**透過本章的學習，理解運動的含義，並與動畫的內容結合起來理解。
再與人體產生運動的結構和生理因素相結合，了解人體的重心、動態線和力學原
理在運動中的展現，為學生以後的學習打下紮實的基礎。

▸ **學習重點：**了解運動的知識和訓練方法後，知道應如何在實際繪畫中加以靈活運
用。

　　了解了人體結構的知識，但這只是前提，最終的目的是要把這些基礎理論知識應
用到人體動態動作的創作上。這些知識對一些靜態的造型藝術創作來說是非常實用
的，但對於把一連串動態分解成單幅靜止畫面的動漫藝術來講，這些基礎顯得更加重
要。如果沒有非常紮實的人體結構、透視原理的知識作為基礎，設計好的關鍵動作和
一連串的中間動作就無法合理地加以實現，更談不上動漫創作了，再好的想法也只是
空想，無法成為現實。因此，對人體運動規律以及特殊動作的研究就顯得尤為重要。
再者，動漫藝術是一種誇張性極強的虛擬藝術，這就需要創作者和製作者都具有超強
的想像力和合理的誇張變形能力。如果對人體的結構不太了解或了解得不透徹，就無
法進行合理的變形，使得誇張不充分。結果變成結構鬆散，對要表達的對象繪不達
意，嚴重影響導演意圖的表達。因此，這一章就著重介紹人體運動的原理和規律，人
體動態和運動中的重心、動態線和力學原理，最後多加練習人體速寫和默畫，從而不
斷提高自己的創作能力。

5.1　人體產生運動的三大生理因素

　　人類經過幾次偉大而艱難的演變，人體的精密結構，像設計精巧的機器一樣，有
機而協調地運作著。前面著重介紹了人體的精密構造，但若想協調地運作起來，還缺
乏一個重要條件，就是讓人體有機運動的神經系統。這樣，骨骼、肌肉和神經系統就
構成了人體運動的三大生理因素。

5.1.1 人體產生運動的基礎結構——骨骼

人體是一個有機的整體，骨骼作為人體產生運動的基礎結構，主要起著支撐身體的作用。具體的結構、比例、透視關係與規律，在前面已講述得非常清楚了，這裡就不再贅述。只是為了加強記憶，我們還是拿出以前的筆記，再一次進行整理，將內容徹底地記在腦子裡，以支援自己的繪畫和創作。（見圖 5-1 和圖 5-2）

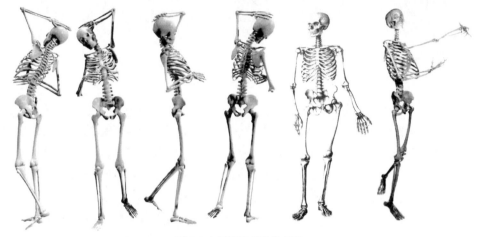

圖 5-1 人體骨骼的動作表現

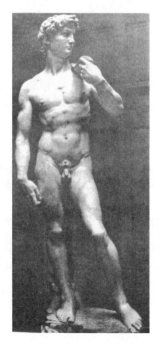
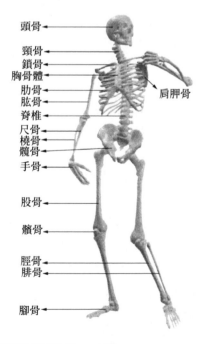

頭骨

頸骨
鎖骨
胸骨體
肋骨
肱骨
脊椎
尺骨
橈骨
髖骨
手骨

肩胛骨

股骨

髕骨

脛骨
腓骨

腳骨

圖 5-2 人體產生運動的基礎結構——骨骼

5.1.2　人體產生運動的動力源泉──肌肉

　　人體中沒有一塊肌肉是獨立運動的，一個動作的完成，需要對抗性肌肉的相互作用才能產生動力。動力的大小則要看其肌肉的發達程度。肌肉的結構比骨骼結構複雜得多，運動起來就更加複雜了。具體情況前面有大量細緻的描述，這裡不再重複。現在我們應該拿出以前的筆記本複習肌肉的結構，以便在繪畫中靈活掌握。（見圖 5-3 和圖 5-4）

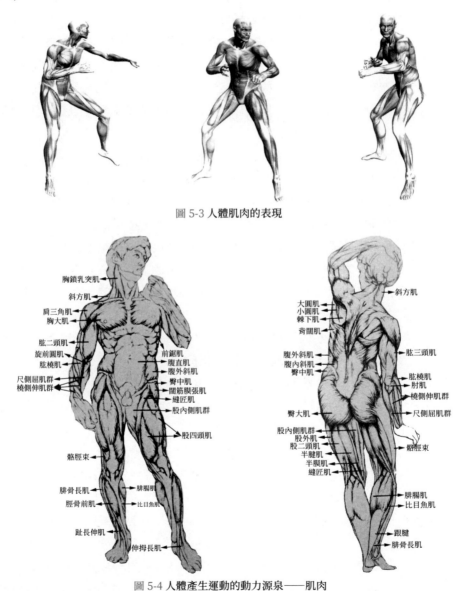

圖 5-3 人體肌肉的表現

圖 5-4 人體產生運動的動力源泉──肌肉

5.1.3　人體產生運動的指揮系統——神經

　　人體絕妙的構造，如果只有骨骼和肌肉，沒有神經及神經系統的指揮，就是毫無生氣甚至是沒有生命力的。但活生生的人所產生的運動要如何才有意義，就要動腦筋了。內心的修養才是決定動作的根本所在，它可以支配軀體做任何動作。雖然我們知道神經支配身體運動的生理現象，但對於內心所支配下的動作應該更加重視，因為，它決定了人的性格修養，這在創作，尤其是在動漫創作中，顯得尤為重要。

　　從生理學的角度講，人體整個身體都布滿了神經，像一棵複雜而茂密的樹一樣，有主幹和枝杈。主幹就是大腦和中樞神經，枝杈就是大腦和中樞神經所支配下的所有神經。具體來說，每一塊肌肉都有神經支配。神經主要有兩種纖維，即感覺纖維和運動纖維。頭部和頸部的某些肌肉由腦神經支配；背部、胸腹部固有肌層直接由背神經分支支配；四肢肌肉分別由其所在部位脊神經叢發出的分支支配，即上肢由臂神經叢發出的分支支配；下肢肌由腰骶神經叢的分支支配。肌肉的神經支配很重要，支配肌肉的神經有軀體神經和自律神經，它們的運動神經末梢，能把來自神經中樞的衝動傳導到肌肉，引發肌肉收縮，調節肌肉的緊張度以維持身體的各種動作姿勢，同時也調節肌肉的營養、物質代謝和生長發育等。肌肉的感覺神經末梢除了感覺到痛苦和溫度外，主要是傳導肌肉收縮的感覺到中樞系統，透過神經中樞的調節作用，實現各肌肉之間的協調，保證人體對外界環境做出正確的判斷反應。這些都是神經在生理學上的反映。我們了解了這些原理，就能更好地控制主觀意識，透過神經傳輸的原理，讓我們的動作更加具有針對性，這就涉及了人的心理學方面的知識，因為，人是地球上的高級情感動物，我們的所有行為都會受到情感的影響。（見圖 5-5）

　　從心理學角度來看，不同性格特徵的人都會受到三種刺激而做出三種不同的反應。首先是在發自自身內心主觀意願下所做出的動作反應，這種動作做起來比較流暢、看起來比較舒服。由於是發自內心的，所以整個意念支配下的中樞神經，中樞神經支配下的所有分支都是流暢的、舒服的，不存在中斷和卡住的現象。在這種情況下所做出的動作都是愉快的，非常能吸引觀眾的關注。

　　其次是在被迫性的意願下所產生的動作，這樣的動作就不像自願情況下所產生的動作那麼流暢，由於是違心的，從內心來講是極不情願的，在這樣的情況下，主觀意願給大腦的指令將是中斷和不連貫的，大腦給中樞神經的命令也是中斷的和不連貫的，中樞神經支配其他末梢神經的指令也是中斷的和不連貫的。因此，所產生的動作就不會有積極作用，甚至是會有牴觸的。在這種情緒下設計動作，就應該認真分析其主觀願望，結合不同的性格做出正確的動作設計。比如設計一個孩子的形象，本來孩子的意願是看電視，但大人硬要讓他做作業，對孩子來說，從心裡上是極不情願的。

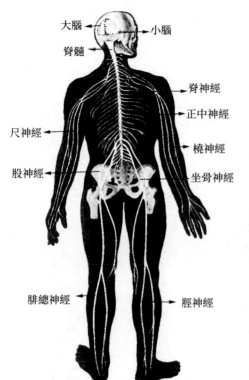

大腦　　小腦
脊髓
脊神經
正中神經
尺神經
橈神經
股神經
坐骨神經
腓總神經　　脛神經

圖 5-5 人體產生運動的指揮系統——神經

在這樣的神經支配下，表現出的只能是面帶不服氣的情緒，產生的動作不是歪坐著就是故意把鉛筆摔壞或把橡皮擦搞碎，不然就是把作業胡亂翻來翻去，反正就是不願意去好好寫。了解了這種情況，在設計時就要考慮到孩子的心理，盡量把孩子的動作設計得恰當，要反映出孩子的性格特點。

　　最後，就是在突發性的刺激下所產生的動作，這種特殊動作在日常生活中經常見到。從生理上分析，大腦在毫無準備的情況下，突然得到神經末梢傳來的資訊，大腦就會在很短的時間內做出反應，命令中樞神經，而中樞神經又命令其所支配下的末梢神經，讓肌肉做出相應的動作，這種動作有可能接近於本能反應。這裡不存在情感問題，只存在著不同環境下養成的生活習慣或性格特徵所做出的不同動作反應，在一般情況下，對表現人物性格特徵是有利的。比如，同樣是受驚嚇或突然被針刺了一下，不同性格特徵的人所做出的反應是不同的。如果是一位農村婦女，表現出來的動作是遲鈍的、沉穩的；如果是一位城市少女，可能表現的就比較敏感，有可能會跳起來、尖叫等。如果是不同年齡、不同性別的人、不同職業的人和不同文化層次的人等所做出的反應也是不一樣的，這就要具體地分析問題。不過從這些動作中也可以反映出

人的性格特徵來。在設計中要多加注意，以便把這些性格表現得更恰如其分。(見圖 5-6 ～圖 5-10)

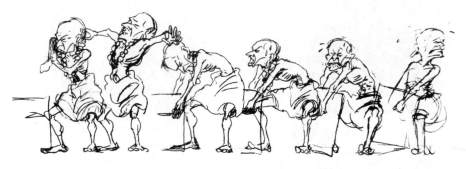

圖 5-6 人的大腦指揮下「搬東西」的動作

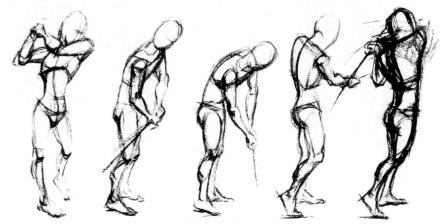

圖 5-7 人的大腦指揮下「打高爾夫球」的動作

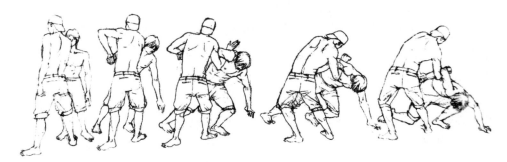

圖 5-8 人的大腦指揮下「格鬥」的運動分析

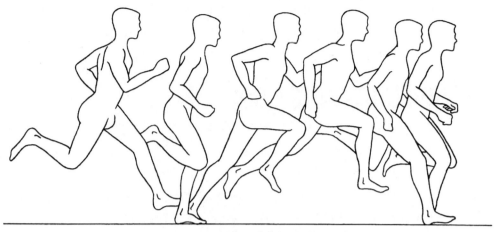

圖 5-9 人的大腦指揮下「跑步」的運動分析

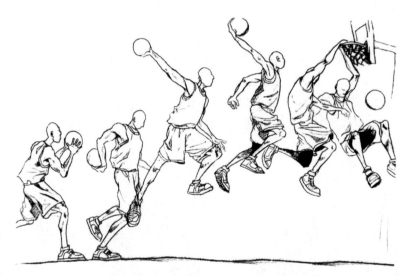

圖 5-10 人的大腦指揮下「打籃球」的動作

　　總之，人體結構是複雜的，神經支配下動作的運動規律也是複雜的，表現性格的動作更加複雜，在創作中值得我們花心思去研究，其目的都是為了創作時能更加得心應手。

5.2　對人體運動骨架的了解與應用

　　「運動骨架」的說法只是為了能更好地理解和掌握動畫動態動作時的技巧而講的，因為動畫的特點決定了在研究人體的時候不能僅僅停留在比例、結構、透視等的層面

上，也不能只進行靜態的人體寫生，而要在此基礎上達到表現連續運動的目的。對「運動骨架」的了解是要駕輕就熟地掌握各種不同狀態下的人體特徵，為今後直接進入動畫創作打下良好的基礎，隨心所欲地畫出任何想像出來的動畫動態動作來。

5.2.1 「人體骨架」的歸納與簡化

「人體骨架」是為了分析複雜的動態並掌握其規律而歸納概括出來的。用「一豎、二橫、三體、四肢」組成的人體來歸納和簡化，「一豎」是指人體的一條中軸線即脊椎線，隨著人體的運動做相應的彎曲運動變化；「二橫」是指肩部與臀部，人體運動時肩部和臀部會有相應的配合；「三體」是指頭部、胸部和骨盆三個主要的部位可以理解成三個不同形狀的體塊，人體運動時，通常三者是相互扭轉並連接的；「四肢」就是上肢和下肢，通常概括為直線或上粗下細的圓柱體。人體的各種運動變化主要是靠四肢的配合來實現的。頭部、胸部與臀部透過「一豎」相連，胸部和上肢透過上面的「一橫」相連，臀部和下肢透過下面的「一橫」相連，合起來就組成了整個人體。各部關節轉折點就可以按不同形式加以運動了，從而形成人體的各種動態，連起來就組成了動作。人體運動骨架的概括，只有透過整體的觀察分析，掌握形體變化和動態才能完成，一旦這個技巧貫穿於思考中，就可以在瞬間將複雜的形體概括提煉出極簡練的結構並運用於形體動作之中，完成動態動作的設計。（見圖 5-11 和圖 5-12）

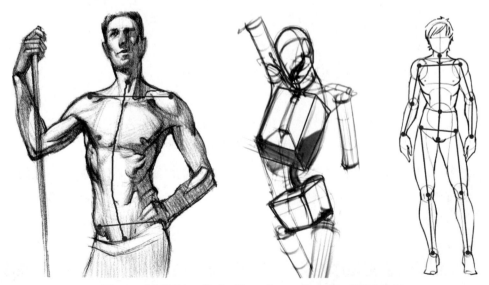

圖 5-11 「人體骨架」的「一橫、二豎、三體、四肢」的簡化概括

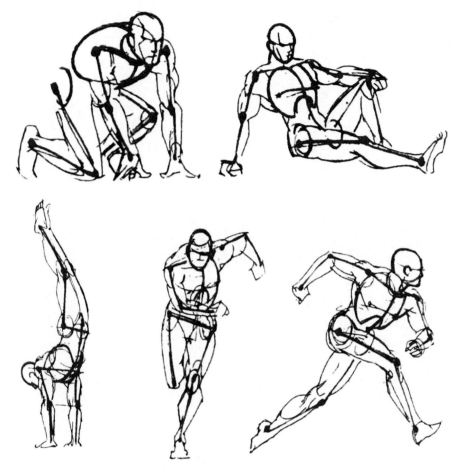

圖 5-12 「人體骨架」的各種動作示意圖

5.2.2　運動「人體骨架」的畫法

　　我們把複雜的人體進行簡練概括，目的是要隨心所欲地畫出動態和動作。而人體並不是靜止不動的，其複雜性就在於它的運動。千變萬化、難以思索的各個局部的肌肉和骨骼的運動，人體會因為運動而不斷地改變人們的心理狀態。因此不僅要練習人體靜止狀態下的肌肉和骨骼的造型形態，還得花力氣去研究其運動時的狀態。其捷徑就是一種畫線條和畫圓圈的方法，我們不要把這些線條和圓圈看得無足輕重，其實它們對人物的動態起著決定性的作用。

　　貫穿頭部和骨盆之間的「一豎」，它的彎曲程度就表示了人體軀幹的彎曲程度，頸部和腰部的小圈圈代表其頸部和腰部的關節點；貫穿手臂和胸部的「一橫」表示手臂與肩部相連，兩個肩部的小圈圈表示肩關節；貫穿腳腿部和臀部的「一橫」表示腿

097

部和臀部相連，兩邊髖骨大轉子的小圈圈表示髖關節；手臂肘部和腕部的小圈圈表示肘關節和腕關節；腳部的髕骨和腳踝部的小圈圈表示髕骨和踝骨的關節點。這些線條和圓圈足以代表人體的關節點而使人靈活的運動。（見圖 5-13 ～圖 5-15）

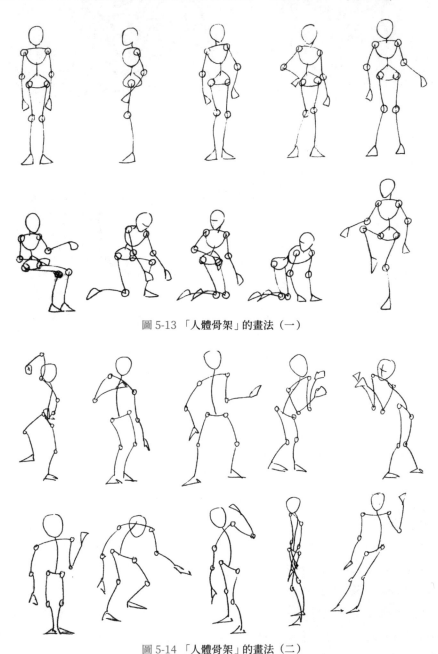

圖 5-13 「人體骨架」的畫法（一）

圖 5-14 「人體骨架」的畫法（二）

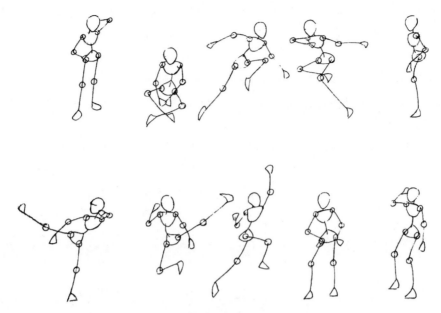

圖 5-15 「人體骨架」的畫法（三）

5.2.3　用「人體骨架」表現各種情緒

在許多動畫和漫畫作品中都可以看到人物臉部表情能夠傳遞出情感資訊，透過五官的表情變化能夠表現出喜、怒、哀、樂、悲、恐、驚等情緒。同樣的，人物的肢體也是一種語言，也能透過肢體的變化狀態傳遞出情緒、情感、性格、心情等資訊。那麼利用簡化了的「人體骨架」肢體語言就能直觀地表達出這些情緒變化。還有透過對同一個動態畫出胖、瘦兩種不同狀態，也會呈現出兩種完全不同的效果。無論如何，對於不同動態所傳達出的狀態，要讓觀眾一看就知道是一種什麼狀態的動態。也可以設計男、女動態正面形象和反面形象的對比，都能表現出不同的動作的特點，如歡喜、快樂、憤怒、悲傷、恐懼、傲慢、驚訝、不安、發呆、害羞、苦思冥想、垂頭喪氣、躡手躡腳、昂首挺胸等狀態。每個人的理解都不一樣，所以表現起來也會大不相同，同時在表現的時候要注意人物動態的完整性，比例要自然，結構關係要正確。如果沒有出現人物表情，僅僅依靠人物的動態，就存在著各種情緒的變化，有助於更好地認識和理解各種帶敘事情節的動態。（見圖 5-16 ～圖 5-18）

5.2.4　用「人體骨架」表現帶情節的誇張動作

「人體骨架」雖然沒有畫上頭髮、眼睛等細節，也沒有穿上衣服，但是透過動作

就能夠感受到人物的個性，因為這種肢體語言的表達形式本身就能夠傳達出一定的資訊，透過肢體的表演就能夠傳達人物的情緒。但無論什麼樣的形式，都能夠幫助我們快速和敏感地捕捉到人物的動態和動作。這種技法幾乎省掉了所有的細節和局部，只是為了能夠抓住人物全身的動態動作，從而避免了許多在觀察和表現時遇到的問題。最後可以在這些骨架的基礎上添加肌肉，即把一條線變成兩條線，可以更充分地表現人體的運動狀態。

　　這裡訓練的是人物的動作——帶情節的動作，給予一定的故事情節，透過故事情節賦予「人體骨架」一定的性格特徵，透過帶有故事的一連串的動作表現出人物的個性。這就與動畫創作相結合，為以後進行動畫創作打下基礎。（見圖 5-19 ～圖 5-21）

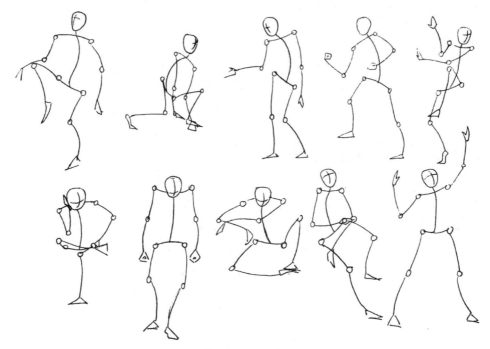

圖 5-16 「人體骨架」的表情畫法（一）

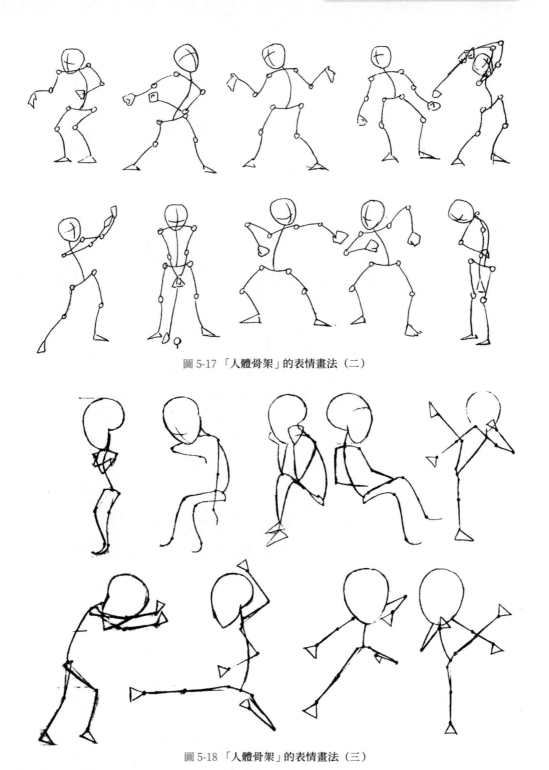

圖 5-17 「人體骨架」的表情畫法（二）

圖 5-18 「人體骨架」的表情畫法（三）

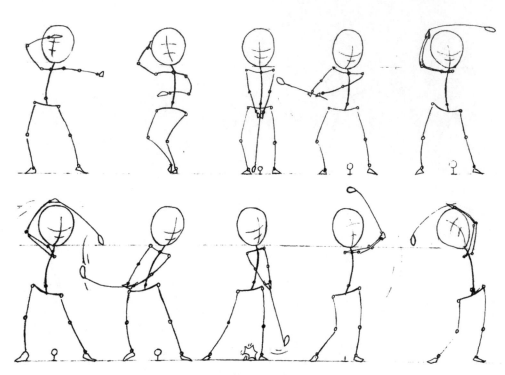

圖 5-19 「人體骨架」的帶情節畫法（一）

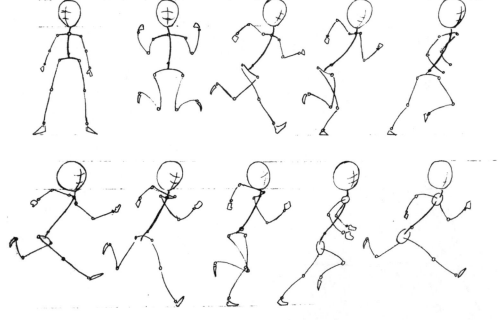

圖 5-20 「人體骨架」的帶情節畫法（二）

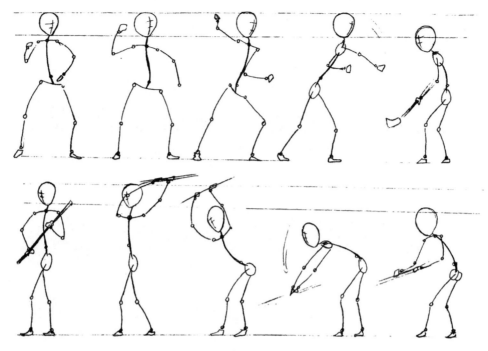

圖 5-21 「人體骨架」的帶情節畫法（三）

5.3　對運動重心的了解與應用

　　畫人體動態速寫，必須掌握重心的位置。反過來講，人體重心移動，就會產生動態。所謂「人體動態」是指人體重力的集中點。人體運動時重心位置也會隨著人體的變化而發生改變，有時在身體之內，有時在身體之外，透過觀察，我們首先要搞清楚這個動態屬於哪一類，屬於人體自身平衡的還是要靠自己保持平衡；屬於身體以外的要靠支撐物來保持平衡；屬於運動中的動態要靠運動慣性來保持平衡，在不平衡中保持平衡。經過分析才能對人體的運動有較為全面的了解，也有助於更好地控制人體的運動，便於表現。總之在畫人體的運動狀態時要充分考慮到重心位置移動的變化。才能更好地使人體保持視覺上的平衡狀態。（見圖 5-22 ～圖 5-24）

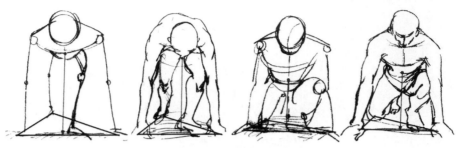

圖 5-22 人體動態重心的分析（一）

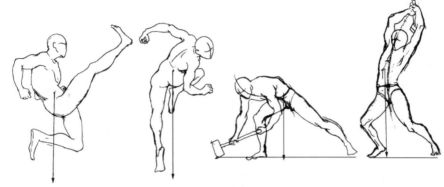

圖 5-23 人體動態重心的分析（二）

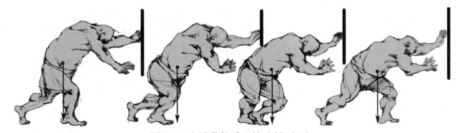

圖 5-24 人體動態重心的分析（三）

5.3.1　人體重心、重心線與支撐面

　　對人體動態的掌握，要非常了解人體的重心及與之相應的重心線和支撐面對人體運動的作用，它能幫助我們準確地分析各種姿態在靜止或運動中的平衡穩定以及受力、施力的原因，為在今後的動畫創作中表現連續動作、誇張動態特徵等方面是大有幫助的。

　　所謂人體重心是指全身各部位重量的合力垂直向下指向地心的作用點，其位於人體骶骨和肚臍之間，但隨著人體動態的不斷變化，重心也會相應地發生改變。

所謂重心線是透過人體重心向地面所拉出的一條垂直線，是一條分析動態的輔助線，對掌握重心非常重要，可判斷人體動態是否保持平衡狀態。

所謂支撐面是指支撐人體重量的面積，通常而言支撐面就是指觸地點所形成的底面以及兩腳之間所包含的面積。坐臥時的支撐面包括人體與地面的接觸面，有支撐物時是在支撐物與地面的接觸面以及兩個接觸面之間的整個區域。（見圖 5-25 ～圖 5-27）

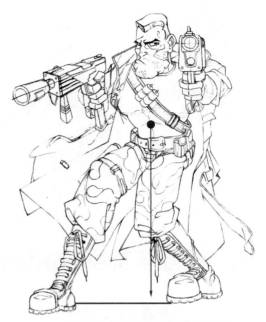

圖 5-25 動畫角色動態重心的分析

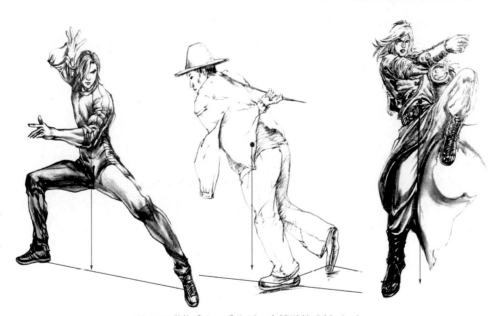

圖 5-26 動態重心、重心面、支撐點的分析（一）

圖 5-27 動態重心、重心面、支撐點的分析（二）

5.3.2　由重心不同引起的不同動態的畫法

　　人體的運動是圍繞重心的轉移而展開的，人體重心也不是固定在身體的某一特定的位置上，它是隨著身體姿勢的變動而變動的。例如，人體雙手向下直立時，重心大約在肚臍的稍下處；如雙臂上舉，那麼重心就會上移至肚臍的稍上處。如果身體彎曲時，重心就可能下降，並偏向一側。因此，人體姿勢不同，其重心的位置也會有所不同，但只單獨考慮重心是不夠的，必須確定支撐點的位置。因為，地球上的任何物體，都會受到重力的制約，而重力是向下垂直落在「支撐面」上的。當人體重心落在支撐面內時，人體便保持平衡狀態；當人體重心偏離支撐面時，人體便失去平衡，發生運動，必須有一個著力點保持穩定。重心離支撐點越遠，運動感就越強。要畫好人體動態，就必須注意人體重心和支撐面的關係。

　　人體的支撐方式能夠克服重心的重力，其姿勢就是「穩定姿勢」。反之，就是「不穩定姿勢」。當人站立或做其他動作時，無論充當支撐面的部位是腳底還是其他部位，不同的支撐方式會形成不同的姿勢。因此，在掌握各種動態時，就一定要注意其動作的重心和支撐面，否則就會摔倒，帶給觀看者不舒服的感覺。（見圖 5-28 ～圖5-32）

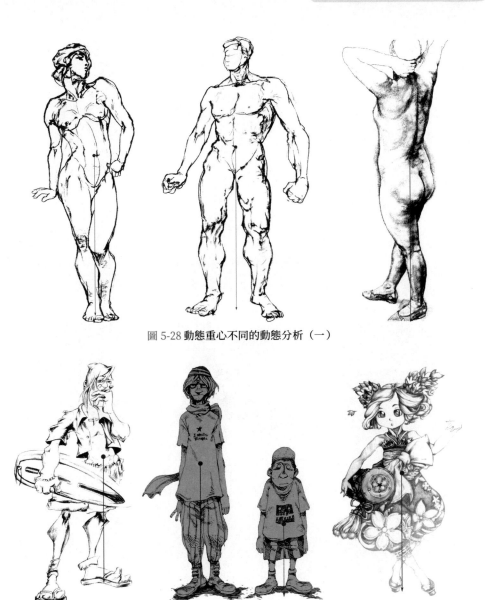

圖 5-28 動態重心不同的動態分析（一）

圖 5-29 動態重心不同的動態分析（二）

圖 5-30 動態重心不同的動態分析（三）

圖 5-31 動態重心不同的動態分析（四）

圖 5-32 動態重心不同的動態分析（五）

108

5.4 對動態線的了解與應用

所謂「人體動態」是人體由某一種姿態轉變為另一種姿態的過程。而「姿態」又是人體動態某一瞬間的形態特徵。動作的變化轉瞬即逝。瞬間的動態觀察形成的記憶是極為有限的，單靠記憶完全表現出運動中的動態也是不現實的，因此只有提煉和概括「動態線」抓住形態大的動態才能更有效、更快捷地表現出運動中的人體動態。

5.4.1 動態線的概念與作用

所謂動態線是指展現動態特徵的輪廓和結構的線條，是對於形體運動中姿態的理解，是對形體姿態的高度概括和提煉。若想抓住人體動態瞬間最生動的動態，就必須分析人物的「動態線」。這是一種虛擬線，不一定要畫在紙上，但在頭腦中一定要十分明確，這在畫動態速寫中十分重要。這種虛擬的動態線有兩種，一種是表現人物本身所具有的動態線，展現人物的整體動態傾向。另一種是表現一組完整運動動作的流程線，也是人物一組動作的運動軌跡。這樣，不但能很好地理解人體運動中的動態規律，而且能簡單、有效地表現人體各種不同的動態，這樣就能方便地畫出人體的各種不同動態，從而對動畫角色動作設計造成很大的幫助。能否抓住「動態線」是決定能否畫好動態特徵的關鍵。抓住「動態線」就可以為深入刻劃動態提供依據，就可以根據記憶，應用動作運動、重心、比例、透視、形體結構等各個方面的知識來繼續深入刻劃和表現動作了。（見圖 5-33 ～圖 5-37）

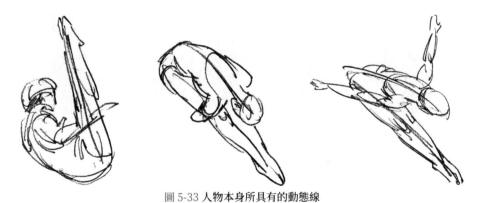

圖 5-33 人物本身所具有的動態線

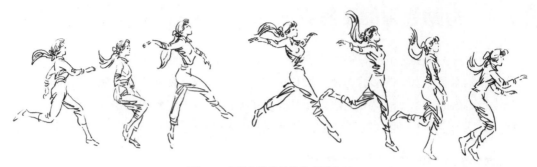

圖 5-34 表現完整動態動作的流程線

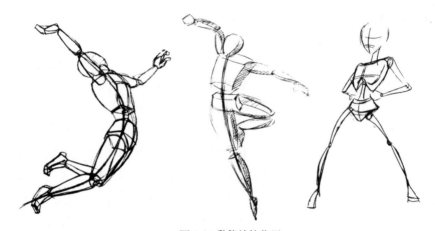

圖 5-35 動態線的作用

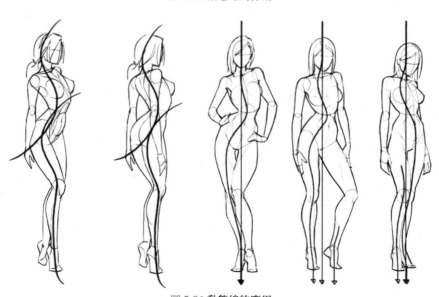

圖 5-36 動態線的應用

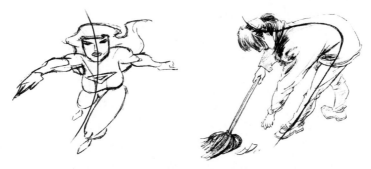

圖 5-37 動態線在繪畫中的作用

5.4.2　動態線的具體應用

「動態線」是掌握運動中人體的一個輔助工具，也是動畫創作階段的一個過程。「動態線」能夠很好地幫助我們理解和表現運動狀態，尤其是在創作各種複雜的運動動作時，能夠快速建立運動動態的方式和形象。在具體的應用中，第一，整體觀察做到意在筆先。對人體動態作全方面的了解，根據動態的慣性，掌握其規律，做到心中有數，然後迅速地用簡練的線條抓住大的動勢勾畫出來。第二，抓住動態確立動勢。第三，注意重心定好支撐點。第四，強調透視不忘立體觀念。畫動態線時，腦子裡一定要始終牢記立體的觀念，要表現出透視的感覺，透視若表現不好，就會影響效果。第五，熟悉人體運動關節特徵。「動態線」上不一定要畫出關節，但要在腦子裡裝著關節點，因為每一部位的關節都規定了相應的運動範圍，即人體的姿勢都受到運動關節特徵的制約，不論人體做什麼動作，人體各部位的運動關節都有一定的運動範圍和方式，這是不能隨意改變的，否則，就會使人體形態變為畸形。第六，用線流暢不能受阻。因為「動態線」若不流暢其動作也會不流暢，當最簡練的線條不富有表現力也不熱情奔放時，動態動作也會不流暢。切忌用線猶豫、遲疑不決。（見圖 5-38 ～圖 5-42）

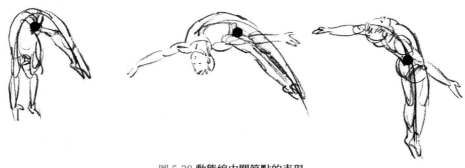

圖 5-38 動態線中關節點的表現

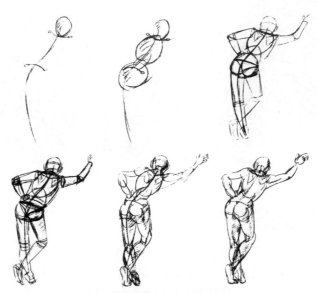

圖 5-39 動態線在繪畫中的應用

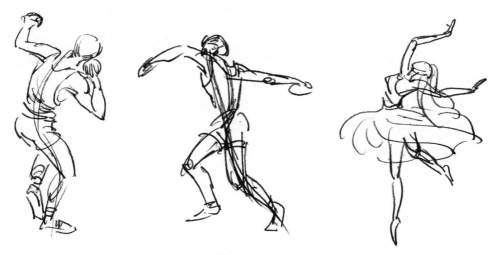

圖 5-40 動態線在繪畫中的流暢性

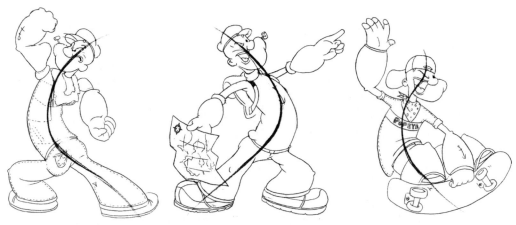

圖 5-41 動態線在動漫中的應用（一）

圖 5-42 動態線在動漫中的應用（二）

5.4.3 動漫中對動態線的極限誇張

「誇張」是動漫的本質特徵之一，「動態線」的表現也是需要誇張的，正好展現了動漫藝術的極端誇張性特徵。因此要把日常生活中的具體動作進行誇張變形，使悲傷的更加悲傷，高興的更加高興，從而使動作在原有的基礎上，誇張得更加生動有趣，以便最大限度地吸引觀眾，這也是動漫形式的藝術魅力所在。在「動態線」的表現上要展現這一點，在能想到的基礎上再誇張一點，看感覺如何。在表現動態動作的時候，要能感覺到極限，並敢於突破極限，這樣才能得到意想不到的效果。（見圖5-43～圖 5-45）

圖 5-43 動態線在動漫中的應用（三）

圖 5-44 動態線在動漫中的應用（四）

圖 5-45 動態線在動漫中的應用（五）

5.5 動態中「力」的分析與應用

動態動作中對「力」的表現是非常重要的，「重心」是表現穩，「動態線」則表現動態動作的生動和流暢，「力」表現的是力度美，它們都體現在大的氣勢和細微的變化中。單純靠眼睛的觀察不易察覺，要靠感覺。這就需要對不同的動作進行理性的判斷和分析，即對「力」的分析。運動中人體各個部位的受力情況都表現在動態動作之中，對其做出理性的判斷和分析，目的就是幫助我們準確地理解並表現出運動中人體的各種狀態來。

5.5.1 動態中「力」的分析

由於人體的動作是在瞬間完成的，因此透過分析能夠很好地理解這種運動狀態和過程。經過長時間的鍛鍊，便能夠對任何動作都做出敏銳的判斷，準確地加以表現出來。在動畫創作中，我們往往能把動作表現出來，但對運動的力度和動態總是不能表現得很充分，不知道如何才能更誇張地表現這些動作。其實，根據分析得到的結果，在創作時能夠進行適當的誇張，這樣才能更好地表現運動的特徵，也就是說，我們透過這種分析，知道應該在形象的什麼部位進行誇張，才能達到更生動的效果，這就是在動態中「力」的分析，以幫助我們解決這些問題。（見圖 5-46 ～圖 5-50）

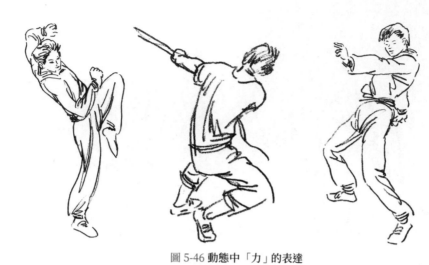

圖 5-46 動態中「力」的表達

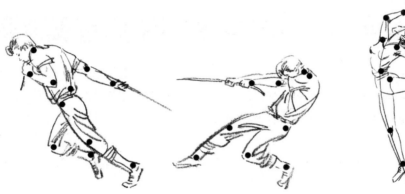

圖 5-47 動態中「力」的表現

圖 5-48 動態中「力」在動漫中的表現（一）

圖 5-49 動態中「力」在動漫中的表現（二）

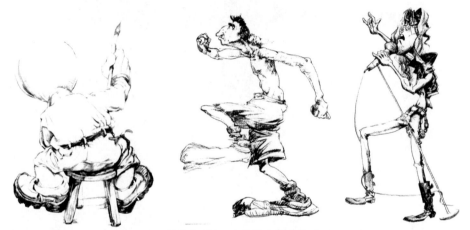

圖 5-50 動態中「力」在動漫中的表現（三）

5.5.2　動態中「力」的應用

　　分析就是為了應用，當畫一組連續運動的動作時，與前一個動作是有關聯性的，因此人體中某些部位的用力情況和運動方向是不斷變化的，對其進行判斷和分析是必要的。如「搬重物」的一組動作中，人體做蹲下的動作，必然是腿部首先用力，接著全身重心上抬，臀部也一直向上運動。當腿部基本伸直以後，腰部用力讓軀幹伸直帶動兩條手臂和頭部一起運動。當身體完全直立起來後，重物也就被搬起來了。最後兩條腿向前邁進，由於重物很重，所以身體重心靠後，上身略向後傾斜，以便使整個身體保持平衡。整個過程中手臂的狀態基本保持不變，只不過是一直在用力，因此動作變化不太明顯。在動態表現中下筆肯定也是一種「力」度，這就需要對人體動態作認

真的觀察，把生動的瞬間動態透過對人體動態的理解和研究，在大腦中留下深刻的印象，然後氣定神閒、下筆肯定地去刻劃對象，最後透過對動態的默記，生動地加以完善形象，把最激動、最感人的地方刻劃得更加感人。這樣，人們才能感覺到線條的果斷性、流暢性，體會到力量。如果能不斷地加以練習，就會達到一個更高的境界。(見圖 5-51 ～圖 5-58)

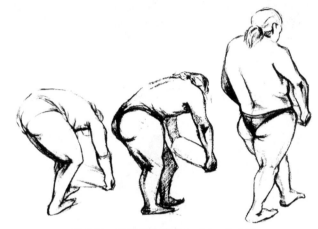

圖 5-51 「搬重物」動態中「力」的表現

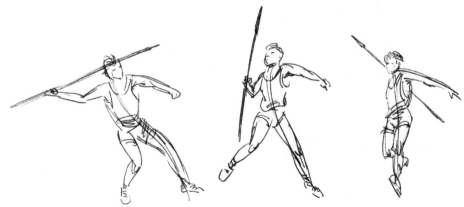

圖 5-52 「扔標槍」動態中「力」的表現

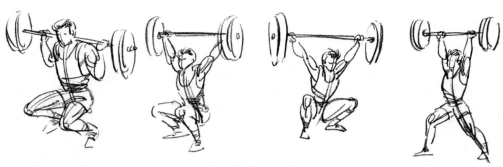

圖 5-53 「舉重」動態中「力」的表現

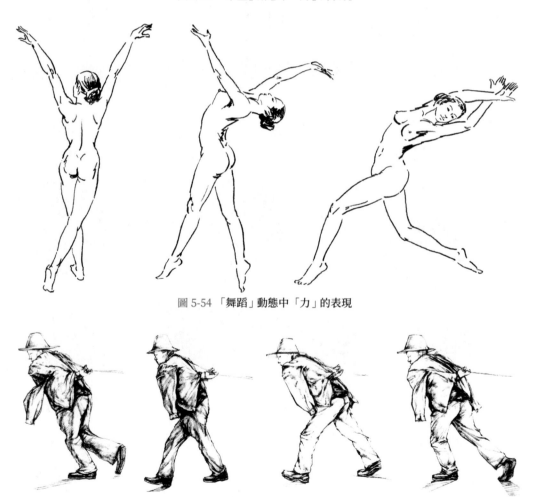

圖 5-54 「舞蹈」動態中「力」的表現

圖 5-55 「拉車」動態中「力」的表現

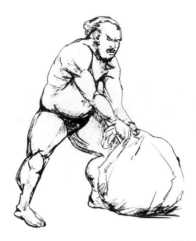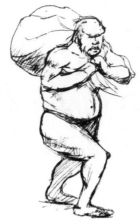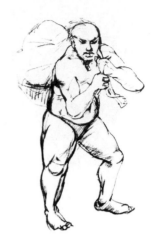

圖 5-56 「扛袋子」動態中「力」的表現

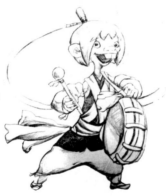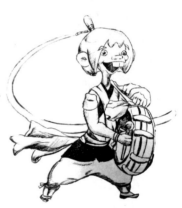

圖 5-57 「打鼓」動態中「力」的表現

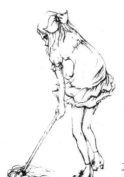

圖 5-58 「拖地」動態中「力」的表現

第 6 章
動態造型的表現方法

▶ **學習目的:**透過本章的學習,理解「線」的功能、性質和表現方法在動漫中的應用,以及如何與明暗色調相結合,加以烘托氣氛。並透過對人體動態動作的特殊表現技法練習,為學生日後的學習打下紮實的基礎。

▶ **學習重點:**了解「線」的含義和表現技法,並能在實際中加以靈活運用。

　　不同的藝術形式有不同的造型方法,可以列出十幾種繪畫的風格和流派。應用不同的工具和技法就會形成不同的視覺效果,如線條、明暗、光影、色調等方法,但這畢竟不是動畫教學中主要需要研究和解決的問題。動畫藝術自身的特點和手法主要是訓練用線條的方式造型,動態造型基礎的研究也是以線條的方式進行的,但也不排斥其他種類的表現方法。無論運用何種表現手法,所要表現的內容和實質都是一致的,只不過是呈現出來的視覺效果不同而已。

6.1　動漫「線」的基本含義

　　「線」是最活躍、最富變化、最具個性的表現元素。影視動畫的樣式是多樣化的,有二維動畫、三維動畫、定格動畫等,其表現手法各不相同。在影視動畫中除了後期製作之外,一般在前期的繪製過程中,各道工序都離不開用線條的形式來表現,如動畫造型設計、畫面分鏡圖繪製、設計稿繪製等。在動漫創作中,「線」成為視覺上不可取代的元素之一,具有更廣泛的意義。(見圖 6-1 ～圖 6-7)

圖 6-1 動畫造型中「線」的表現

圖 6-2 動畫電影《花木蘭》裡蟋蟀造型中「線」的表現

圖 6-3 《魔女宅急便》動畫分鏡圖中「線」的表現（一）

6.1.1 「線」的基本含義

　　從幾何學的角度來說，康丁斯基（Wassily Kandinsky）認為：「線是點運動的軌跡……線產生於運動——而且產生於點自身隱藏的絕對靜止被破壞之後。這裡有從靜止狀態轉向運動狀態的飛躍。」因此，線是只有位置、長度，而沒有寬度和厚度的概念化的線。

　　從造型意義上來說，無論是繪畫還是設計，線都是最簡潔最有效的造型手段之一。它是具有位置、長度還有一定寬度和厚度的視覺元素。它必須是人們能看到的，

具有一定形象的形態，是造型中不可缺少的元素。如寫生輪廓的繪製、設計構思的最初表現、創作意圖的表達以及體、面的分割等。古今中外的許多藝術大師在應用線條上也創造了許多形式，形成了不同的風格，如中國的〈八十七神仙卷〉、中國古代人物畫「十八描」中所用線條、與外國著名畫家達文西、安格爾、門采爾、杜勒、席勒、畢卡索等在塑造形體、表現人物時所應用的線條方式並不相同，但這都是可借鑑的寶貴資料。（見圖 6-8 ～圖 6-15）

圖 6-4 《魔女宅急便》動畫分鏡圖中「線」的表現（二）

圖 6-5 「蜘蛛人」設計稿中「線」的表現

圖 6-6 漫畫中「線」的表現

圖 6-7 中國連環畫中「線」的表現

圖 6-8 中國〈八十七神仙卷〉中「線」的表現

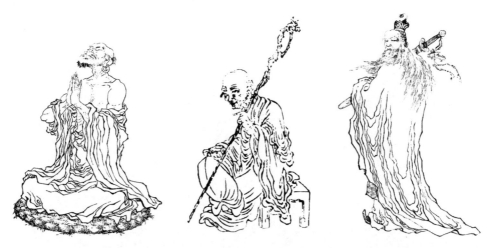

圖 6-9 中國古代人物畫「十八描」中「線」的表現（部分）

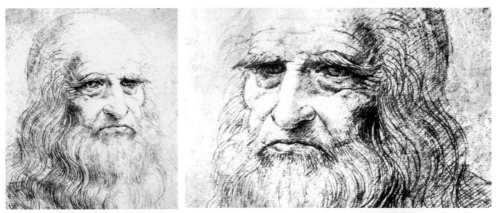

圖 6-10 繪畫大師達文西（Leonardo da Vinci）作品中「線」的表現

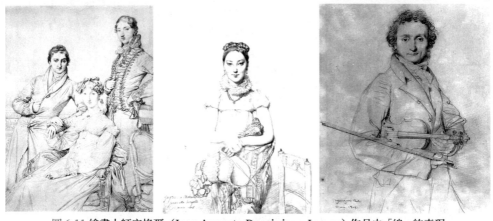

圖 6-11 繪畫大師安格爾（Jean Auguste Dominique Ingres）作品中「線」的表現

125

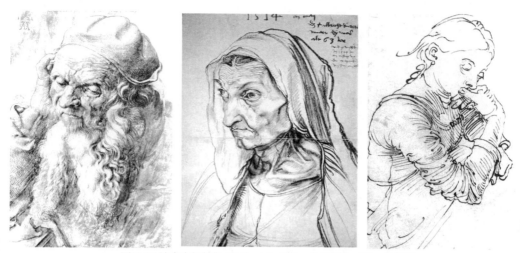

圖 6-12 繪畫大師杜勒（Albrecht Dürer）作品中「線」的表現

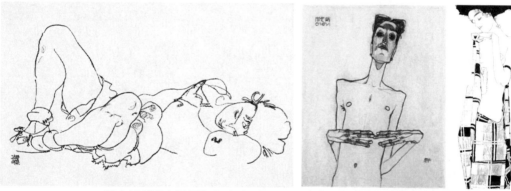

圖 6-13 繪畫大師席勒（Friedrich Schiller）作品中「線」的表現

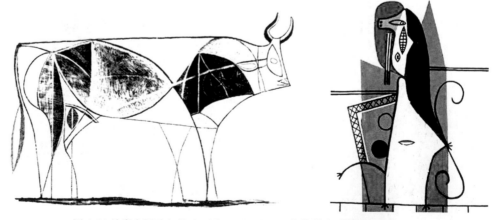

圖 6-14 繪畫大師畢卡索（Pablo Ruiz Picasso）作品中「線」的表現

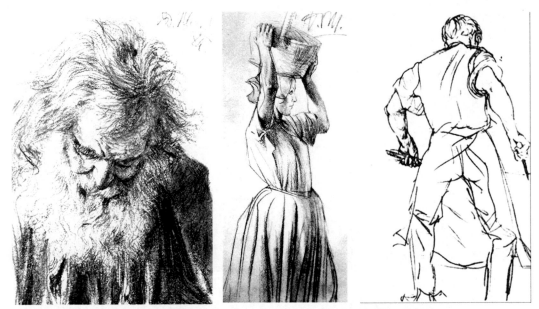

圖 6-15 繪畫大師門采爾（Adolph von Menzel）作品中「線」的表現

6.1.2 動漫「線」的基本含義

「線」是造型手段，在動漫藝術中也是一樣的，與其他藝術所不同的是「線」在運動的過程中給視覺造成不同的感受，從而影響觀眾的心理，產生審美愉悅。其線的性質、作用在動漫藝術中同樣適用。我們也可以理解為線的形式與內容在運動畫面中的應用。如動畫短片《鋼絲圈的惡作劇》中用線組成的各種形態在畫面中的運動變化，用鋼絲線的形式演繹了一部耐人尋味的人性故事，從而引發了人們對人性中愛情固然重要，如果受到外界的威脅，可以拋棄一切的深刻思考。同時用鋼絲線這種無情的材料與沉重的主題相配合，更加使觀眾感受到一種強烈的震撼力。（見圖 6-16 ～圖 6-19）

圖 6-16 動畫短片《鋼絲圈的惡作劇》的片段

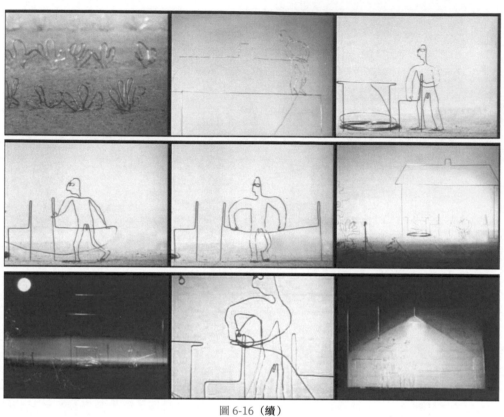

圖 6-16（續）

圖 6-17 動畫電影《大魚海棠》角色造型中「線」的表現

圖 6-18 動畫動態動作中「線」的表現（一）

圖 6-19 動畫動態動作中「線」的表現（二）

6.2 「線」在動態造型中的作用

　　線條是人類無中生有創造出來的多功能的繪畫表現手段。人們在長期的實踐認識中，將線條的形式感和事物的性能結合起來而產生種種聯想，使線條變得有了生命力。因此，線條是視覺感性和分析理性相統一的表現。在動漫表現中同樣具有魔力般的作用，傳統動漫的表現一般採用單線平塗的形式進行繪製，當然也有用其他形式表現的。採用傳統的單線平塗的方法表現，對鉛筆線條的要求更加嚴格，線條的好壞，直接影響鏡頭的藝術品質，也影響著影片的藝術品質。因此以線條為主的表現手段是動態造型基礎訓練所要練習的主要內容，也是動畫科系訓練的主要內容，它也是最方便的語言，使用起來最簡潔、最直接也最順手。只有不斷堅持用線去表現，才能符合動漫行業的要求和特點。

　　在連環畫、漫畫作品中同樣能展現出線條的表現力。早期的連環畫多是以白描手法的線條方式表現的，尤其在創作許多宏大的戰爭場面時，作者往往得運用智慧並付出艱辛的工作才能完成。線條的細緻刻劃，能體現出作者深厚的造型能力。還有漫畫作品也是以線條的形式呈現的，無論是歐美漫畫還是日式漫畫，一般在創作的草稿階段都是以線條的方式勾勒形象，最終的完稿也是以線條的方式表現。線條的方式也隨著風格的變化不盡相同，有時是為了烘托畫面氣氛，如漫畫中表現速度和力量的速度線等。（見圖 6-20 ～圖 6-24）

圖 6-20 日式漫畫中「線」的表現

圖 6-21 連環畫中「線」的表現

圖 6-22 漫畫大師丁聰的諷刺漫畫中「線」的表現

圖 6-23 動畫造型中「線」的表現

圖 6-24 歐美漫畫中「線」的表現

6.3　「線」的性質與作用

　　「線」作為繪畫表現的重要手段，研究其本身的性質和在畫面中的作用是非常重要的。如果我們不了解這些性質和作用，就無法在具體造型設計中加以靈活應用，也就發揮不出線的作用了。

6.3.1　「線」的界定性和凝聚性

　　線條最基本的功能是限制圖形的輪廓，輪廓線能使圖形的凝聚性更加鞏固和突顯。同時，線條也能分割和加強圖形的各個部分以表現其結構的面積、體積和質地。但更主要的是畫家和設計師用線條再現自己的認識、理解和情感，並賦予所表現的事物以藝術化的生命力。所以在表現時必有所側重、簡略、加工和變形。因為，線條具有界定性和凝聚性的特徵，也是抽象思考結合圖象思考的產物，是一種高度提煉的表現法。(見圖 6-25 ～圖 6-27)

6.3.2　「線」的表形作用

　　線除了界定性外，還有很強的表形功能，如線的曲直、粗細、濃淡、流暢和抑揚頓挫等，這些相對的視覺特徵和視覺屬性提供了富於表現力的造型手段。傳統的國畫

「十八描」就是從線的多樣性和系統性上論述了線的不同種類、不同的表現方法和視覺特徵。在動畫動態動作的表現中同樣具有簡潔、便於塑形的特點。

「線」又是一種抽象的形態，它以抽象、簡潔的形狀存在於千姿百態的形態之中。用線造型的歷史也可追溯到原始社會，當時的人們就知道要用線去表形。比如，史前阿爾塔米拉洞窟中的岩石壁畫；中國原始彩陶文化以及傳統書法藝術，都是以線為元素表現的具象和抽象的造型。在這些人類實務活動中，線條逐漸被確立起有表達形象的功能。(見圖 6-28 ～圖 6-33)

圖 6-25 動畫造型（一）

圖 6-26 動畫造型（二）

圖 6-27 漫畫造型（一）

竹葉描　　　　　　　　　　琴弦描　　　　　　　　　　蝗蝗描

圖 6-28 中國古代人物畫「十八描」（部分）

第二部分　動畫動態的具體內容

圖 6-29 動態造型

圖 6-30 史前阿爾塔米拉洞窟中的岩石壁畫

圖 6-31 中國原始彩陶文化中「線」的表現

圖 6-32 中國書法中「線」的表現（一）

圖 6-33 中國書法中「線」的表現（二）

6.3.3 「線」的表意功能

「線」更為重要也最難掌握的是其表意作用。在藝術創作中，抽象的線條被賦予了速度、上升、穩定、力度和抒情等一系列的情感因素，並透過線條的重新組合表現出來。在影視創作中也同樣會用到。如水墨動畫片《山水情》中，表現水流和船的漂動都是用一根或幾根不斷變化的線條來表現，下面留有大面積的空白，但能使我們感覺到水的存在，同時也讓人感受到水墨線描給我們留下的深遠意境。還有水墨動畫片《牧笛》中水牛在水中游動的意境，同樣是用水牛和水接觸部分的不同變化來表現水的運動，從而表現出一種變化無窮的意境。（見圖 6-34 和圖 6-35）

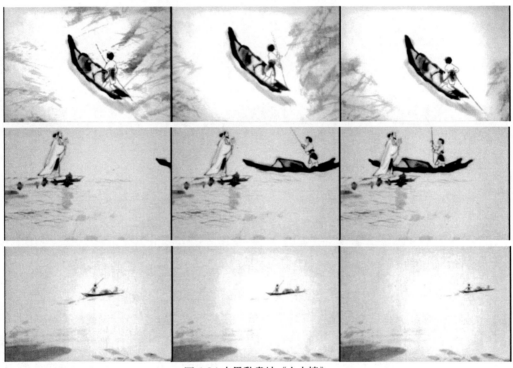

圖 6-34 水墨動畫片《山水情》

圖 6-35 水墨動畫片《牧笛》

137

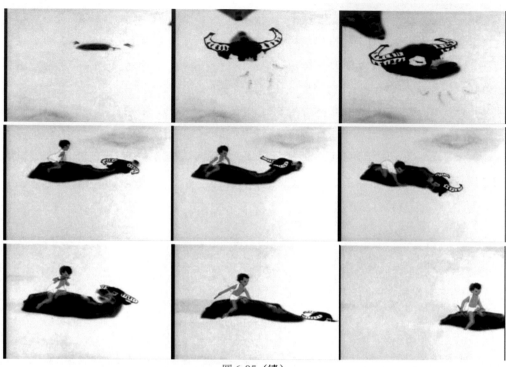

圖 6-35（續）

　　表意與作者的個性是分不開的，不同個性的創作者其情緒和用線的表達方式也是不同的。在西方畫論中，個性型的線描是指畫家發揮個性和情緒的線描，是與機械線描相對立的。這類線描顯示出流暢、堅韌、顫動和乾澀的不同變化和出現的不同效果。如流動的線描比較流利，線條因長短組合不同而效果各異。像池田滿壽夫為《十日談》所做的插圖一樣，線條十分活潑，短而細的曲線相互之間似連非連，畫面人物造型雖然鬆散，整個畫面卻極有躍動感。這種富有生氣的線描，顯然是受了現代大師畢卡索作品的影響；強化的線描，往往給觀眾的視覺反常的刺激。如野獸派大師馬諦斯用水彩筆的不規則粗線條所畫的裸婦，就給人不同於表現女性嬌柔等作品的印象，為了追求單純化，在裸婦周圍空間加了粗短線，這和一般將人物與背景拉開距離的表現法是相反的，反而增強了畫面的運動感；顫動的線描，是後印象主義大師塞尚首先使用的，其目的在於突破舊傳統光滑流利的模式。如高蒂·布治斯卡的女性速寫，庫里顯維奇的插圖〈疲憊〉所用的線稍加顫抖，便具有了悸動感；悲愴的線描，使用破碎粗細不定的線條。如別赫捷夫的〈戰爭〉和賈斯蒂的〈退卻〉，描繪戰場和戰後的敗軍，全部用鋼筆勾線後，再以毛筆補充近處人物，加粗輪廓甚至部分塗黑，線條不整齊而潦草，表現了留在人們身後的戰鬥痕跡，這種線條意在表現這種悲涼的氣氛。

（見圖 6-36～圖 6-41）

　　一般而言，一根線條說明不了個性，畫面或者運動畫面是用同樣的線組合成的造型，即發生了從量變到質變的發展變化，每一根線條的內涵性格是透過聚集才得到充

圖 6-36 池田滿壽夫為《十日談》所繪的插圖

圖 6-37 野獸派大師馬諦斯所畫的裸婦

圖 6-38 高蒂‧布治斯卡的女性速寫

圖 6-39 庫里顯維奇的插圖〈疲憊〉

分的發揮。線條並非僅僅表現輪廓和體積、面積，同時也表現作者賦予形體的活力。因此，線條可以加粗，可以重疊，也可以斷而再續、似畫未畫。這一切都在說明線條不只是記錄的手段，而是一種藝術表現力。如何利用這些豐富而簡潔的線條去表達自己的設計意圖是我們每個藝術工作者必須要考慮的問題之一。（見圖 6-42 和圖 6-43）

圖 6-40 別赫捷夫的〈戰爭〉　　　　　　　圖 6-41 賈斯蒂的〈退卻〉

圖 6-42 速寫作品

圖 6-43 動漫作品

6.3.4 「線」的錯視性

在設計中常常利用眼睛的「失誤」來完成一些特殊的錯視設計。如兩個形態完全相同的物體由於其他的原因而呈現出不一樣的視覺感受，當然這也離不開人的特定心理作用導致主觀感受與客觀現實出現的偏差。「線」的錯視性主要表現在以下幾個方面。

1·垂直向的錯視

兩條完全相同的直線，垂直放置要比水平放置時會感覺長一些。這是由於我們的眼睛往往習慣觀察水平方向的發展，而對於垂直方向的注意不那麼敏感。（見圖 6-44）

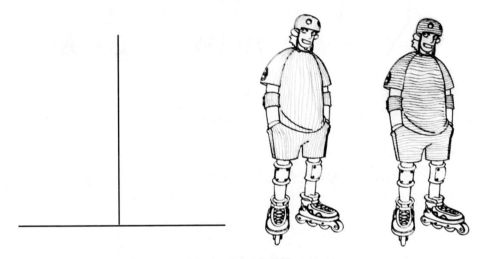

圖 6-44 **垂直向的錯視**

2·水平向的錯視

兩條完全相等的直線，由於改變了周圍的環境，使得兩條相等的直線變得有不相等的感覺。（見圖 6-45）

圖 6-45 水平向的錯視

3 · 形態扭曲的錯視

　　由於斜線的襯托，直線在視覺上會有扭曲的感受，交叉斜線越多，其扭曲程度就越明顯，因為斜線是一種方向性極強的線條。（見圖 6-46 和圖 6-47）

圖 6-46 形態扭曲的錯視（一）

圖 6-47 形態扭曲的錯視（二）

6.4　「線」的種類與性格特徵

　　線條的表現力十分豐富，有直線、曲線、曲折線、弧線及排線的區別，一般情況下，直線有「靜」的感覺，曲線有「動」的感覺，曲折線有「不安定」的感覺，弧線有「柔軟」的感覺，排線有加強效果和氣氛的作用。線條還可以表現形體的質感和量感，不同的線條會產生不同的畫面效果。應用時，我們用線條之間穿插、重疊而出現剛柔、濃淡、虛實、對比的變化，去表現自身和置身空間、形象的個性、氣質和遠近關係，用輪廓線、邊緣線、結構線等的強弱虛實變化來表現物體比例關係及最終的形態，因此線條的藝術表現力是極強的。不僅每一根線條會產生不同的變化，而且線條組合起來又會有不同的效果，這就需要我們在表現時多尋找和創造線條的組織與變化，以達到滿意的效果。

6.4.1　直線

　　從整體上來說，直線具有男性化的特徵，有整齊、乾脆、嚴肅、簡單明瞭和直率的性格，它能展現出一種「力」的美。主要又分為以下幾種類型。

(1) **垂直線**：具有嚴肅、莊重、高尚、直立、明確、剛毅、沉著、力度之美、富生命力和有伸展的感覺，具男性化的性格。

(2) **水平線**：具有穩定、平和、舒展的靜態感覺，同時具有靜止、安定、疲勞、寒冷、橫臥、女性和被動之感。

(3) **斜直線**：具有動態、衝擊、飛躍的方向感，同時具有向上、衝刺、前進之感，是一種富有動感的線，可使我們聯想到飛機起飛、短跑運動員的起跑和溜冰運動員的姿態等。

(4) **粗直線**：具有表現力強、重量感和粗笨之感。

(5) **細直線**：具有秀氣、敏銳和神經質的特點。

(6) **鋸狀直線**：具有焦慮、不安定、煩躁和不穩定之感。

(7) **用直尺畫出的直線**：具有一種機械感，缺乏人情味，有冷淡和堅強的表現力。

(8) **用手隨意畫出的直線**：具有人情味、親和力，是自由、開放的線條。

(9) **放射狀直線**：是向四面八方散開的線條，具有突出中心、爆發力強的感覺。（見圖 6-48 和圖 6-49）

圖 6-48 **學生動漫作業（一）**

圖 6-49 **學生動漫作業（二）**

6.4.2 曲線

　　從整體上來說，曲線具有女性化的特徵，比直線有溫柔感，它有一種動感、彈力感，會使人體會到一種柔軟、優雅的情調。其基本類型大概分為幾何曲線和自由曲線兩種。

(1) **幾何曲線**：主要是指圓弧線、扁圓形、渦形、橢圓形和拋物線等。最典型的表現是圓形，具有對稱美和秩序美。如果有序、合理地應用可取得良好的效果。幾何曲線比直

線更具有溫情的性格，是動力和彈力的象徵，但缺乏個性，是可以複製出來的曲線。

(2) **自由曲線**：更加具有曲線的特徵，它的美主要表現在其自然地伸展，並更具有圓潤和彈力感。整個曲線具有緊湊感、韻律感才是美的。同時也是極富個性、不可複製出來的曲線，給人瀟灑、隨意和優美的感覺。（見圖 6-50 和圖 6-51）

圖 6-50 **學生動漫作業（三）**

圖 6-51 **學生動漫作業（四）**

6.4.3 排線

排線是指為了達到某種效果、意境而並排處理的線條，包括直線和曲線，它的粗細和間隙的寬度不同會表現出不同的效果。這些排線用在不同的環境下會展現出不同的性格特徵，給我們的視覺留下不同的感受，從而影響觀眾的心情。比如，排線表現出的平和感，主要來自於田園、草地等熟悉的地方。在這樣的環境下，人們的心情會

平靜下來，會有安定感，感到非常舒服；排線表現出的靜止感，主要來自於無聲、平靜的池水和湖水。如果我們看到這樣的畫面，會很容易被帶到一種心如止水的境界，生活中的任何雜事都可以被撫平；排線表現出的溫和感，主要來自於瀰漫的霧氣，在遠處，煙霧中的村莊會給人一種溫和感，彷彿讓我們又回到了生養我們的地方，是那樣地感動，那樣地舒心；排線表現出的崇高感，來自於挺拔的大樹、雄偉的高峰、高聳的尖塔等形象；排線表現出的淒涼感，主要來自於陰沉的雨天、寒冷的瀑布，在這樣的環境中，人們的心情會受到影響而變得低沉、消極；排線表現出的向上感，來自於茂密的森林。

　　這些用在特定環境背景下的排線給我們的心理上造成的這些感受是大家形成的共同感受，每個人都會感受到這些排線帶給人們的視覺效應，是我們在設計中要考慮的因素之一。（見圖 6-52 和圖 6-53）

圖 6-52 **學生動漫作業（五）**

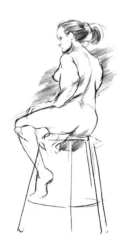

圖 6-53 **學生動漫作業（六）**

6.5 明暗色調的表現

以明暗色調為主體的表現技法，是透過明暗色調的強弱變化來表現的。因此，在畫色調的時候不能像畫長期素描作業那樣一層層地刻劃，也沒有必要那麼細緻入微，動畫的特點，決定了其是運用概括歸納的方法去表現。有時也需要用線條的密集表現明暗質感，用線條在畫面中的位置來表現形體的轉折、透視關係，同時在短時間內抓住形體的核心神韻，概括其形體的特徵。

6.5.1 光影明暗的表現

眾所周知，用明暗來表現形體結構和特徵，表現空間距離、質感層次，通常都是比較直觀的。明暗色調是借助光影來表現形象的，物體在接受光源照射後，明暗的變化十分豐富，同時也形成了一定的影調關係。這種影調關係由受光部分、背光部分、投影部分和明暗交界部分組成，一般稱為「三大面五大調」。它們之間形成的虛實強弱的變化是整個明暗系統的主體。

第一，在自然光線下，按照明暗規律來處理影調。因為物體由於光源的照射必然會形成明暗的變化，也必然會有陰影關係，因此處理畫面的時候既要畫暗的地方也要畫亮的地方，還要著重刻劃明暗交界線以及高光和反光，以表現物體客觀的真實面貌。

第二，根據人體結構變化處理明暗。因為人體各部位的活動變化會產生轉折，有轉折就會產生明暗的變化。要表現明暗就要考慮光線對物體的影響，因而要更多地關注其形體結構的轉折關係。

第三，依據畫面結構關係處理明暗。有時還可以根據畫面的結構關係和明暗布局，主觀表現畫面明暗影調關係，這時候的色調不再是符合邏輯的影調，而是帶有強烈的表現意圖，這就是一種有意味的形式。（見圖 6-54 〜圖 6-59）

圖 6-54 自然光線的影調（學生作業）（一）

圖 6-55 自然光線的影調（學生作業）（二）

圖 6-56 人體的影調

圖 6-57 人體 的影調（學生作業）

圖 6-58 主觀處理的影調（學生作業）（一）

圖 6-59 主觀處理的影調（學生作業）（二）

6.5.2　黑白色調的表現

　　黑白色調就是要處理好畫面中物體黑、白、灰的關係。但黑白的布局，要遵循一定的法則，要有一定的構成關係，如黑白對比要鮮明，要講究呼應和大量灰階的使用，要講究節奏和韻律，同時還要考慮對稱和均衡，如國畫中講究「計白當黑」的原則。黑白的表現更多的是在畫面的表現技巧和形式語言上的講究。因此這種黑白明暗應用到動漫作品中就更有表現力和說服力，同時也增添了一種厚重效果。（見圖 6-60 和圖 6-61）

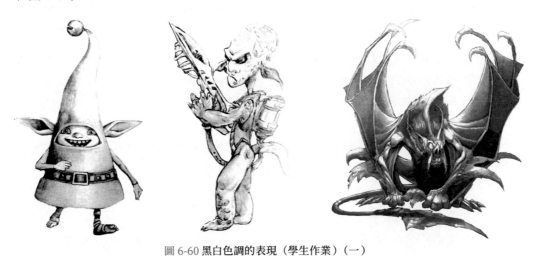

圖 6-60 黑白色調的表現（學生作業）（一）

圖 6-61 黑白色調的表現（學生作業）（二）

6.6 線調結合的表現

用線條的方式去塑造形體、表現透視主要是透過線條的穿插來展現的。這裡線條的方向變化無不表示著一定的透視關係，如一條正面的手和腿因特殊透視的關係縮短變形得很厲害，線條按照手和腿的各部位的體積轉折與重疊穿插進行來表現，才能體現手和腿部的透視關係，使我們感覺到的是一條正常的腿而不是一條畸形的腿。這是用線表現透視的關係，如果想要使畫面更有說服力和表現力，可以在線條表現結構的地方稍加一些影調以達成強調的作用，這樣就擺脫了自然光線對物體的直接影響，轉向對形體特徵結構的表現。尤其在表現運動線條的時候需要我們捨棄明暗色調光線的因素，直接去表現追逐的結構和規律，同時用線要大膽肯定，講究線條的連貫性，要掌握住整體感和虛實關係，避免空洞輕浮，不要為了追求線條而脫離所要描繪的對象，線條不是孤立的，只有當它充分表現了形象，才有存在價值。

線調結合是很好的表現方法，我們可以單純地使用線條，但很少能單純地使用影調。恰當地運用明暗可以有助於形體的表現，純粹的線條有時並不能充分地交代形體和結構的關係。因此，較常使用的是線調結合的手法，即用線條帶動影調的手法。它只是一種表現手段，並不是一種風格和樣式，所以在練習時應多注重內在結構的緊密關聯，不應只在表面效果上下工夫。

由於表現手段多樣，所以線、調結合使用更有助於我們表現複雜的形體，但是有必要強調一點，線調結合的方法必須是以線條為主，影調為輔。首先要把主要精力放在研究線條穿插關係的變化上，利用線條塑造形體，表現形象。其次是影調的精確配合。這種方法在各類設計階段都可以用，如動畫、漫畫和遊戲形象的設計。（見圖6-62～圖 6-69）

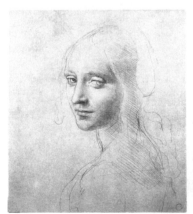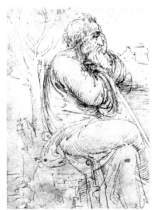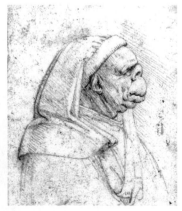

圖 6-62 **線調結合的表現**（達文西的作品）

圖 6-63 線調結合的表現（安格爾的作品）

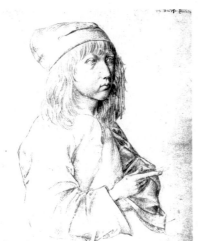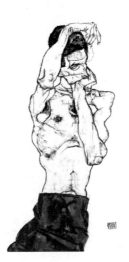

圖 6-64 線調結合的表現（杜勒、門采爾、席勒的作品）

圖 6-65 線調結合的表現（學生作業）（一）

圖 6-66 線調結合的表現（學生作業）（二）

圖 6-67 線調結合的表現（學生作業）（三）

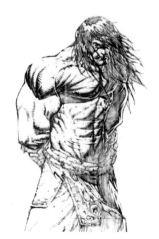

圖 6-69 線調結合的表現（學生作業）（四）

圖 6-68 線調結合的表現（學生作業）（五）

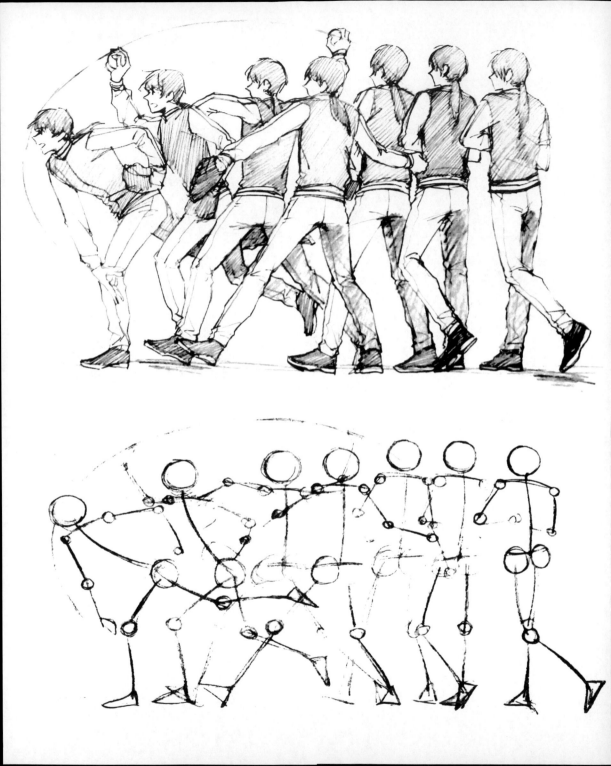

第三部分　動畫動作的具體內容

「動畫動作」是「動畫表演」的基礎，更是「動畫創作」的基礎。對「動畫動作」的理解要和動畫行業緊密聯繫在一起。「動畫動作」要從認識動畫劇本開始，以劇本和導演的要求為前提，根據劇情去進行動作訓練。在深入掌握人體結構和運動知識的基礎上，從「訓練」到「再訓練」回歸到「認識」的角度，最終達到能精準畫出有針對性的動作來。以下內容就是針對「動畫動作」知識的具體而詳細的講解，並進行適當的「再訓練」。（見圖 C-1 ～圖 C-3）

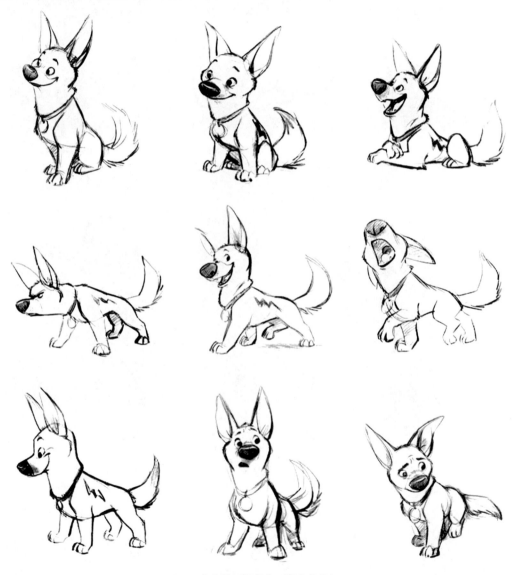

圖 C-1 小狗的原畫動作（學生作業）

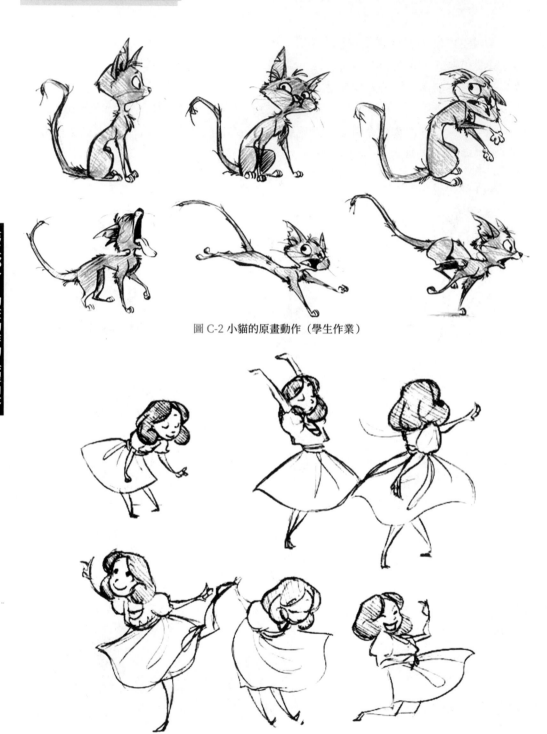

圖 C-2 小貓的原畫動作（學生作業）

圖 C-3 舞蹈的原畫動作（學生作業）

第 7 章
連續動作的寫生

▶ **學習目的**：透過本章的學習，在理解動畫動態的基礎上，了解和掌握動畫動作的概念和動畫角色動作在動畫創作中的重要性，以此大量訓練學生們的動作感覺和技能，為以後的動畫創作打下良好的基礎。

▶ **學習重點**：了解和掌握動畫動作在動畫創作中的重要作用，以及在實踐中的應用。

　　「連續動作」在動畫動態動作課程中是非常重要而且有難度的。動畫之所以吸引人，就在於各種不同形象的不斷運動與變化。角色的動態與運動變化直接傳達了導演的意圖，我們在看美國動畫影片時，注意到符合劇情的典型動作對情節展開、故事鋪陳形成了非常重要的作用，典型的動作出現在特定的情節中會造成意想不到的效果。因此無論是迪士尼、夢工廠還是華納公司，在角色變化和動作的流暢性上就要下很多工夫，這一點有別於日本動畫注重故事性情節的特點。無論是哪種類型的動畫，其角色的運動與變化都是構成動畫畫面的基礎，也是整部動畫的基礎所在。（見圖 7-1）

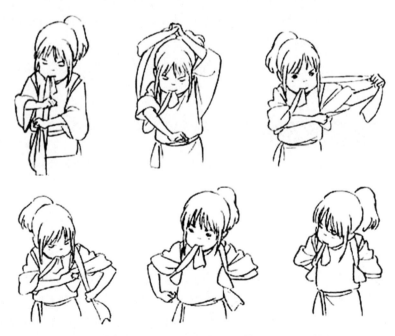

圖 7-1 日本動畫電影《神隱少女》中千尋「繫帶子」的連續動作

159

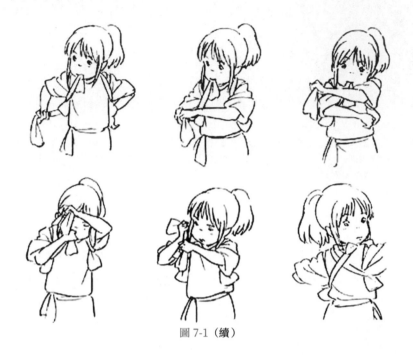

圖 7-1（續）

7.1　連續動作中關鍵動作的寫生

角色動態瞬息萬變，而且這種變化是連續不斷的，因此要找出連續動作的轉折動作，動畫術語就是「關鍵格」動態。對人物各種關鍵姿勢深入細緻的刻劃，是畫好連續動作的關鍵，所以掌握其運動規律的特點是觀察分析動作的重點，這樣就能掌握到中間變化的過程，也能強化運動感。

7.1.1　動作「關鍵格」

對角色結構及動態的理解和寫生都是為了靈活掌握角色的連續動作，即要表現的是某種連續的動作，而不是在這種連續動作中的某一個典型的動態。對動畫術語「關鍵格」的理解必須放在整個動作之中，要找出整個動作中大的轉折即大的「關鍵格」，同時還要找出大的「關鍵格」中的小的轉折即小的「關鍵格」，也可以理解為對細節的刻劃。

我們在訓練時，要不斷改變學生的思路，努力去找動作的「關鍵格」。平時的動態速寫不一定能捕捉到連續動作當中的關鍵動作的瞬間，室內模特兒只提供了一個時間凝固的動態，並不是讓時間流動起來的連續動作，因此要不斷捕捉模特兒不同時間

中的運動狀態,從動作思維角度來講,我們需要培養的是一個時間流動的線,甚至是情節展開的面或者具有思想內涵的整體。(見圖 7-2 〜圖 7-4)

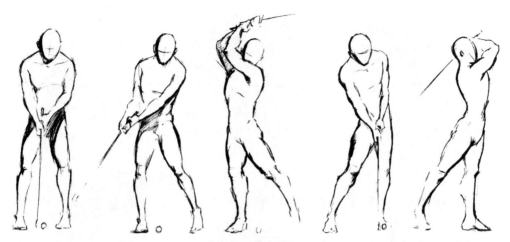

圖 7-2 「打高爾夫球」連續動作的「關鍵格」

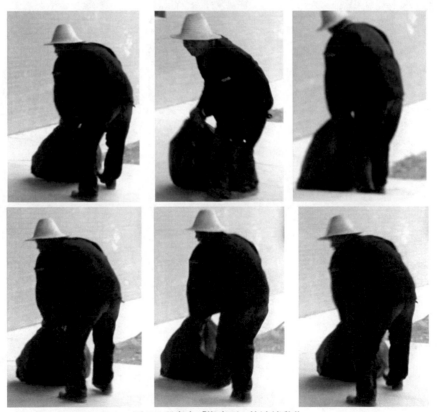

圖 7-3 現實中「搬東西」的連續動作

161

第
三
部
分

動
畫
動
作
的
具
體
內
容

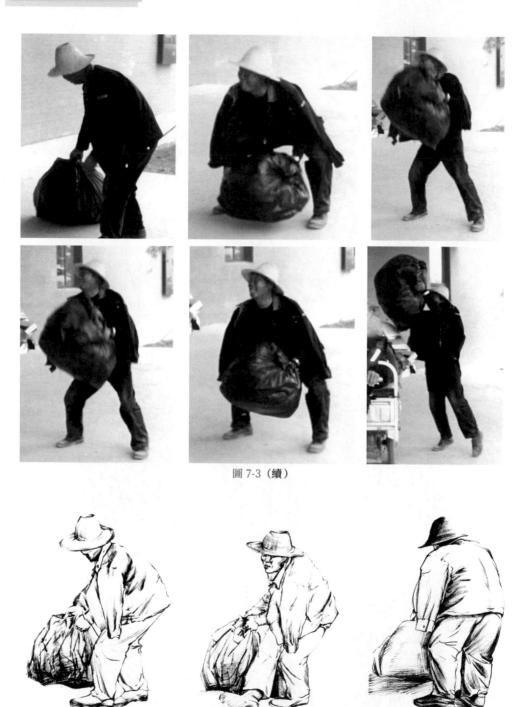

圖 7-3（續）

圖 7-4 寫生「搬東西」的連續動作

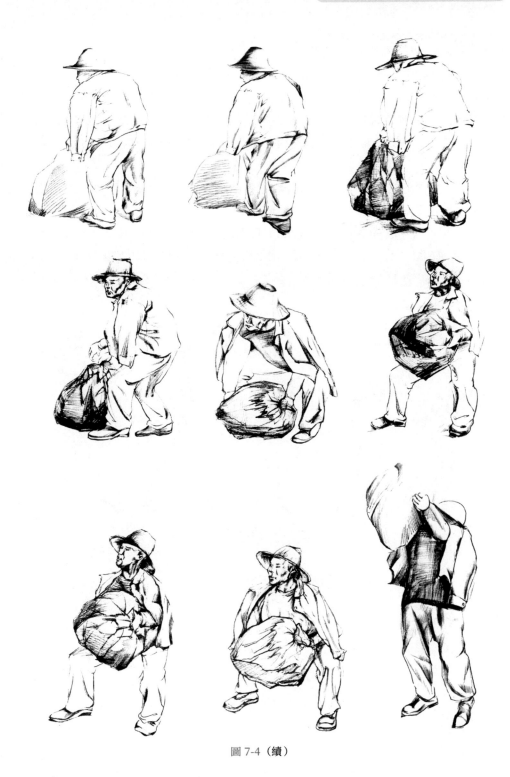

圖 7-4（續）

7.1.2　有規律的連續動作

連續動作研究的是整個動作的運動狀態，並不是簡單的幾個關鍵格，我們要分析一個動作在整組動作中的狀態，再找出大的轉折動態，還要考慮到運動規律的連續性。要知道一個動作是連續瞬間的組合，準確掌握每一個瞬間是我們訓練的目的之一。有規律的連續動作是指在運動過程中出現的循環往復的動作，比如走路、跑步、划船等。

對於有規律的連續動作，可以根據觀察找到動態重複運動的規律。比如一個人站著用手去重複做一件事情，觀察發現腰部以下的部位是相對靜止的，腰部以上的部位是運動的，而且這個運動是循環重複的，我們只要找到從起始到結束過程中連續的具有表現性的瞬間，就抓住了這個連續動作的典型動作，認真找出其關鍵格加以描繪。（見圖 7-5 和圖 7-6）

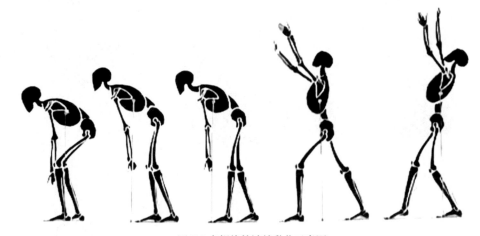

圖 7-5 有規律的連續動作示意圖

圖 7-6 有規律的連續動作動漫圖

7.1.3 無規律的連續動作

　　無規律的連續動作是指那些沒有明顯運動規則或完全沒有運動規則的動作。如搬、拉東西，裝卸重物，拖地，等等。對於沒有運動規則的動作就需要憑藉視覺中留下的印象，透過對人體運動規律的了解，透過默畫的方式來完成。（見圖 7-7 和圖 7-8）

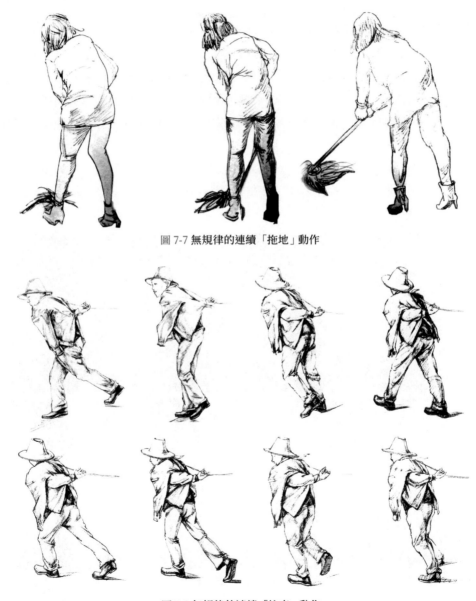

圖 7-7 無規律的連續「拖地」動作

圖 7-8 無規律的連續「拉車」動作

7.2 人物連續動作的具體解析

透過自己直觀的觀察和練習之後，對連續動作有了一定的了解，但還不夠清晰。還需經過「分解動作」加以深入理解，只有這樣才能隨心所欲地表現人物動作，達到目的。

7.2.1 對人物動作的細心觀察與深入分析

以「鏟土揚土」動作為例說明如何對人物動作進行細緻觀察和分析。面對觀察對象，不要急於動筆，首先要對對象的整體完整運動狀態加以觀察，即對關鍵位置的動作進行細心的觀察。特別需要注意觀察人物運動全過程的幾個大的轉折動作，以及在運動過程中人體由於用力而產生的重心變化和由此引起的頭部、軀幹、四肢的扭動與受力情況，然後在腦海中分析分解連續動作的「關鍵格」，明白動作中人體的哪些主要骨骼和肌肉發生了明顯的變化，最後記住人物動態變化中的各個部位的相互配合運動，為以後下筆繪畫記錄打下基礎。整個過程邊觀察邊分析邊記錄，以做到對動作的完全理解。（見圖 7-9）

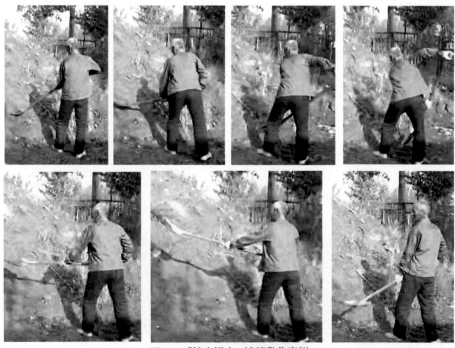

圖 7-9 「鏟土揚土」連續動作實例

7.2.2 動作分解

第一幅圖整個人物站直，兩腳分開略與肩同寬，兩手拿起鐵鍬準備鏟土。開始動作時由於鐵鍬不受力，身體重心處於兩腳之間，頭部下垂，胸廓略向前傾斜，右肩略高於左肩，這是我們比較習慣的動態。（見圖 7-10）

第二幅圖是用力鏟土，身體動作重心移向左腿上，左腿用力右腿放鬆微彎。右手下沉用力向前，髖骨向後略為提起，胸部向前。雙手握住鐵鍬把向前鏟土，頭部位置向前傾斜，眼睛盯著鐵鍬。這時看到全身動作各個部位都發生了不同程度的改變。（見圖 7-11）

第三幅是一個過渡動作。運用力學原理，想把土鏟出去就要先向後退。兩手用力向後退，右手向上抬起，左手跟著下按用力。下肢臀部向後，重心移向右腿。胸部向右轉，眼睛盯著鐵鍬。（見圖 7-12）

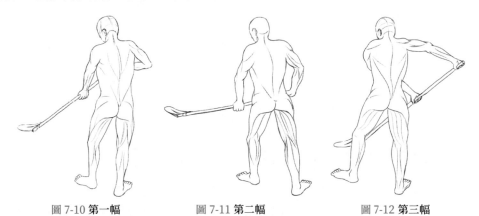

圖 7-10 第一幅　　　　圖 7-11 第二幅　　　　圖 7-12 第三幅

第四幅圖是一個大的轉折，是一個最大的「關鍵格」。右手臂用最大的力向下鏟起，左手用力向下按下，胸部極力向右轉。雙腿的重心慢慢地向左偏移，胯部隨著下移，頭部向下。這是這個運動過程中最大的瞬間動作，也是「揚土」動作的預備動作，是人體動作最大化的狀態。（見圖 7-13）

第五幅圖也是一個過渡動作。由於人物用力向前，右手向下，左手向上提，導致胸部趨向與地面平行。這個時候身體重心偏左，臀部也趨向與地面平行。人物眼睛盯著鐵鍬，頭部有向上運動的傾向。（見圖 7-14）

第六幅圖是整個運動過程中最為關鍵的動作，要完成

圖 7-13 第四幅

揚土的動作，由於慣性的原理，土以一定的速度向前運動，而用手抓住鐵鍬，土就順著慣性揚出去了。在這個動作中我們應仔細觀察和考慮細節動作，注意身體的重心變化，頭部抬起看著向前運動的土，左手臂抬起，右手臂下壓，胸部向左轉動，臀部基本不變。(見圖 7-15)

　　第七幅圖動作結束，土已送出。重心移向右腿，左手自然下垂，右手向上抬起，頭部向左轉，胸部轉向左邊，臀部也略向左轉。身體後移，右腿微彎，右腿支撐整個身體的重量，完成全部動作過程。(見圖 7-16)

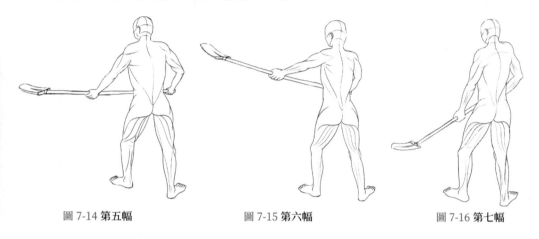

| 圖 7-14 第五幅 | 圖 7-15 第六幅 | 圖 7-16 第七幅 |

7.2.3　形態歸納下的連續動作

　　在深入觀察、分析和了解整個動作過程的基礎上，可以將較複雜的著衣人物先做概括和歸納，捨棄不必要的細節，用自己對人體的理解，用幾何形概括的方式進行描繪，畫出每一幅圖的分解動作，標出應該注意和容易出錯的關鍵部位。其實，在幾何形體概括的動作中，再還原成人體的運動，最後加上衣服，這是一般的作畫步驟。這樣就能在開始時不過早地進入細節的描繪，主要集中在對形體比例、結構的表現上，從空間角度出發，多角度來概括分析形體的動作特點，也能注意到動作的連續性和生動性。這樣訓練，學生們就能明確人體是立體的而不是簡單、平面的。不要只注重觀察描繪人物的外輪廓線，還要更加注重內輪廓線的位置變化。這樣才能畫出具有深度空間感的人物動作，同時也能更進一步使我們脫離模特兒或其他圖片資料，而根據自己的想像畫出人物的動作以及前後伸縮的透視關係，掌握住人物基本的體塊關聯性，全面關注人物的動作變化，把人物的外輪廓線提煉出來進行概括、研究運動的特徵和趨勢，深入表現動作誇張的力量感和速度感。(見圖 7-17 和圖 7-18)

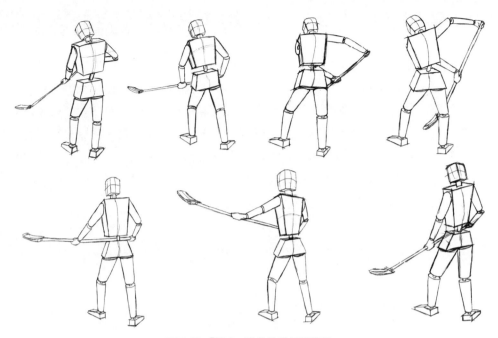

圖 7-17　「鏟土」動作的幾何體概括

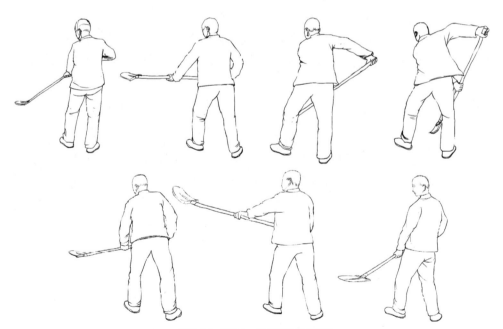

圖 7-18　「鏟土」動作的寫實表現

7.3　連續動作的角色替代

　　連續動作都是在瞬間完成的，而且前後動作相互連貫銜接，所以只有經過認真的分析與判斷才能觀察到人物在運動過程中一些不被我們注意的細節和微妙的變化，當我們單獨看人物的每一張動態時，不一定能發現其中的錯誤，只有當我們把所畫的人體畫面放在一起連續播放的時候，才能發現動作之間的流暢性是否舒服自然。這需要平時不斷的訓練，同時透過這種訓練也能夠對運動規律有所理解。為了加強訓練的有趣性，可以把連續動作的寫生換成其他的動漫形象，以加深和提高對連續動作的理解和應用。（見圖 7-19 和圖 7-20）

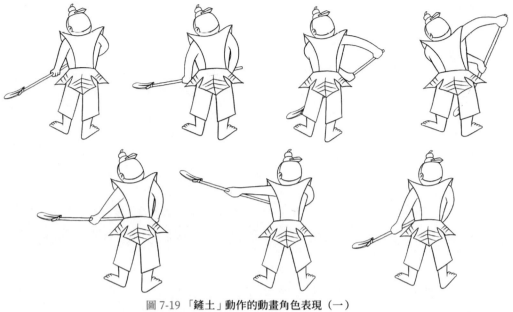

圖 7-19 「鏟土」動作的動畫角色表現（一）

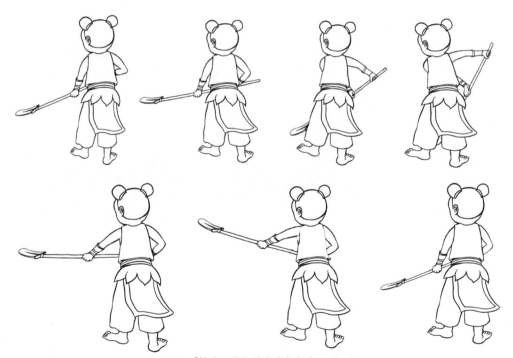

圖 7-20 「鏟土」動作的動畫角色表現（二）

第三部分　動畫動作的具體內容

第 8 章
連續動作的默畫

▸ **學習目的：** 透過本章的學習，在理解動畫動態和動作分析的基礎上，了解和掌握動畫連續動作默畫在動畫創作中的重要性，並大量訓練學生們的動作默畫感覺和技能，為以後的動畫創作打下紮實的基礎。

▸ **學習重點：** 了解和掌握動畫動作默畫在動畫創作中的重要作用，以及在實踐過程中的具體應用。

　　連續動作的默畫就是在脫離連續運動對象的情況下，把連續運動對象存留在大腦記憶中的影像大致描繪出來。因為人們的視覺生理現象是在看到對象後，影像能在大腦內存留 0.1 秒而不消失，就是所謂的「視覺暫留」現象。當在 0.1 秒之內繼續看到下一張畫面就形成了運動的感覺，這是動畫的基本原理。我們在訓練連續動作默畫時就是要讓這種「視覺暫留」在腦內的影像留住的時間長一些，讓記憶在腦內保持得稍長一些和較清晰一些。動作雖然只是一剎那，但不可否認的是先要記憶然後再畫出所看到的東西。事實上，我們平時作畫的時候就已經有了很多默畫和想像的成分，因此要求學生們的默畫訓練就是要把這種觀察的記憶延長，並根據記憶和想像去完成畫面，這種訓練需要較長的時間去感受、去培養。（見圖 8-1）

圖 8-1 「連續動作」的關鍵格默畫

8.1　從寫生到默畫

　　從寫生到默畫的訓練過程，都是在培養學生們的理解能力、形象記憶能力和準確掌握形體的能力，這些能力與動畫創作有直接的關係。動畫是時空藝術，這種時空意識的培養從動畫動態動作的訓練中就要注入，連續動作的寫生和默畫訓練在表現事物運動變化的時候，要對動畫的時間和空間概念有一定的了解，才能有較深的理解。

　　但許多學生還是延續補習才藝班的被動繪畫的狀態，離不開所要表達的客觀對象。相比之下現在要加入創作的因素，因為創作是主動繪畫的過程，憑藉思考能力的發揮讓創作的對象隨著自己主觀的想像表現出來，完成從寫生到默畫中主動想像的轉變，這也是最有效的手段和途徑。有的學生在訓練一段時間以後，雖然可以非常熟練地完成一般的人體速寫，並且能夠描繪出模特兒連續的運動狀態，但是如果讓他用想像來畫出有強烈透視的形體和相互重疊之深度空間的人體，或者是想像畫出他不熟悉的一套運動人體的姿態時，就會顯得束手無策，無從下手。也有的學生對著模特兒或者其他的圖像資料可以完成，但如果要求隨意設想和創作人體的動作，就顯得更加力不從心，還會迴避這樣的問題，這就是默畫的能力不夠，沒有底氣的表現。這樣一來學生就會懷疑自己的能力，甚至產生消極牴觸的情緒。因此加強默畫的訓練是一種行之有效的手段。

　　大多數人剛開始畫默畫時覺得有一些難度，因為在觀察、記憶、理解造型和對象時總是有一些不適應。一開始我們把一個模特兒動作先整體觀察幾分鐘，放棄細節，然後再集中精力於姿態上，先畫一張速寫然後反覆記憶，再加上自己的理解，這樣自然會提高默畫的能力，也會相應地加強默畫的方法和技巧。寫生和默畫不能截然分開，默畫要貫穿於寫生之中，在寫生的同時有意識地加強默畫的訓練，盡可能地做到觀察之後用記憶去畫，以達到默畫訓練的目的。(見圖 8-2 ～圖 8-4)

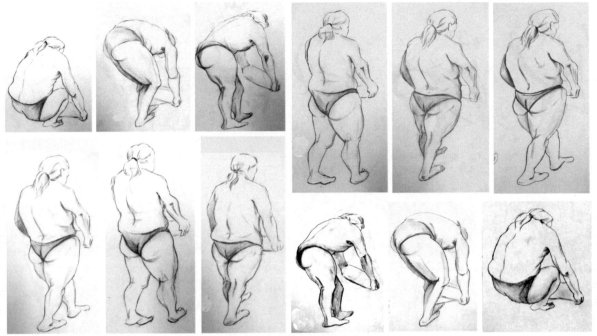

圖 8-2 「連續動作」的寫生

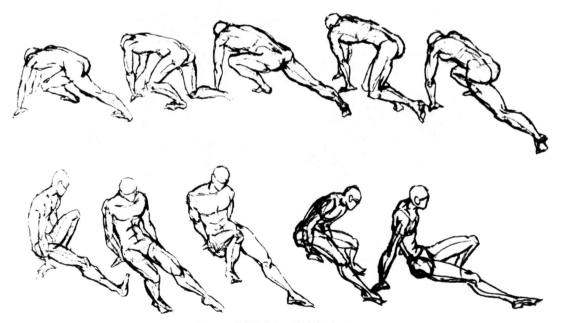

圖 8-3 「連續動作」的默畫（一）

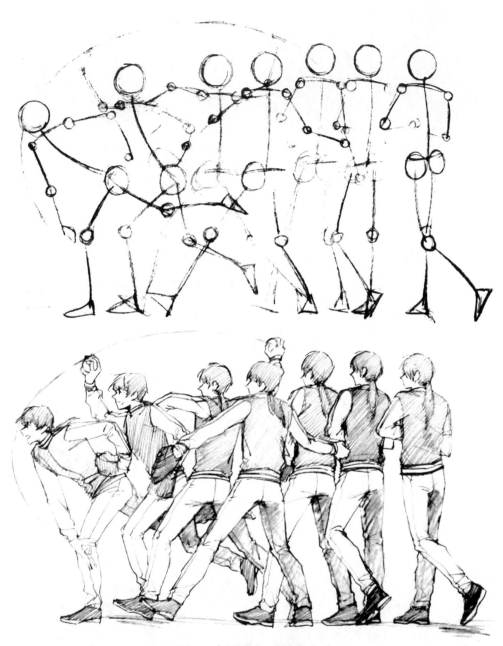

圖 8-4 「連續動作」的默畫（二）

8.2 默畫在動畫教學與創作中的重要性

　　由於動畫是一門反映時空延續的影視藝術，動畫影片是透過一定數量的畫面在一定時間內的連續播放而演繹出一段時空裡的故事，因此動畫創作強調的是畫面的連續性和故事性。動畫片的誇張性特徵決定了其總是以人物、擬人化動植物或其他形象為角色，透過故事主配角的演繹，表達導演的創作藍圖，從而使觀眾產生共鳴。鏡頭中各種動作的多樣變化表現了角色的性格，也演繹了故事的情節，這都要透過畫面來展現，畫面是以角色動態動作的表現為基礎的，而動態動作的表現又離不開默畫，因此默畫在動畫教學和創作中是非常重要的。

8.2.1 動畫教學中默畫的重要性

　　在動畫動態動作的教學中，由於學生們在才藝班長期的繪畫訓練，使得極大部分學生在進行人體寫生時形成了一種固定的模式和習慣，就是眼睛看到哪裡手就畫到哪裡，沒有一個整體的規劃和安排。從模特兒頭部開始一直臨摹到腳為止，這種畫法雖也可以捕捉到一些生動的畫面，也能一氣呵成。但它卻不適合動畫行業的連續運動的人體寫生，因為模特兒的動作是不斷變化的，當畫了前一張的頭部還沒有來得及畫好其他部位的時候，模特兒已經進入到下一個動作，速寫畫得再快也沒有動作的變化快，因此在動畫的教學上，默畫就成了非做不可的一種訓練。加強對默畫的訓練，就是要為以後動畫創作和隨心所欲地表達創意與構思作準備的，因此在動畫教學中顯得尤為重要。（見圖 8-5 ～圖 8-7）

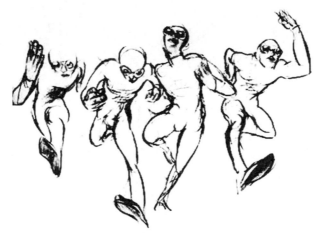

圖 8-5 「跑步」連續動作的默畫

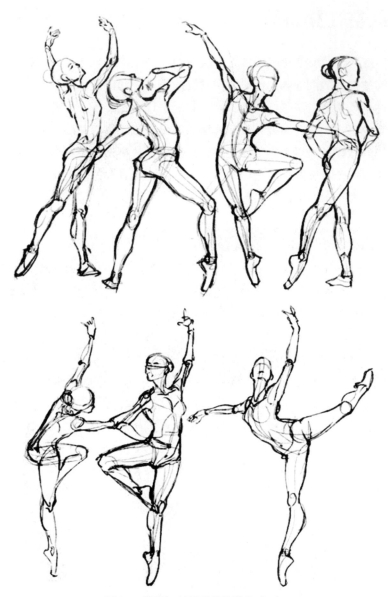

圖 8-6 「舞蹈」連續動作的默畫（一）

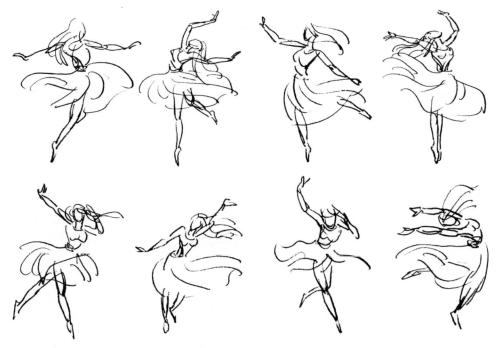

<p align="center">圖 8-7 「舞蹈」連續動作的默畫（二）</p>

8.2.2 動畫創作中默畫的重要性

　　動畫創作是以動畫教學中基礎課程和專業課程的學習為基礎的，角色動態動作的默畫訓練就是要培養紮實的繪畫基本功。無論是原畫設計師設計的動作，還是造型設計師設計的人物、動物或其他的造型，都要依靠想像透過默畫的方式來完成。如動畫電影《獅子王》中「獅子」的造型設計，雖然設計人員在非洲畫了大量獅子的寫生，但回到工作室後還是創作了大量的默畫作品，正是前期準備充分，才創作出成功的動畫電影。還有一些場面或動作雖能夠想像出來，但並不一定能夠表現出來，為了能夠更好地表現創作，默畫的訓練是必不可少的。（見圖 8-8 ～圖 8-10）

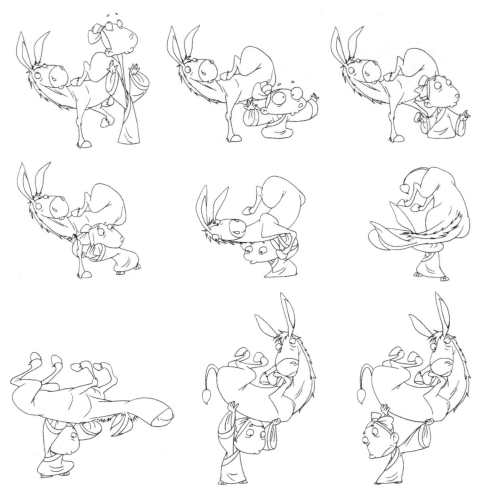

圖 8-8 動畫影片《成語故事》中連續動作的默畫創作

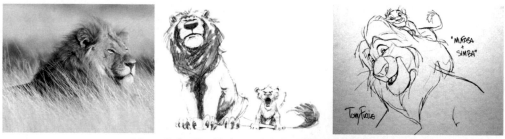

圖 8-9 動畫電影《獅子王》中對獅子造型的默畫創作

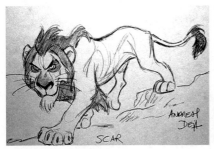

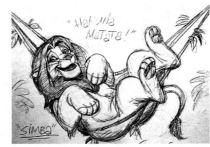

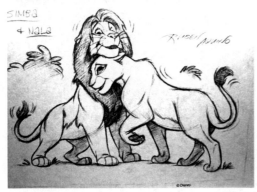

圖 8-9（續）

圖 8-10 動畫電影《獅子王》中其他造型的默畫

8.3 連續動作的默畫

　　連續動作的寫生是默畫的基礎，那麼默畫強調的是對寫生對象動作的一種想像或記憶。如果描繪對象運動變化的基本功非常紮實，那麼就可以運用想像能力在腦子裡面想像出圖像，用想像出的圖像去做繪畫。如果腦子裡面能想出一套完整的動作，那麼畫起來就好像在臨摹腦子裡面的動作，就不覺得生疏，這也是提高默畫能力的一條捷徑。

8.3.1 連續動作的寫實默畫

連續動作的寫實默畫要以理解結構和動態動作為基礎，我們先從水平視角的靜態人物的結構開始，透過記憶回想靜態時人物各個部位如頭與頸、手臂與軀幹、大腿與小腿、腿部與膝蓋等的起承轉折的狀態和關係，然後透過寫生訓練，對人體進行默畫訓練，最後透過分析進行其他任何角度的默畫。然後透過寫生的人物與默畫的人物在比例、動勢、形態等方面的對比，找出有哪些不自然、不舒服的地方進行修改加工，最後再增大透視角度，增強

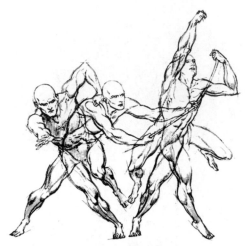

圖 8-13 造型的動作默畫訓練（一）

畫面的視覺衝擊力和感染力。這種默畫訓練很有必要，因為很多學生雖能夠畫出參考人物的動勢和人體關係，但是一旦默畫人物動作時，便不知如何下手，面對從一個視角到另外一個視角的默畫練習就更加無所適從。因此剛開始的這種靜態的默畫訓練就是培養和提高連續動作默畫能力的最佳方式。（見圖 8-11 和圖 8-12）

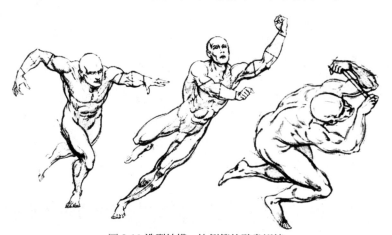

圖 8-11 造型結構、比例等的默畫訓練

圖 8-12 造型結構、比例等的寫生訓練

透過靜態的訓練，就可以把靜態的動作變成動態的動作了。這需要一段時間的培養，同樣先用寫實的方法寫生一組人物的連續動作，然後再默畫出同一組人物的連續動作，因為之前大家都認真深入地研究過這套動作的全過程，並且也記錄刻劃了這個過程，因此在畫同一組人物的連續動作時就有了基礎，再從另外一個角度重新刻劃就會變得輕鬆了。然後讓學生們根據自己的主觀想像畫出其他角度的運動過程，這時就要離開模特兒或其他圖片資料進行再創作，以此訓練來提高連續動作的繪畫默畫能力，進而為動畫創作打下基礎。（圖 8-13 和圖 8-14）

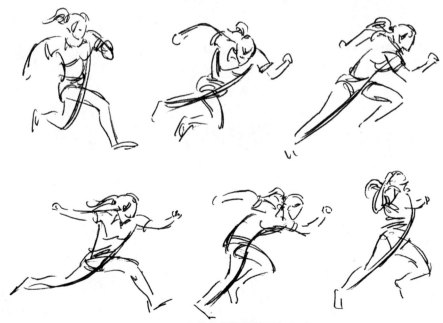

圖 8-14 造型的動作默畫訓練（二）

8.3.2 連續動作的誇張默畫

對人物及人物動態動作特徵的誇張，主要有以下幾種。

1・形體特徵的誇張

形體特徵的誇張主要指五官特徵和體態特徵，五官特徵就是指眼睛的大小寬窄、鼻子的高矮、嘴巴的厚薄寬窄等，這是決定人物臉部表情的關鍵部位。（見圖 8-15 ～圖 8-16）

2・形態特徵的誇張

形態特徵的誇張主要指人物整體身體的高矮胖瘦等形態，這些形態關係著人物運動的種種變化。如瘦子和胖子在動作的表現上就存在著明顯的差異，身材矮小瘦弱的人活動動作靈活，身材高挑瘦弱的人動作舒展放鬆，而身材矮小肥胖的人動作遲緩，身材高大碩壯的人，動作則顯得笨拙而有力。（見圖 8-17 ～圖 8-19）

圖 8-15 形體特徵的誇張（一）

圖 8-16 形體特徵的誇張（二）

圖 8-17 形態的誇張訓練（一）

圖 8-18 形態的誇張訓練（二）

圖 8-19 形態的誇張訓練（三）

3．動態特徵的誇張

　　動態特徵的誇張是對人物動態的不同姿勢做全方面、多角度、多視角的觀察與表現，可以對不同視角的透視有所誇張。特別是仰視和俯視的時候更適合誇張的表現。對透視比例比較大的局部細節可以進行深入的刻劃，通常的做法是突出手和腳，強調速度感和力量感，增強視覺衝擊力，突出不同角度中最感染人的地方，在傳統的手繪動畫中表現得更加得心應手。（見圖 8-20 ～圖 8-22）

圖 8-20 動態的誇張默畫訓練（一）

圖 8-21 動態的誇張默畫訓練（二）

圖 8-22 動態的誇張默畫訓練（三）

4 · 動作特徵的誇張

　　連續動作始終強調的是對於運動過程中人物連續動作的研究，如果在對各種連續動作狀態下的人體有一個比較客觀現實的描繪之後，我們可以根據自己對這種動態特徵的理解和感受，發揮自己的想像力和創造力，來進行動作的誇張，還可以進行不同形象的改變。在有意識的訓練時，可根據自己的想像默畫一套不同人物的運動動作，描繪不同人物在運動過程中的關鍵格，在動作特徵上可以發揮想像力加以誇張虛構，最大限度地準確表達情感和性格，使其形象突出，滿足觀眾的需求。（見圖 8-23）

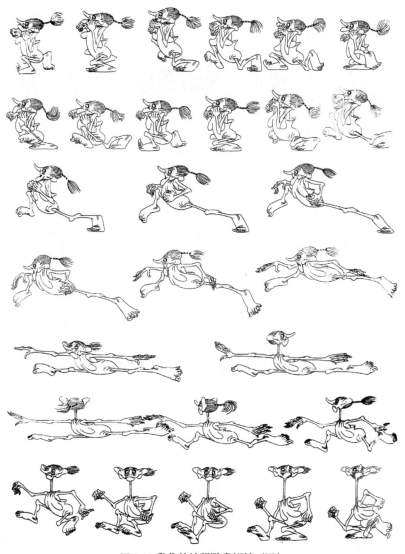

圖 8-23 動作的誇張默畫訓練（四）

8.3.3 連續動作的情境默畫

連續動作的情境表現就是指在規定情節的前提下,讓角色去表演,做出與情節相關的動作。這種訓練有一定的難度。在這種訓練中加入仰視、俯視角度的變化,使畫面有了鏡頭感,因為在日常生活中很少注意到仰視和俯視的變化。但是在鏡頭中,會因拍攝角度的不同而導致主體形象呈現出特殊狀態,因此在仰視、俯視角度變化的基礎上的鏡頭感的練習,是動畫動態動作中必須要做的訓練,也是最有意義和最難的訓練。透過鏡頭畫面的練習可以學會用鏡頭的語言代替繪畫的語言來解釋觀察到的結果,這樣能夠更好地為日後的動畫創作打下基礎,甚至可以說這樣就已經進入了一種動畫創作的狀態了。(見圖 8-24)

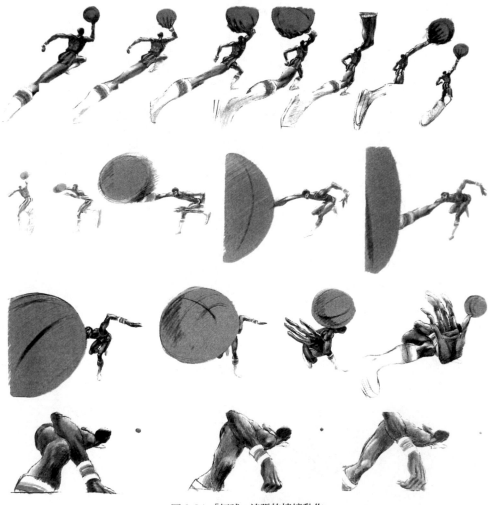

圖 8-24 「打球」誇張的情境動作

<div style="writing-mode: vertical-rl;">第三部分　動畫動作的具體內容</div>

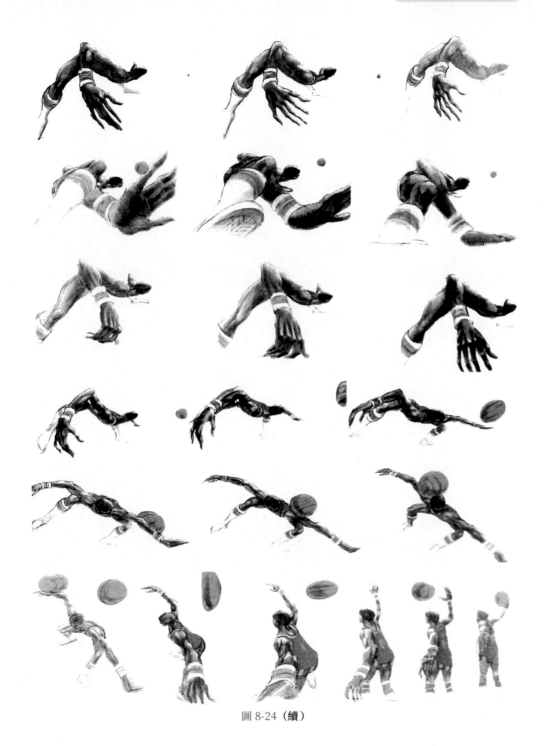

圖 8-24（續）

第三部分　動畫動作的具體內容

第 9 章
連續動作的運動形式

▶ **學習目的：**透過本章的學習，在理解動畫動態和動作分析的基礎上，了解和掌握動畫連續動作的運動形式，並以各種形式的運動做大量訓練，使學生對運動形式有較深的理解，為以後的動畫創作打下堅實的基礎。

▶ **學習重點：**了解和掌握動畫連續動作的運動形式，以及在實踐過程中的具體靈活應用。

 運動形式各式各樣，走路、跑步和跳躍是最簡單的運動方式。在日常生活中，常見的農民鋤地、砸東西、上下樓梯和推拉的動作都是較複雜的全身運動的動作，還有各種體育項目運動方式等。課程的訓練就是試圖尋找一些經典的運動方式加以研究，從中找出運動的規律和類型，最終達到駕馭人體各種動作的目的，為創作打下堅實的基礎。

9.1　走路的連續動作

 日常生活中的「走路」在人們看來是非常平常的一件事，可是在動畫表現中，經過藝術加工想使其走出特點、走出性格，就要進行有系統的研究和大量的訓練。通常來講「走路」的運動就是一種有規律的連續動作，其特點是上身的變化較少，下肢的運動幅度較大，正常的走路動態身體會有一些不明顯的上下浮動。

9.1.1　常人走路關鍵格的連續動作

 走路在運動規律中要分解成若干固定不動的畫面，假如一秒鐘走一個完整步伐，是兩條腿交替進行，我們以半步為例，在動畫中就要分解成七個畫面。具體動作是先畫一個邁開步伐的動作，作為動作的第一張原畫。這個邁步的動作是兩腿叉開，一隻腳腳尖著地（為右腳），一隻腳腳後跟著地（為左腳）。重心落在肚臍中心，支撐點是兩腿張開範圍的中心，重心較穩定。然後左腳不動，右腳向前運動，走出半步，右腳按拋物線運動，落下變成腳後跟著地，左腳變為腳尖著地。這樣身體位置發生了變化，兩腿分別交換了一下。這是半步分解動作的第七張原畫，接著確定中間的第四張

小原畫為最高點，是左腳腳尖踏平不動，右腳正好抬起，重心較高，落在左腳上。為了走路動作的真實性，還設立了第二張動畫，是第一張邁步原畫到第四張最高點的中間畫。這一張動畫比第一張開步原畫重心略低一些，左腳腳尖下踏不動，重心下移，右腳稍微抬起，雙腿彎曲，表現身體的上下浮動。接著再把其他的中間畫畫出來。根據第二張動畫與第四張動畫加出第三張動畫，第四張最高點動畫與第七張原畫間加出第五張動畫，再根據第五張動畫與第七張原畫加出第六張動畫，這樣，走路的半步就用七張畫面表現出來了。而這七張畫面都是相互連貫的，連續播放就會使人物走起來。另外的半步與完成的半步一樣，只是左右腿要換一下。這是走路的一般運動規律，再配合上身的運動，就更完美了。(見圖 9-1 ～圖 9-4)

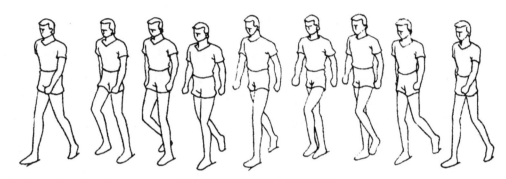

圖 9-1 人物走路的完整分解動作

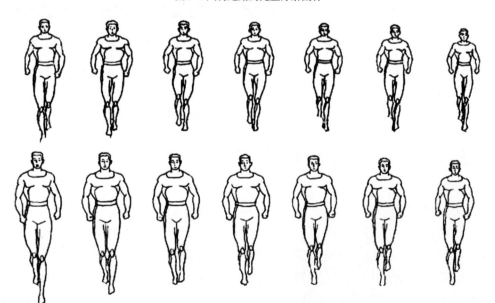

圖 9-2 人物正面走路的動作

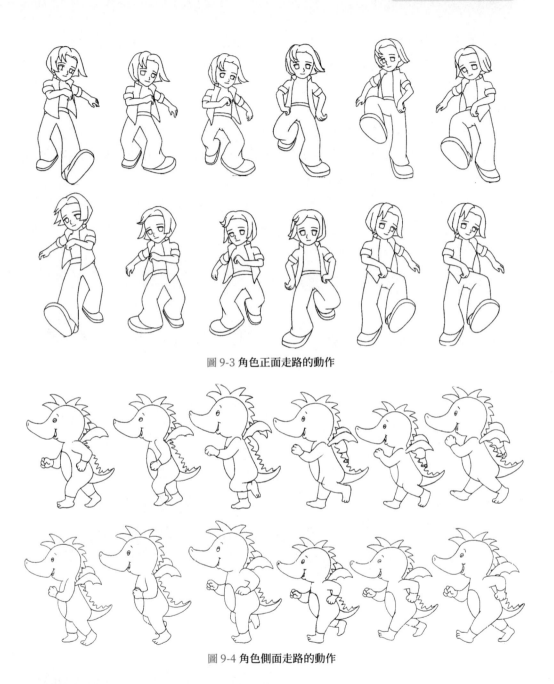

圖 9-3 角色正面走路的動作

圖 9-4 角色側面走路的動作

9.1.2 動漫走路關鍵格的連續動作

在影視動畫片中,走路是最基本的運動,如果按劇情需要設計特殊的走法,就要在一般運動規律的基礎上進行特殊動作的誇張。如興高采烈地走、垂頭喪氣地走以及

喝醉酒的走等，都要按照日常生活進行適當的誇張，才能達到生動有趣的效果，如此既完成了動作又符合人物的性格特點。這種角色的繪製就像電影演員一樣，要求非常高，但都需要一張張畫出來。因此，對原、動畫師的繪畫基本功要求非常高，否則就不能勝任這項工作。

「憤怒或生氣」走路是一種氣勢洶洶的感覺。走路時身體前傾，腳步邁得很大，邁向前方的腿部呈弓形，手臂的擺動也很大，但不像正常走路那樣手臂是伸直的，而是手臂彎曲成一定的角度。（見圖 9-5 和圖 9-6）

「躡手躡腳」走路有點像小偷偷東西時的狀態，害怕被人們聽到，所以腳步抬得很高，落地時很輕。高抬腿時身體前傾，幾乎碰到膝蓋。輕落步時身體後傾，腳尖著地，腳步很輕。（見圖 9-7 和圖 9-8）

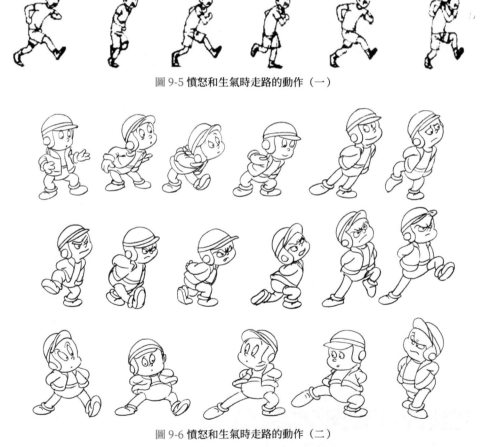

圖 9-5 憤怒和生氣時走路的動作（一）

圖 9-6 憤怒和生氣時走路的動作（二）

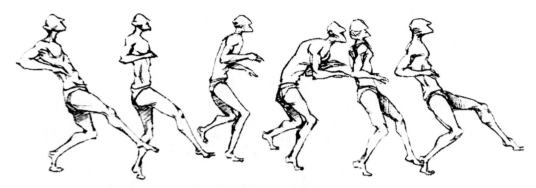

圖 9-7 躡手躡腳走路的動作（一）

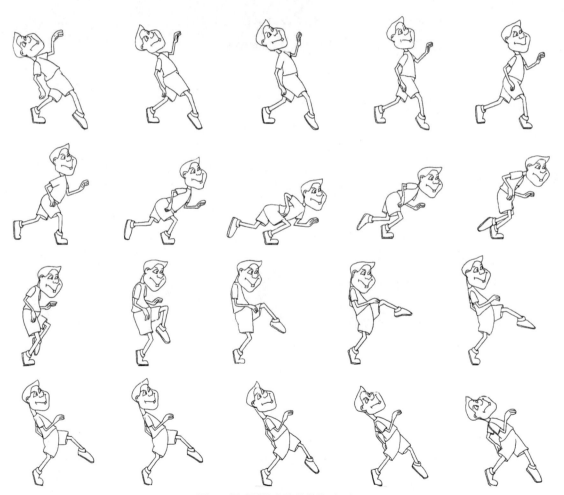

圖 9-8 躡手躡腳走路的動作（二）

　　「大搖大擺」的走路狀態是身體後傾，手臂擺動幅度很大，而且隨著手臂的擺動，身體也偏向一側，有一種洋洋得意、趾高氣揚的樣子。（見圖 9-9 和圖 9-10）

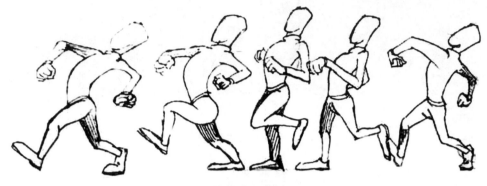

圖 9-9 趾高氣揚走路的動作（一）

圖 9-10 趾高氣揚走路的動作（二）

　　「垂頭喪氣」的走路狀態是身體前傾，手臂垂在兩側，幾乎不擺動，頭下垂，整個身體像一個問號，兩腿沒精打采地向前走，邊走邊嘆氣，顯得有氣無力。（見圖 9-11）

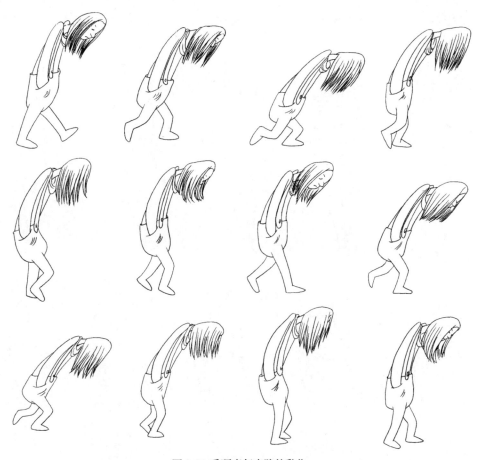

圖 9-11 **垂頭喪氣走路的動作**

　　「害羞」的走路狀態是一種女孩特有的走路方式，頭部微微低垂，雙手在身體前相互擺動，上身軀幹部分基本上保持不動，胯部前傾，邁步時大腿變化很小，小腿變化較大，基本上是靠小腿的前後交替走路的，而且步伐很小，走起路來速度很慢，比較悠閒。（圖 9-12）

圖 9-12 害羞時走路的動作

圖 9-12（續）

9.2 跑步的連續動作

　　「跑步」也是日常生活中常見的一件事，但在影視動畫表現中就比較複雜了，因為要進行動作分解，還要經過藝術的誇張，跑出性格特點來，這就需要進行大量的基礎訓練才能實現。一般來講「跑步」是一種有規律的連續運動動作，其特點比走路的動作幅度大，上身手臂的運動變化很大，下肢的運動幅度也較大，正常的跑步動態身體起伏會很大。

9.2.1 常人跑步關鍵格的連續動作

　　在影視動畫中人物的跑步動作是比較複雜的。按照一般跑步的運動規律，大步跑時跑一個完整動作需要九張畫面。由於在跑一步中有動作相同、左右腿交替運動的情況，我們只講跑半步的動作。假如第一張原畫為左腳跟著地，右腿彎曲盡量向後抬高，右手彎曲盡量向前抬高，左手彎曲盡量向後抬高，頭部向上，重心在臀部。第二張原畫為壓低動作，左腳跟不動，腳尖踏平，腿部彎曲；右腿彎曲，身體壓低，右手向後收，左手向前收。第三張原畫為衝刺動作，左腳著地，腳跟抬起，腿部傾斜，用力撐起身體；右腿彎曲向前運動，右手繼續向後撤，左手繼續向前，身體傾斜，有飛躍的趨勢。第四張原畫為騰空動作，雙腳都不著地，在空中，左腳彎曲向後收起，右腳彎曲繼續向前運動，右手繼續向後撤，左手繼續用力向前進，身體更加傾斜。第五張原畫為落地動作，變成右腳跟落地，與第一張原畫相同，但雙腿前後交替變換，以後的動作與前面的動作一樣，只是左右腿和手交換一下。第九張原畫同第一張原畫，這樣就完成了一個完整的跑步動作。由於是大步跑，速度較快，時間應掌握在每秒三個循環。這是跑步的一般運動規律，每一幅畫面的造型動態都是瞬間的動態，但每一幅畫面都能夠連結起來，連續播放就是一個完整的跑步運動。（見圖 9-13 ～圖 9-16）

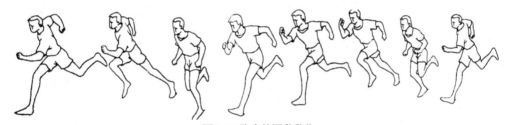

圖 9-13 跑步的運動動作

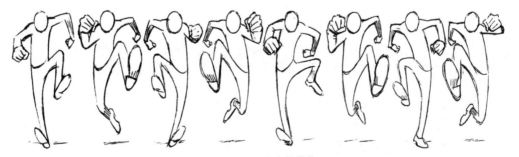

圖 9-14 正面跑步的動作

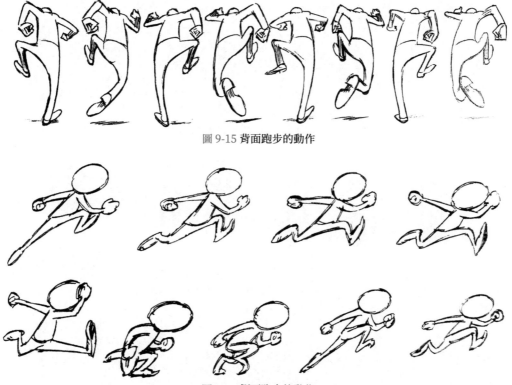

圖 9-15 背面跑步的動作

圖 9-16 側面跑步的動作

9.2.2 動漫跑步關鍵格的連續動作

　　如果是按照劇本和導演的意圖去創作，跑步動作就會變得富有感情，變成特殊的跑步動作了，如高興時的跑步動作、驚嚇時的跑步動作等都不太一樣。但在動漫表現中，往往把這些動作變得非常有趣味性。如一個跑步動作，我們只做好跑步前的準備動作，身體傾斜成弓形，一條腿抬起，一隻臂膀向內收，一隻手臂向外抬高，下面的畫面，只要在腳步旁邊畫上速度線就表示跑出去了，這就是「一溜煙」的跑步動作，是非常有趣的。這就是動畫中對跑步的誇張畫法，諸如此類的動作還有很多。（見圖 9-17～圖 9-20）

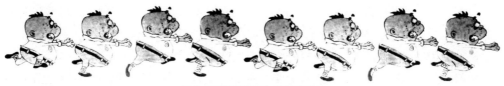

圖 9-17 驚嚇時跑步的運動動作

圖 9-18 興奮時跑步的運動動作

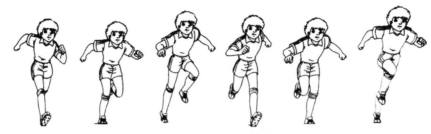

圖 9-19 用力跑步的運動動作

圖 9-20 著急時跑步的運動動作

9.3 跳躍的連續動作

　　「跳躍」在影視動畫表現中可歸納為三個階段,第一階段是預備階段,第二階段是跳躍階段,第三階段是緩衝階段。畫起來還是比較複雜的,因為動作要分解,還要藝術性的加以誇張,跳出性格特點來,因此就需要認真體會和進行大量的訓練。

9.3.1 常人跳躍關鍵格的連續動作

　　運動中的跳遠動作以「立定跳遠」和「三級跳遠」最多,我們要認真分析整個跳躍動作中「力」的變化情況,才能畫出較準確的動作來。在一般情況下,要掌握好整個動作中的幾個關鍵動作。首先要做好起跳時的預備動作,必須有一個下蹲的動作,好為起跳積蓄力量。其次是起跳後的空中動作,這是一個重心轉換的過程,也不可能在中間翻跟頭。再次是下落和著地後的緩衝動作,如果處理不好緩衝動作,最後就會

摔倒，真實情況也是這樣。在動畫表現中，更要誇張這種現象，為角色增加個性，使動作變得有趣，反映出角色的性格來。但要以導演為中心，不能隨心所欲，需要在實踐中不斷地加以鍛鍊，不斷地總結經驗，為日後創作打下良好的基礎。（見圖 9-21 ～圖 9-23）

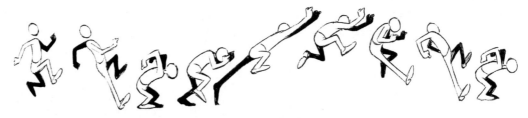

圖 9-21 單腿跳躍的動作

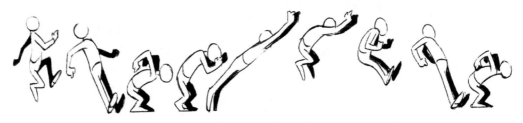

圖 9-22 立定跳遠的動作

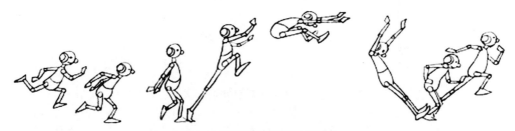

圖 9-23 單腿起跳雙腿落地的動作

9.3.2 動漫跳躍關鍵格的連續動作

如果是按導演的意圖去創作，跳躍就需要表現特定的故事情節，可以設計得富有感情，變成特殊的跳躍動作，如高興的跳躍、競爭的跳躍等動作都是不一樣的。我們要在動漫表現中有趣味性地去表現。（見圖 9-24 ～圖 9-26）

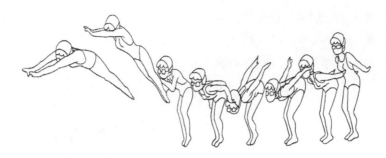

圖 9-24 跳水的動作

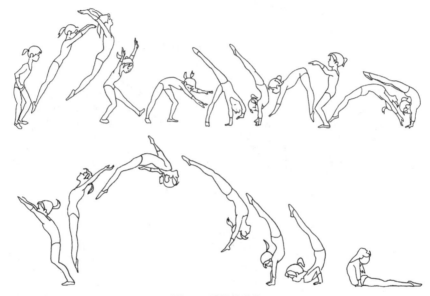

圖 9-25 體操的動作

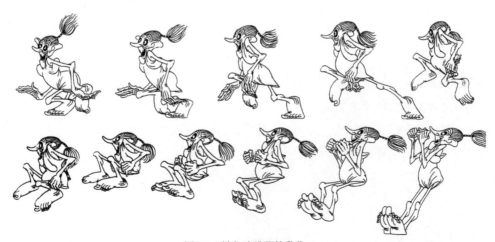

圖 9-26 著急時跳躍的動作

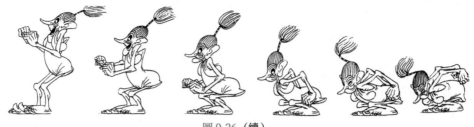

圖 9-26（續）

9.4 其他類型動作形式

　　除了走路、跑步和跳躍的運動方式外，還有很多其他的運動形式要去表現。如常見的重量和重力的動作表現、推拉的動作表現以及體育和運動類的動作表現等都是練習的對象。這些較複雜而生動的運動形式可以很有效地鍛鍊對特定動作的描繪，最終達到隨意表現動作的程度，為動畫創作打下紮實的基礎。

9.4.1 表現重量的動作

　　物體的重量是由地球的引力所產生的，而動畫是「極端誇張性」的藝術，我們要在假定的空間裡展現物體的重量感，就需要學習一些表現重量感的技巧和技法，以達到「真實」的效果。物體重量是客觀存在的，在人體的運動變化中起著關鍵作用。任何不同的動作都有其重量感，這樣表現出來的動作才真實可信、符合常規。不然就像在太空中失重一般，動作沒有力量。如搬運物體時，身體的各個部位都要用力，這時身體彎曲，雙手握住重物底部準備搬起，但由於重的原因，手臂的力量不足以搬起重物，這時腿部要彎曲用力，用腰部的力量帶動手臂抬起重物。但由於重量原因身體後傾，才能使身體保持平衡狀態，最後放下重物，身體前傾，慢慢站起。整個過程手臂始終保持伸直狀態，因為重的原因，使得手臂沒辦法彎曲，直到放下重物。這種重量的表現可以用誇張的手法表現出來，主要誇張那些用力的施力點，表現得比真實的更用力，才更有真實感。（見圖 9-27 ～圖 9-29）

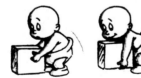

圖 9-27 搬運物體的動作

第三部分　動畫動作的具體內容

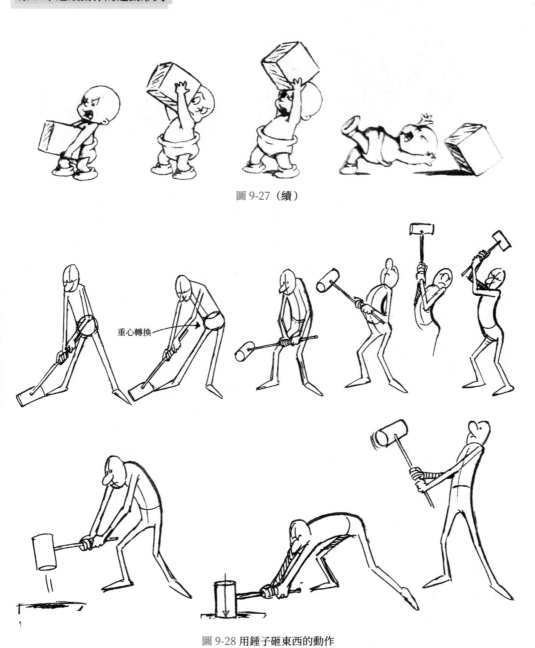

圖 9-27（續）

重心轉換

圖 9-28 用錘子砸東西的動作

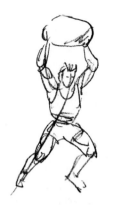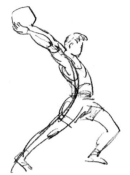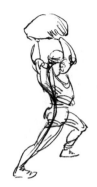

圖 9-29 砸石頭的動作

9.4.2　表現力量的動作

　　力量的表現就是要在假定的情況下體現力量感，如碼頭上背著重物負重前行的勞工，他們的身體始終保持彎曲，上身軀幹部分彎曲以抵抗物體向下的重力，腿部也是彎曲的，以保持身體的平衡。由於身體上負重的物體重量使得重心在連續動作中保持較低的位置，使人的身體不致於摔倒。人們在運動時都要受到作用力與反作用力的影響，在動畫中就是要對這種「力」進行特別的誇張表現，使其變得非常有意思。如在推、拉、拖等動作中，身體基本上是靠腿部和手部的用力來推動物體，整個身體向前傾斜倚靠在物體上，重心偏移出身體的距離很多，透過手和身體與物體的支撐點，腳和地面的支撐點以及身體與重物垂下的支撐面，使重心保持比較穩定的狀態，從中體現力的作用。（見圖 9-30 ～圖 9-35）

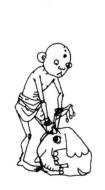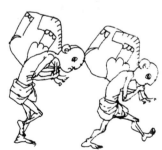

圖 9-30 搬東西的動作

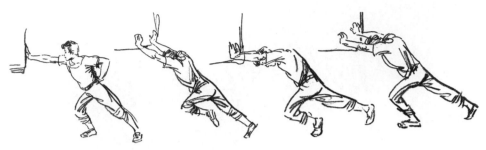

圖 9-31 推車的動作（一）

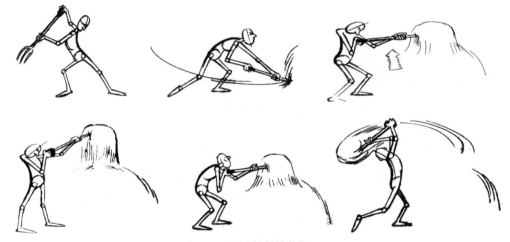

圖 9-32 鏟草的動作

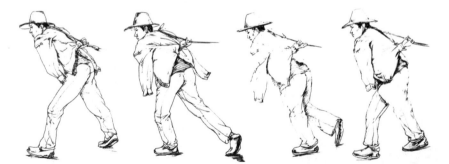

圖 9-33 拉車的動作（一）

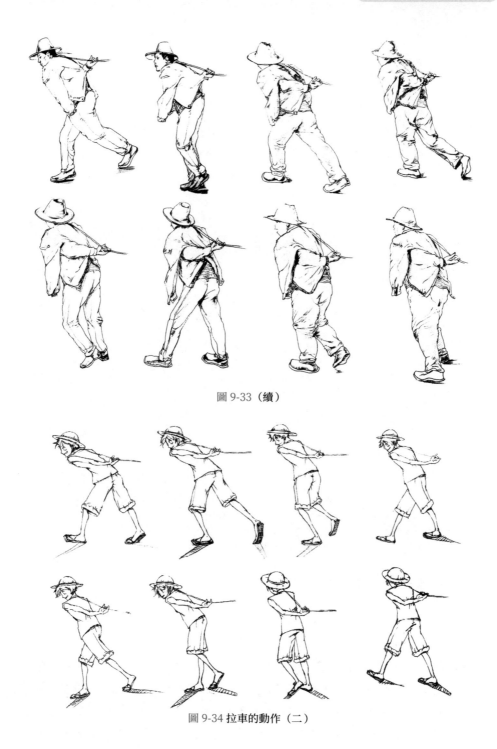

圖 9-33（續）

圖 9-34 拉車的動作（二）

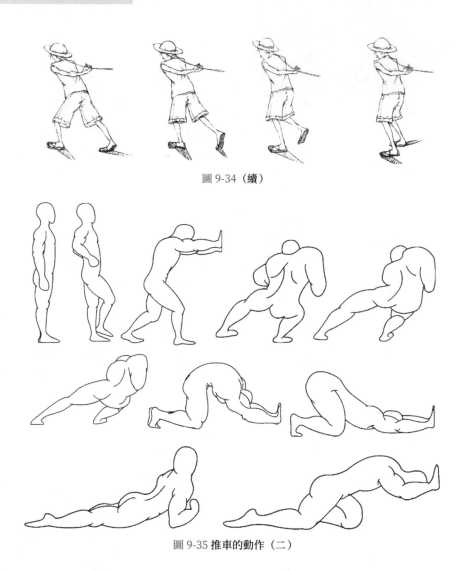

圖 9-34（續）

圖 9-35 推車的動作（二）

9.4.3　表現體育類的動作

　　體育類的運動項目很多，大多都是動作很大的運動，表現的是一種競技活動。在體育運動中的舉重、推鉛球、打籃球等是常見的一些運動形式，主要特點是腰部與手臂在運動的變換中有明顯的施力的表現，腿部的變化也比較明顯，但主要靠腰部的力量來完成動作。如舉重運動是用手臂用力上舉托起重物舉過頭頂，其間腿部不發生位移，在整體的運動中始終是用力支撐著身體。但重心的上下移動變化造成用力方向的改變，這是動作的關鍵所在，因此要始終保持重心的穩定，使畫面達到平衡。（見圖9-36 ～圖 9-43）

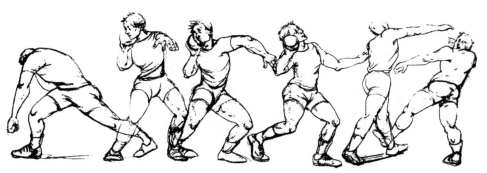

圖 9-36 推鉛球的動作

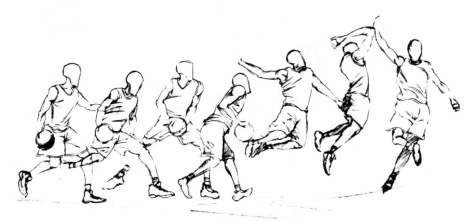

圖 9-37 打籃球的動作（一）

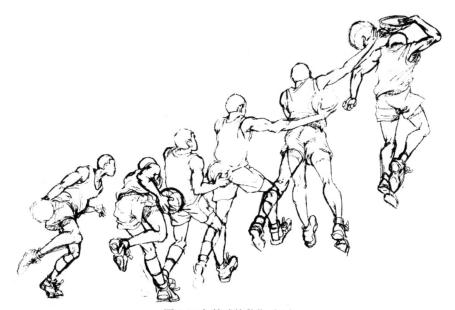

圖 9-38 打籃球的動作（二）

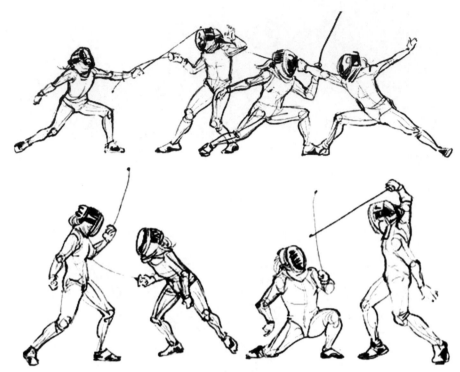

圖 9-39 擊劍的動作

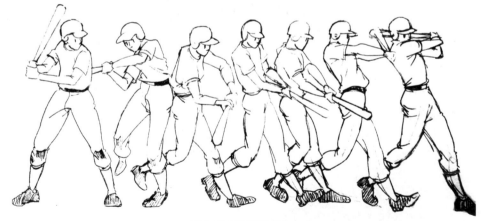

圖 9-40 打棒球的動作

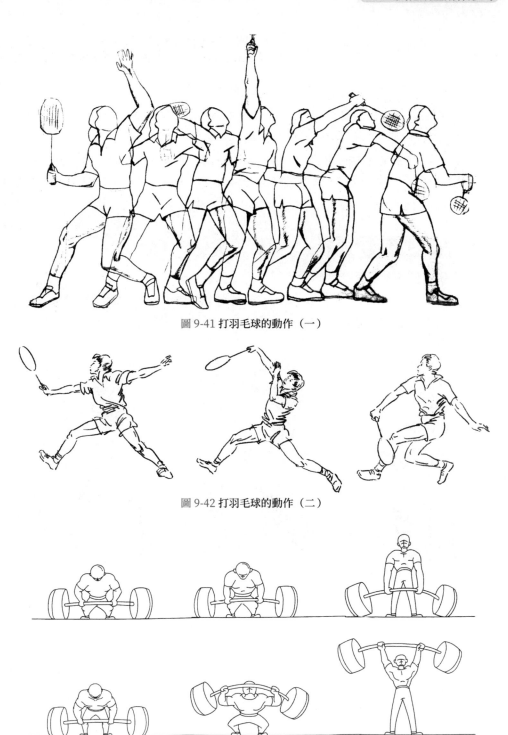

圖 9-41 打羽毛球的動作（一）

圖 9-42 打羽毛球的動作（二）

圖 9-43 舉重的動作

9.5　人物組合動作表現

　　兩人或兩人以上的人物組合訓練，是動畫動態動作基礎課的進階。事實上在表現一個人的動態動作時已經有一定的難度，兩個或兩個以上的人物組合不僅僅是簡單的人物動態動作，而是他們之間相互關係的組合，需要考慮的是多個人物之間的相互關係。尤其是同樣在運動中的兩個人物，他們之間的空間關係、組織關係、協調關係等都是比較複雜的，所以我們也要熟練地掌握多個人物組合時的動態動作變化，對這個課題有一個初步的了解，最後為動畫的創作打下基礎。

9.5.1　雙人格鬥的動作

　　在表現兩個人相互打鬥動作的時候，要注意觀察人物動作的交叉和前後、大小、空間等關係的變化，尤其要注意身體接觸的部位的前後層次。雙人格鬥動作時快時慢，變化複雜，要努力觀察其相互的來龍去脈，多畫草圖為默畫所用。（見圖 9-44 ～圖 9-47）

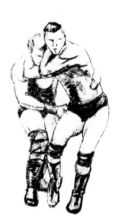 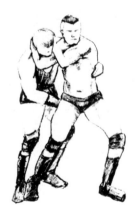 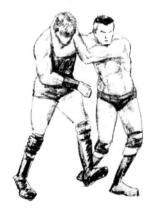

圖 9-44 **雙人格鬥的動作（一）**

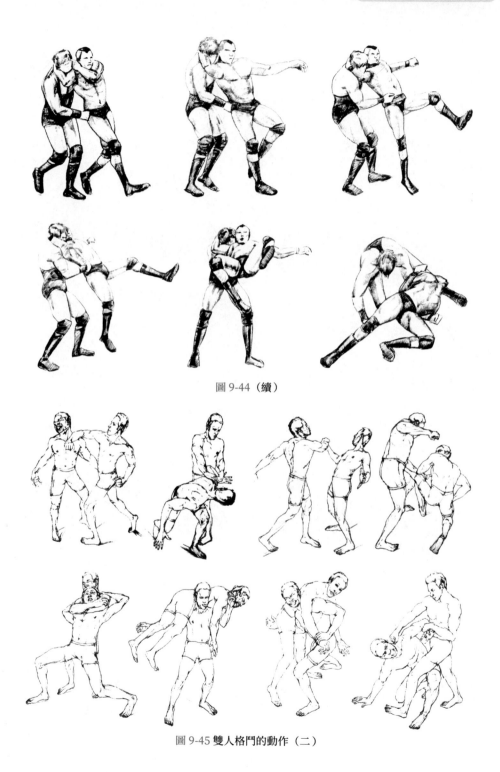

圖 9-44（續）

圖 9-45 雙人格鬥的動作（二）

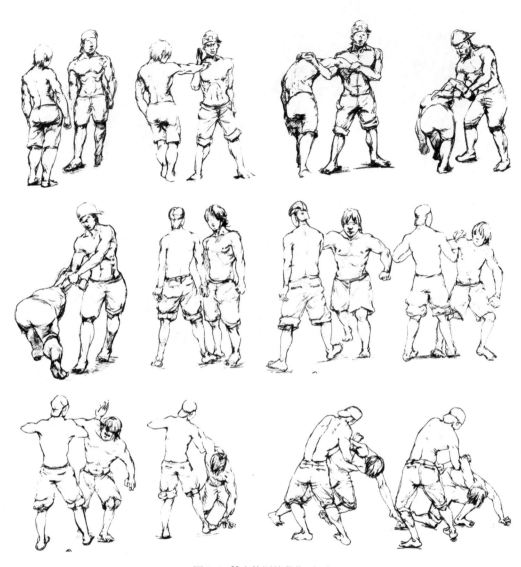

圖 9-46 雙人格鬥的動作（三）

圖 9-47 格鬥的動作

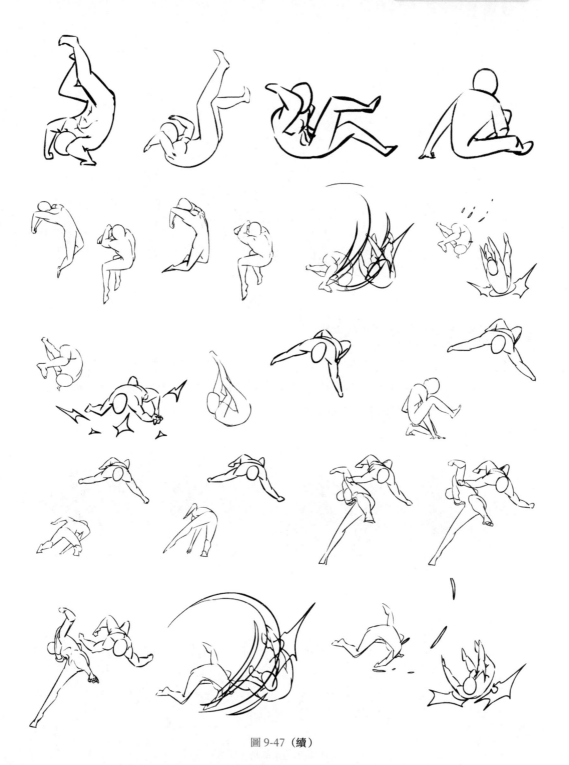

圖 9-47（續）

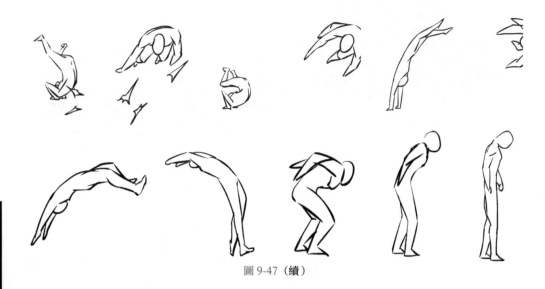

圖 9-47（續）

9.5.2 雙人籃球對抗的動作

　　籃球運動是體育類中最為常見的運動，也是很好的訓練素材，籃球運動是多人對抗競技比賽，動作比較激烈。練習時選取兩人對抗的動作，關鍵是觀察和表現兩人身體部位的不同變化，掌握運動節奏和動態的變化，多累積素材，為以後動畫創作打下基礎。（見圖 9-48 ～圖 9-50）

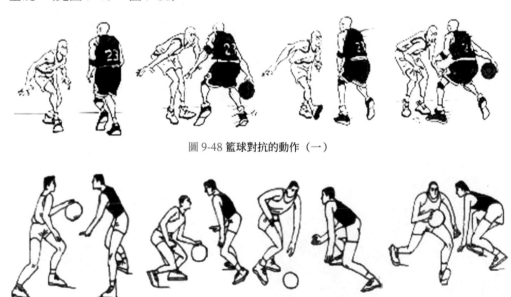

圖 9-48 籃球對抗的動作（一）

圖 9-49 籃球對抗的動作（二）

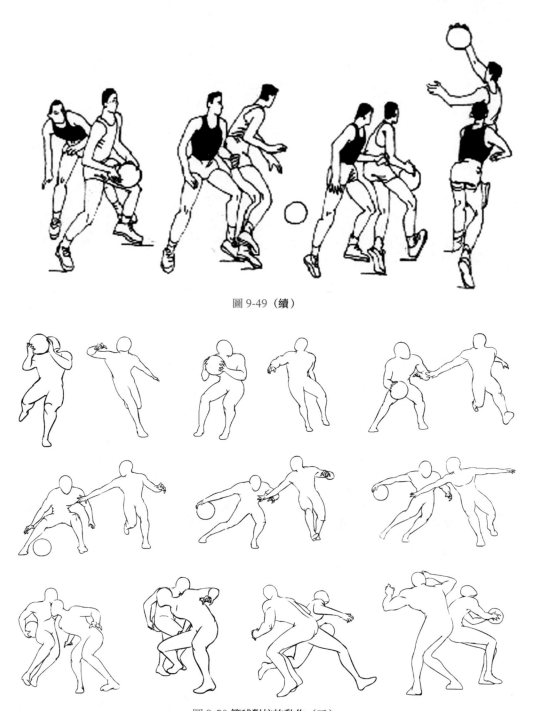

圖 9-49（續）

圖 9-50 籃球對抗的動作（三）

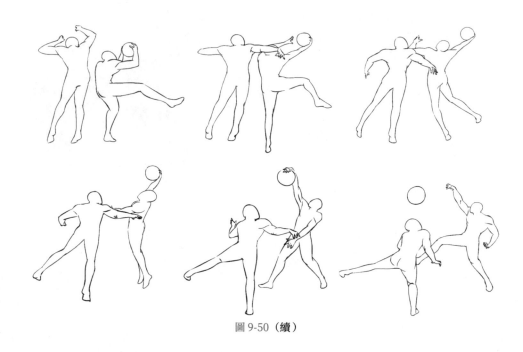

圖 9-50（續）

9.5.3　雙人足球對抗的動作

　　足球運動也是常見的人們非常喜歡的一種體育運動，其場地更大，運動幅度也很大。用足球比賽作為人物動態動作的練習素材，能更好地完成課程最後階段的訓練目標。選取兩人的攻防情境也是鍛鍊學生對多人描寫的技術掌握，掌握好兩人身體部位的表現，更進一步培養適當取捨的能力，使其表現得更到位。（見圖 9-51 ～圖 9-55）

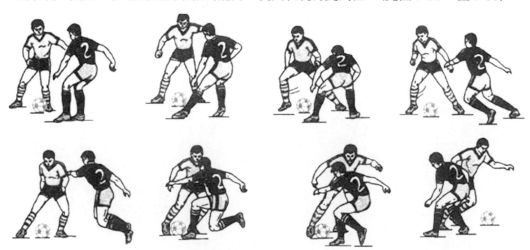

圖 9-51 足球攻防的動作（一）

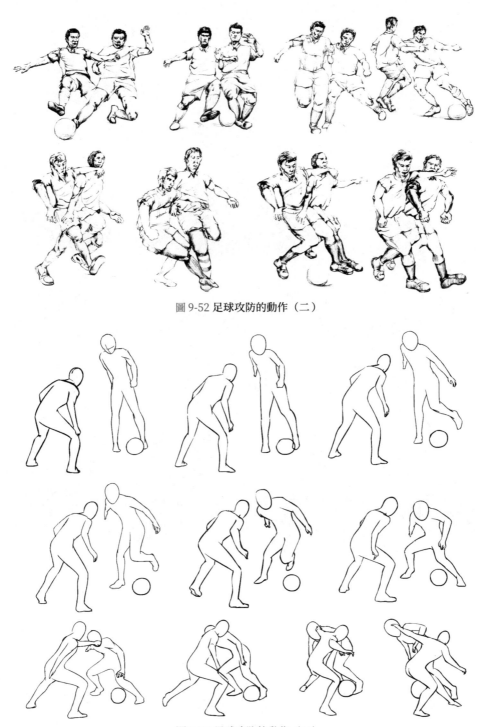

圖 9-52 足球攻防的動作（二）

圖 9-53 足球攻防的動作（三）

第三部分　動畫動作的具體內容

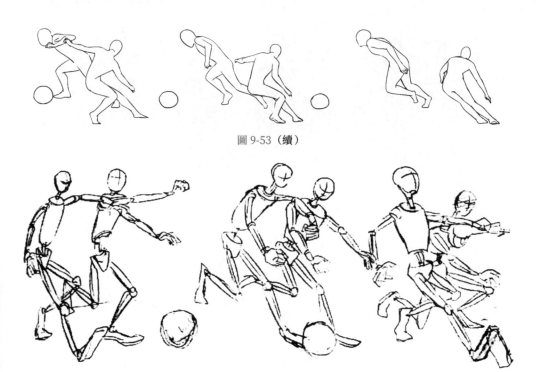

圖 9-53（續）

圖 9-54 足球攻防的結構動作

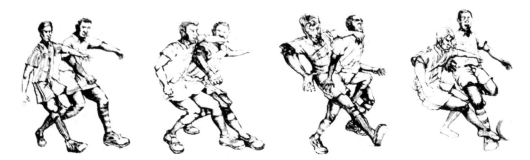

圖 9-55 足球攻防的動作（四）

第 10 章
特定環境下的人物動態動作

▶ **學習目的：**透過本章的學習，了解動畫動態動作與特定場景的有機結合，了解場景是為動畫角色提供活動的場所。透過大量角色和場景結合的訓練，使學生對動畫效果和意義表達有較深的理解，為以後真正進入動畫創作領域打下基礎。

▶ **學習重點：**了解和掌握動畫角色與場景的關係，並能在實踐過程中具體靈活地應用。

　　動畫動態動作基礎訓練是為動畫創作打基礎的，在對角色動態和動作的結構、比例、運動等內容都了解和練習過的基礎上，角色如何在特定的環境下運動就成為需解決的重點。動畫美術設計師的工作就是要設計出動畫角色，還要設計出動畫場景，並讓動畫角色與動畫場景進行完美的結合，共同來完成導演的設計意圖。因此在學習時要領悟到角色和場景完美結合的理念，更好地完成這種練習，為創作打下紮實的基礎。

10.1　場景與人物動態動作的關係

　　影視動畫中只有把形象設計和背景設計完美地結合在一起才能構成視覺上的完整性。在完成人物動態及動作的時候也必須要對其周圍的環境加以了解後，處理人物場景與人物動作的關係。動畫中角色的動作是根據角色的性格因素和情節的發展需要而產生的，也是其內心活動的外在表現，是人物與人物之間或人物與環境之間關係的反映。因此一個表現力豐富的動畫角色的動作，不但角色本身的運動動作要做得好，而且要考慮角色與周圍環境的關係，這樣才是較完整的設計。在一般情況下，場景的設計要充分考慮到主體角色的活動空間，不能因為背景的需要而影響了主體形象的刻劃，要給角色的表演留有足夠的空間和餘地，場景設計的目的是要充分照顧角色在其中運動變化的位置，不能喧賓奪主。

10.1.1　場景與人物動態的關係

　　場景是為角色活動而存在的。既然是設計就有主觀創作的成分，要充分考慮到角

色活動的空間環境。有目的的場景寫生一般要客觀準確地描繪所觀察到的景物，並做到畫面構圖合理，組織層次分明，注意畫面的取捨問題。而動畫中的場景訓練還不完全等同於風景寫生，而是對所描繪的景物進行主觀的組織和安排，根據自己的想法進行合理的再創造，主觀強調角色與場景的空間位置關係。（見圖 10-1 ～圖 10-3）

圖 10-1 動畫短片場景與角色動態的關係

圖 10-2 動畫電影場景與角色動態的關係

圖 10-3 遊戲場景與角色動態的關係

10.1.2　場景與人物動作的關係

　　由於動畫動態是單獨的，而人物動作是連續的，這就需要在場景中事先設計好角色運動的路線，即場面調度，透過調度來完成故事的演繹。因此場景也要充分考慮到角色運動的空間環境，做到動態畫面構圖的合理完整，空間層次分明，需注意穿幫問題，並合理處理人與景的關係。（見圖 10-4 ～圖 10-6）

圖 10-4 動畫電影《小兵張嘎》中場景與角色動作的關係

圖 10-5 動畫電影《大魚海棠》中場景與角色動作的關係

圖 10-6 動畫電影《神隱少女》和《魔女宅急便》中場景與角色動作的關係

10.2　特定環境下的人物動態動作

　　場景與角色運動互相結合是創作的要求，也是設計的原則。如果根據劇本和導演的意圖，需要特殊的環境，就要進行特定場景的設計，並適當地進行誇張，以便更好地、更有目的性地和角色動態動作結合在一起，讓觀眾覺得角色運動真實地存在於特定場景空間之中，從而更好地與觀眾溝通。在這裡場景更多的是襯托角色的真實存在，更好地表現與刻劃角色的性格，在角色內在性格的驅使下，結合特定的環境做出特定的動態動作，以完美地表現出角色個性，給觀眾留下深刻的印象。（見圖 10-7 ～圖 10-9）

圖 10-7 動畫電影《風之谷》中特定環境與角色的結合

圖 10-8 動畫電影《阿凡達》中特定環境與角色的結合

圖 10-9 動畫電影《大魚海棠》中特定環境與角色的結合

動畫動態動作基礎

動畫概念 × 人體透視 × 比例規律，掌握好技法，讓你筆下的人物栩栩如生！

編　　著：孫立軍 編著

編　　輯：林瑋欣

發 行 人：黃振庭

出 版 者：崧燁文化事業有限公司

發 行 者：崧燁文化事業有限公司

E-mail：sonbookservice@gmail.com

粉 絲 頁：https://www.facebook.com/
　　　　　sonbookss/

網　　址：https://sonbook.net/

地　　址：台北市中正區重慶南路一段六十一號八
　　　　　樓 815 室

**Rm. 815, 8F., No.61, Sec. 1, Chongqing S. Rd.,
Zhongzheng Dist., Taipei City 100, Taiwan**

電　　話：(02)2370-3310

傳　　真：(02) 2388-1990

印　　刷：京峯彩色印刷有限公司（京峰數位）

律師顧問：廣華律師事務所 張珮琦律師

定　　價：650 元

發行日期：2022 年 08 月第一版

◎本書以 POD 印製

國家圖書館出版品預行編目資料

動畫動態動作基礎：動畫概念 × 人
體透視 × 比例規律，掌握好技法，
讓你筆下的人物栩栩如生！/ 孫立軍
編著 . -- 第一版 . -- 臺北市：崧燁文
化事業有限公司，2022.08
　冊；　公分
POD 版
ISBN 978-626-332-596-8(平裝)

1.CST: 電腦動畫 2.CST: 繪畫技法

956.6　　111011519

官網

臉書